KB066940

月刊 書藝文人畵 法帖시리즈

26 한간집자한시선

研民 裵敬奭 編著

漢簡集字漢詩選 〈漢簡〉

月刊 書藝文人畵

漢簡에 대하여

木簡 또는 竹簡은 과거 종이가 없던 시기에 나무나 대에 글씨를 쓴 것이다.

발굴된 자료상으로는 압도적으로 나무에 쓴 것이 많으며 분포상으로 보면 木簡은 北方지역에, 竹簡은 南方지역에서 많이 출토되고 있는 실정이다.

기록을 오래 남기려는 돌에 비하여 서신의 전달이나 세밀한 문서상의 내용을 적기 위해서 시간적, 공간적 신속성을 요구함에 따라 서체의 변화와 함께 용구의 재료도 급격히 바뀌어졌다. 楚, 秦 시기를 거쳐 漢代에 이미 나무를 사용한 예서의 완성이 이뤄진 시기에 다양한 肉筆의 자료들이 무수히 드러나고 있다.

다양한 簡을 보면 기록자들의 性情이 그대로 드러나고 능숙한 서사 능력이 표현된 것을 보면 다듬지 않는 자연스러운 상태의 素朴함을 여실히 보여주는 예술적인 매력을 흠뻑 담고 있다. 法에 지나치게 집착하지 않으면서도 풍부한 감정을 담은 창초적인 서예술의 조형미를 이뤄낸 것이 돋보인다.

최근까지 다양한 발굴이 이뤄지고 있는데 그중에서 중요한 몇가지를 살펴보면 1907년 영국의 탐험가 아우렐스타인(Aurel Stein)이 敦煌地方에서 700여점의 木簡을 발굴하였는데 이때 이미 波勢가 등장하였음을 보여주고 있으며, 1930년 스웨덴 헤딘(Sven Hedin)에 의해서 내몽고자치구에서 일만점의 "居廷漢簡"을 발굴하였고 이후 1959년 甘肅省 박물관의 文物工作隊가 "武威漢簡" 610여편을 발굴하였으며, 1972년 4년여에 걸쳐 湖南省 長沙市의 "馬王堆 古墳"에서 帛書와 木簡 등이 다량 발견되었다. 가장 오래된 것은 天漢五年(BC 98)의 木簡이며 오랜 시대에 걸쳐 있으나 서체는 거의 예서이다. 그리고 山東省 남쪽의 銀雀山에서 竹簡이 발견되었다.

漢簡은 碑에 비하여 우선 활기차고 생동감이 넘치는 것을 우선 느낄 수 있다. 이는 빠르게 기록해야 하는 점에서 扁平, 水平이 동시에 이뤄졌음도 알 수 있다. 그러므로 서체의 변화 과정을 연구할 수 할 수 있는 중요한 단서이기도 하다.

이 책에서는 敦煌, 居然, 新居然, 武威, 馬王堆, 銀雀山 木簡 등을 고루 2,700餘字 集字한 것이다. 많은 양을 넣다보니 없는 글자는 상호보완 사용하였기에 전체적인 흐름은 일관되지 않을 것이나 漢簡을 연구할 수 있는 좋은 기회로 학서자에게 도움이 되리라 믿는다.

目 次

■ 七言絶句

■ 五言律詩

■ 七言律詩

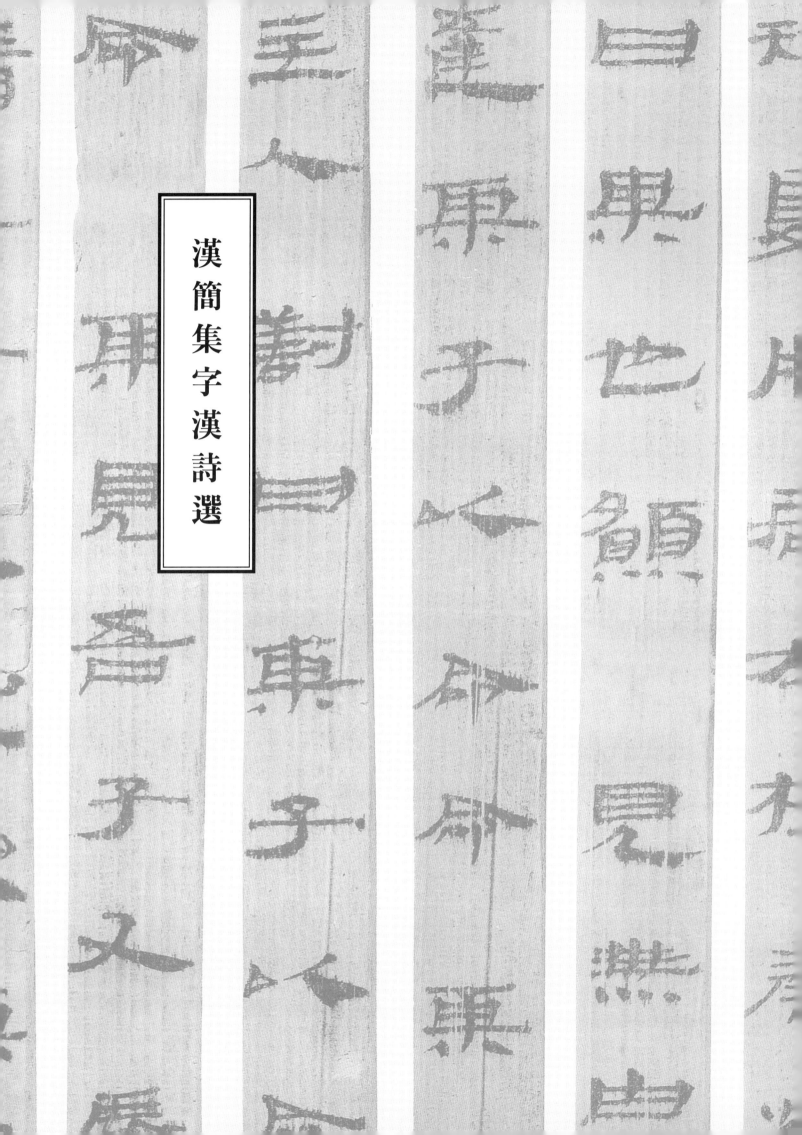

漢簡集字漢詩選

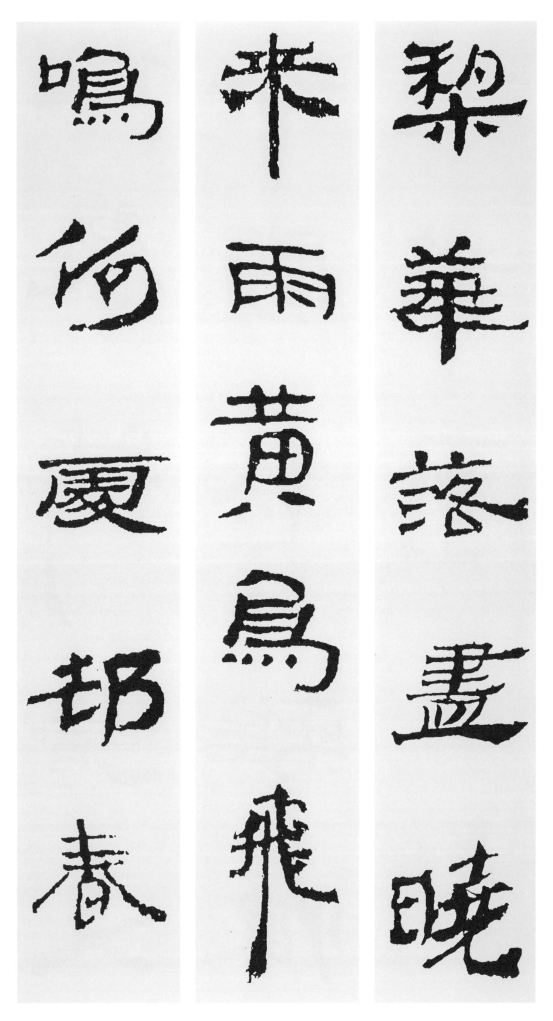

送趙郎
〈象村 申欽〉

梨 배 리
花 꽃 화
落 떨어질 락
盡 다할 진
曉 새벽 효
來 올 래
雨 비 우

黃 누를 황
鳥 새 조
飛 날 비
鳴 울 명
何 어느 하
處 곳 처
村 마을 촌

春 봄 춘

欲 하고자할 욕
暮 저물 모
時 때 시
君 그대 군
又 또 우
去 갈 거

閒 한가할 한
愁 근심 수
離 떠날 리
恨 한 한
共 함께 공
消 사라질 소
魂 넋 혼

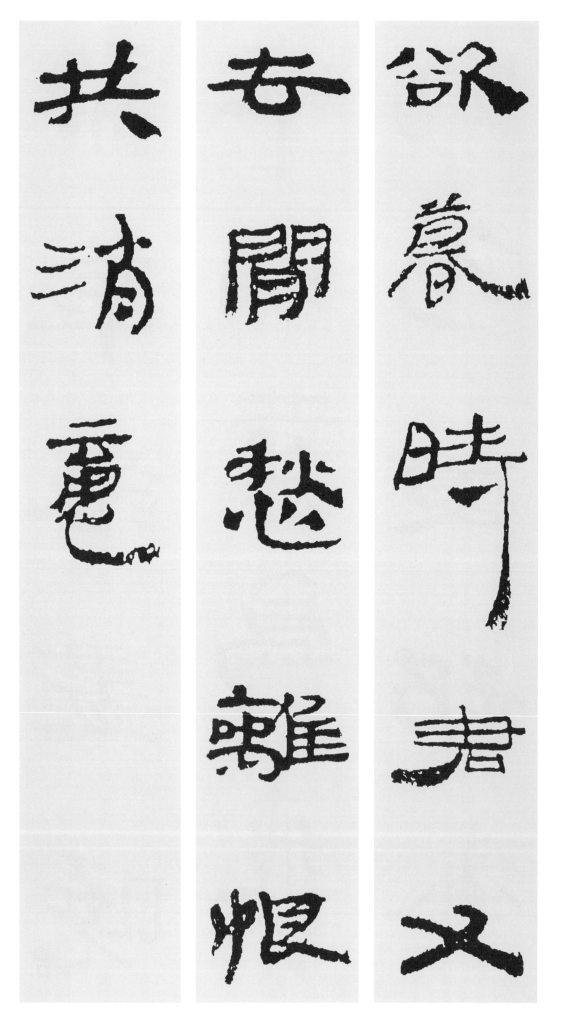

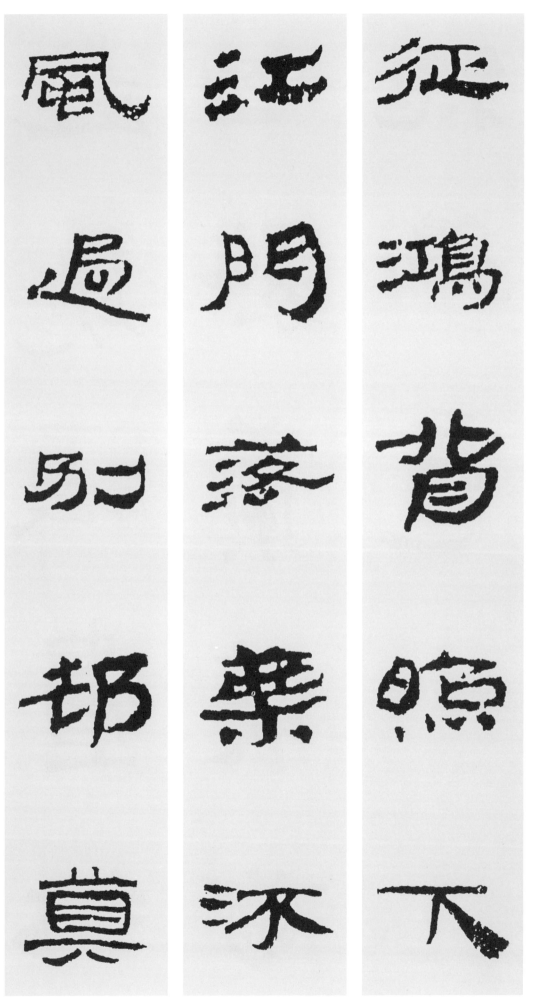

題南洞
〈象村 申欽〉

征 갈 정
鴻 기러기 홍
背 등 배
照 비칠 조
下 내려올 하
江 강 강
門 문 문

落 떨어질 락
葉 잎 엽
流 흐를 류
風 바람 풍
過 지날 과
別 다를 별
村 마을 촌

莫 말 막

遣 보낼 견
龍 용 용
眠 잠잘 면
畫 그림 화
秋 가을 추
色 빛 색

紫 자주 자
蘭 난초 난
叢 떨기 총
菊 국화 국
總 모두 총
傷 상할 상
魂 넋 혼

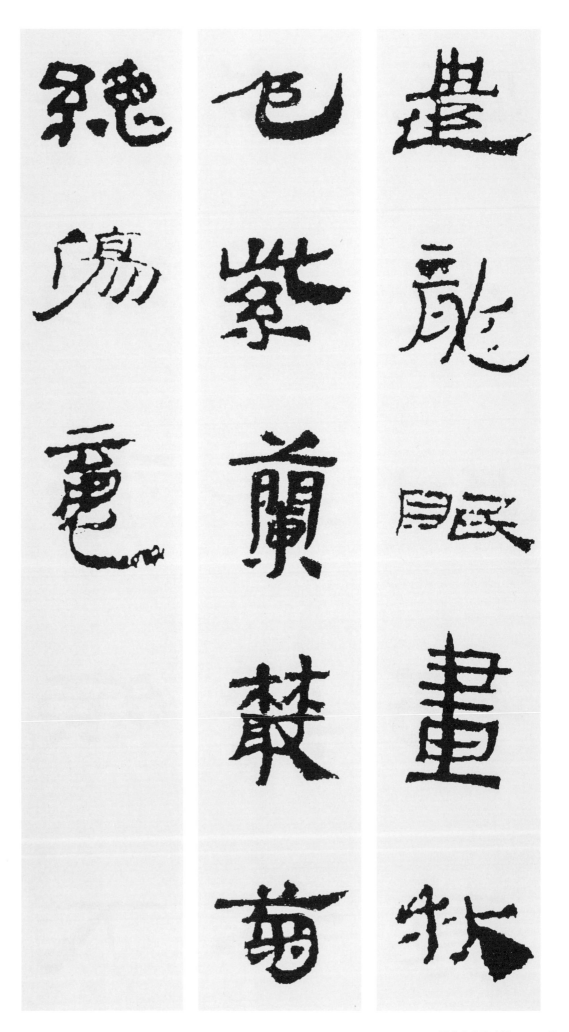

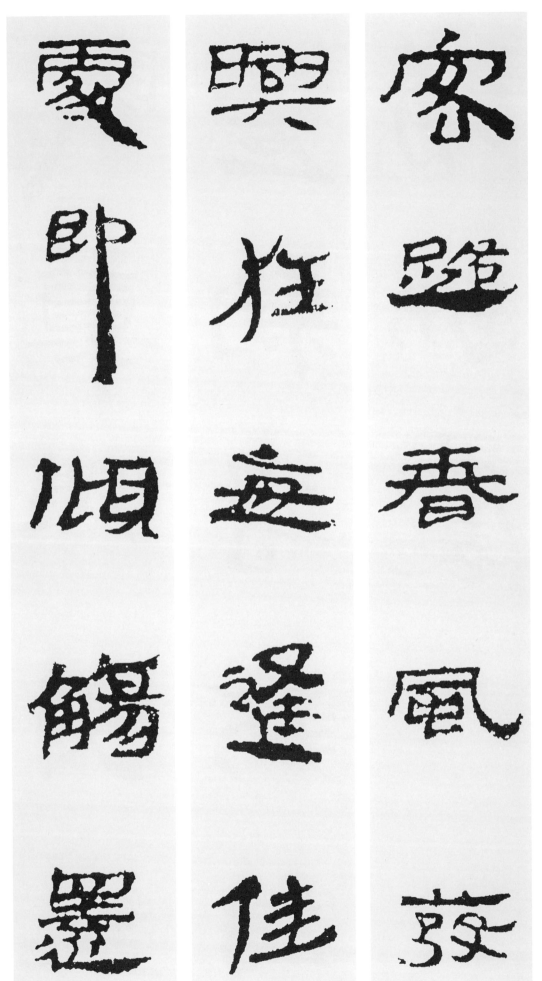

飲酒
〈圃隱 鄭夢周〉

客 손 객
路 길 로
春 봄 춘
風 바람 풍
發 필 발
興 흥할 흥
狂 미칠 광

每 매양 매
逢 만날 봉
佳 아름다울 가
處 곳 처
卽 곧 즉
傾 기울 경
觴 술잔 상

還 돌아올 환

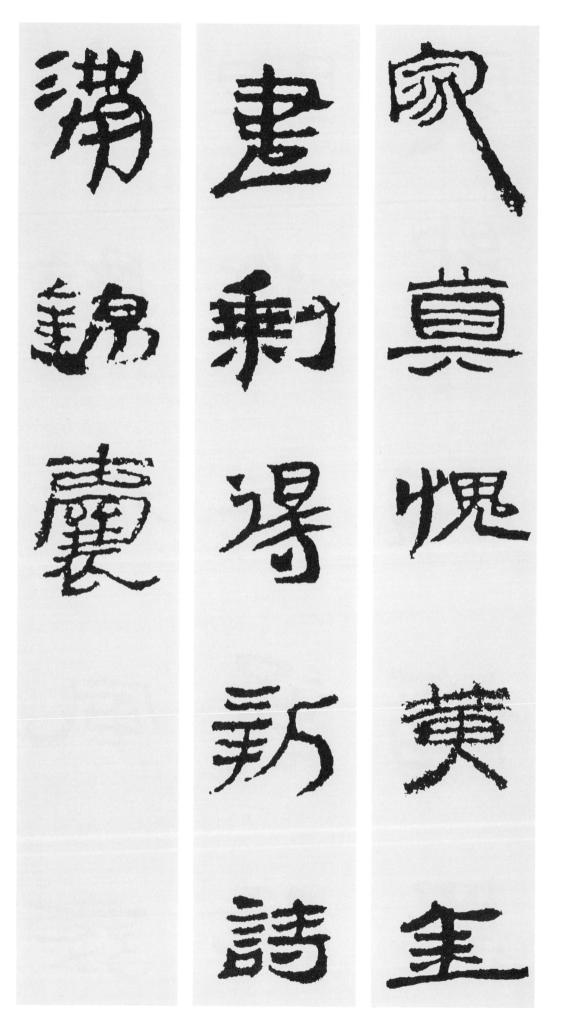

家 집 가
莫 말 막
愧 부끄러워할 괴
黃 누를 황
金 쇠 금
盡 다할 진

剩 남을 잉
得 얻을 득
新 새 신
詩 글 시
滿 가득할 만
錦 비단 금
囊 주머니 낭

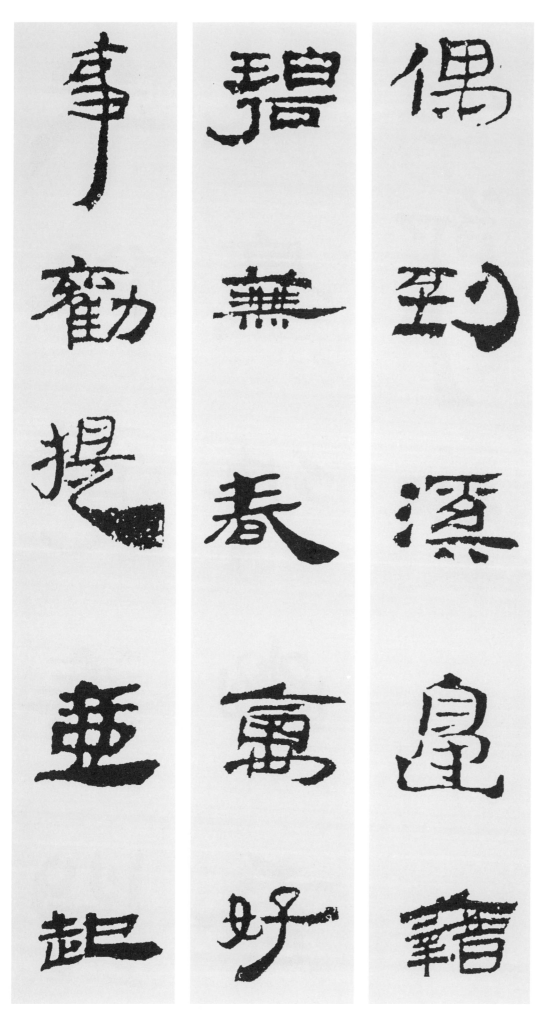

龍野尋春
〈益齋 李齊賢〉

偶 우연히 우
到 이를 도
溪 시내 계
邊 가 변
藉 자리깔 자
碧 푸를 벽
蕪 거칠 무

春 봄 춘
禽 새 금
好 좋을 호
事 일 사
勸 권할 권
提 들 제
壺 병 호

起 일어날 기

來 올래
欲 하고자할 욕
覓 찾을 멱
花 꽃 화
開 열 개
處 곳 처

度 건널 도
水 물 수
幽 그윽할 유
香 향기 향
近 가까울 근
却 도리어 각
無 없을 무

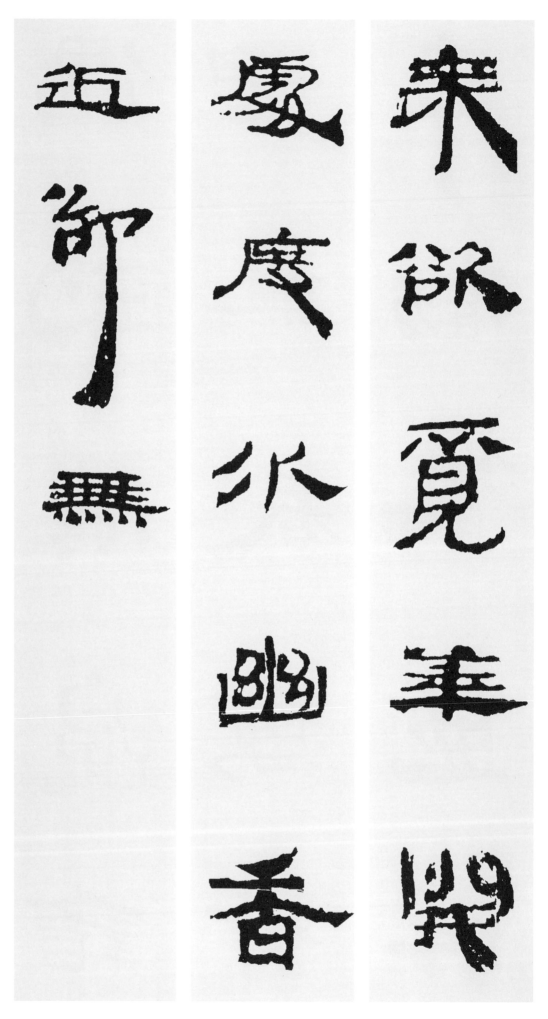

5

九曜堂
〈益齋 李齊賢〉

夢 꿈몽
破 깰파
虛 빌허
窓 창창
月 달월
半 절반반
斜 기울사

隔 떨어질격
林 수풀림
鐘 종종
鼓 북고
認 알인
僧 중승
家 집가

無 없을무

端 끝 단
五 다섯 오
夜 밤 야
東 동녘 동
風 바람 풍
惡 거칠 악

南 남녘 남
澗 산골물 간
朝 아침 조
來 올 래
幾 그 기
片 조각 편
花 꽃 화

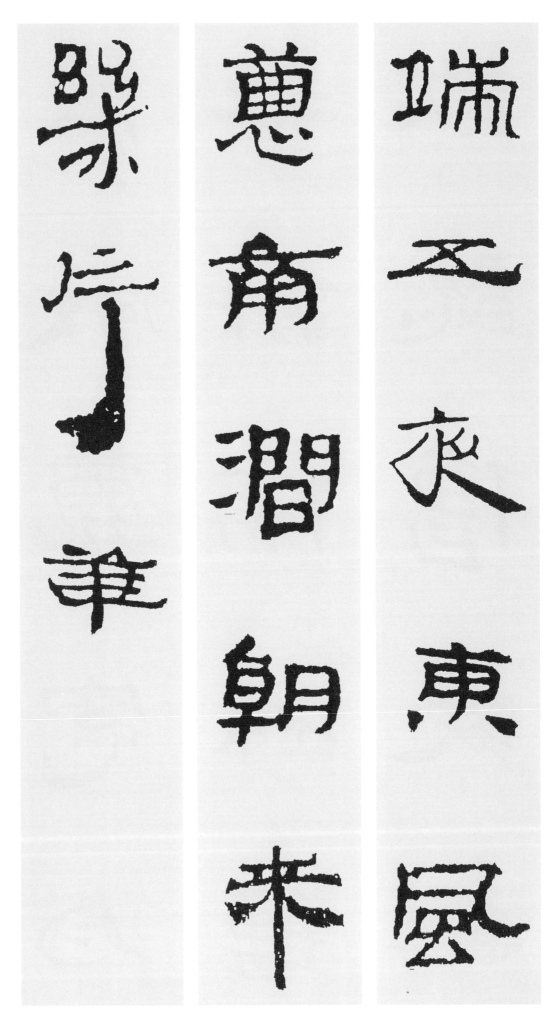

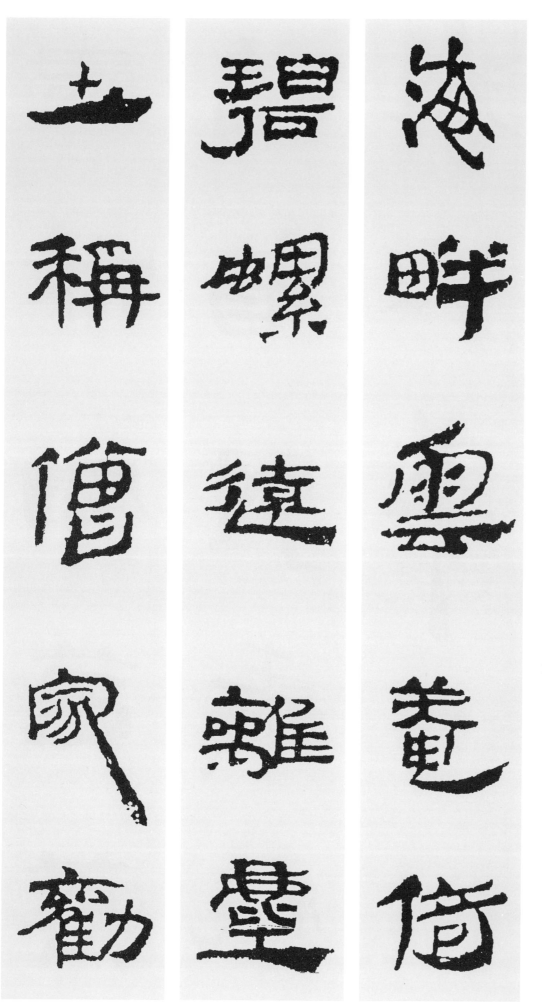

**和金員外贈
巉山淸上人**
〈孤雲 崔致遠〉

海 바다 해
畔 언덕 반
雲 구름 운
菴 암자 암
倚 기댈 의
碧 푸를 벽
螺 소라 라

遠 멀 원
離 떠날 리
塵 티끌 진
土 흙 토
稱 이를 칭
僧 중 승
家 집 가

勸 권할 권

君 그대 군
休 쉴 휴
問 물을 문
芭 파초 파
蕉 파초 초
喩 비유 유

看 볼 간
取 가질 취
春 봄 춘
風 바람 풍
撼 흔들 감
浪 물결 랑
花 꽃 화

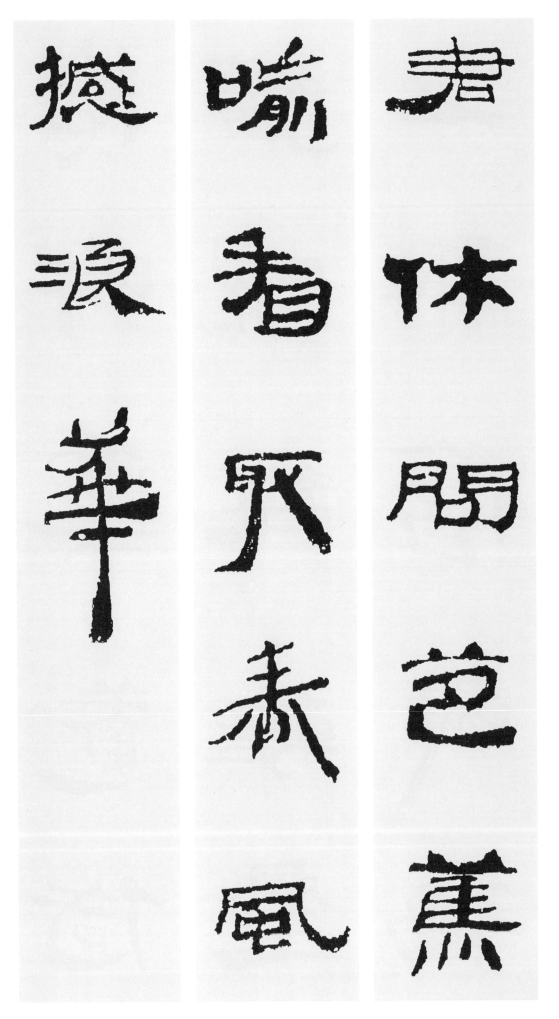

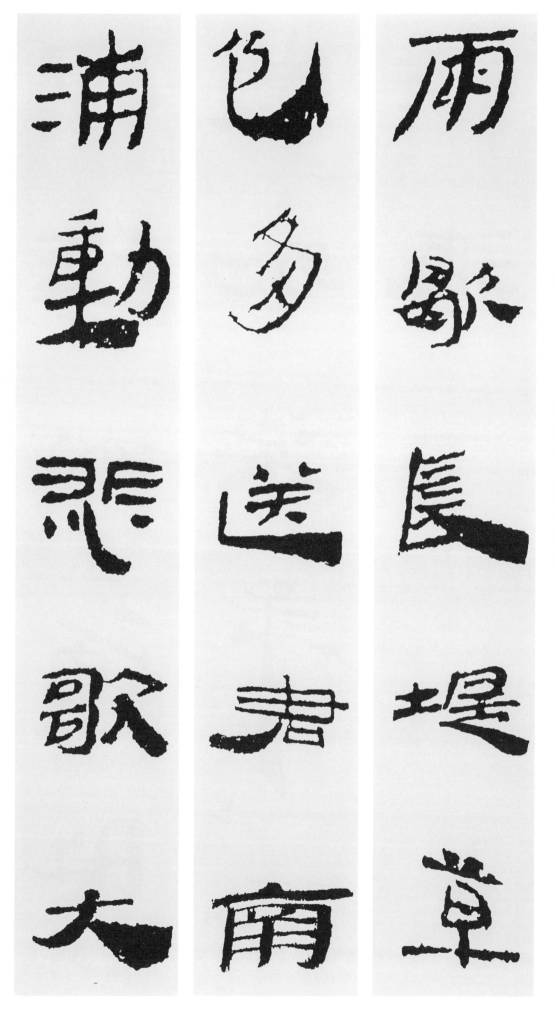

7

大同江
〈南湖 鄭知常〉

雨 비 우
歇 쉴 헐
長 길 장
堤 둑 제
草 풀 초
色 빛 색
多 많을 다

送 보낼 송
君 임금 군
南 남녘 남
浦 물가 포
動 움직일 동
悲 슬플 비
歌 노래 가

大 큰 대

同 같을 동
江 강 강
水 물 수
何 어찌 하
時 때 시
盡 다할 진

別 나눌 별
淚 눈물 루
年 해 년
年 해 년
添 더할 첨
綠 푸를 록
波 물결 파

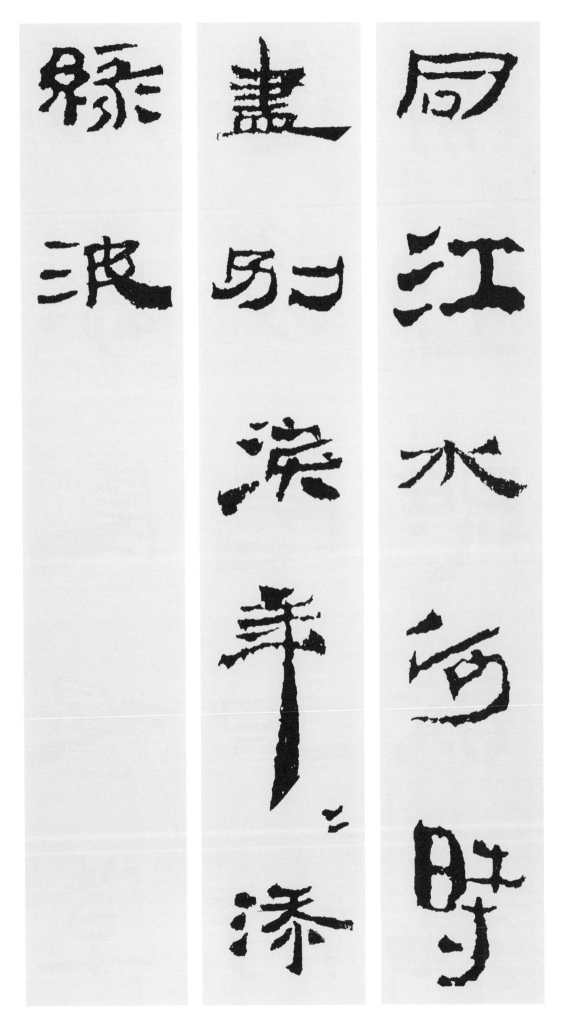

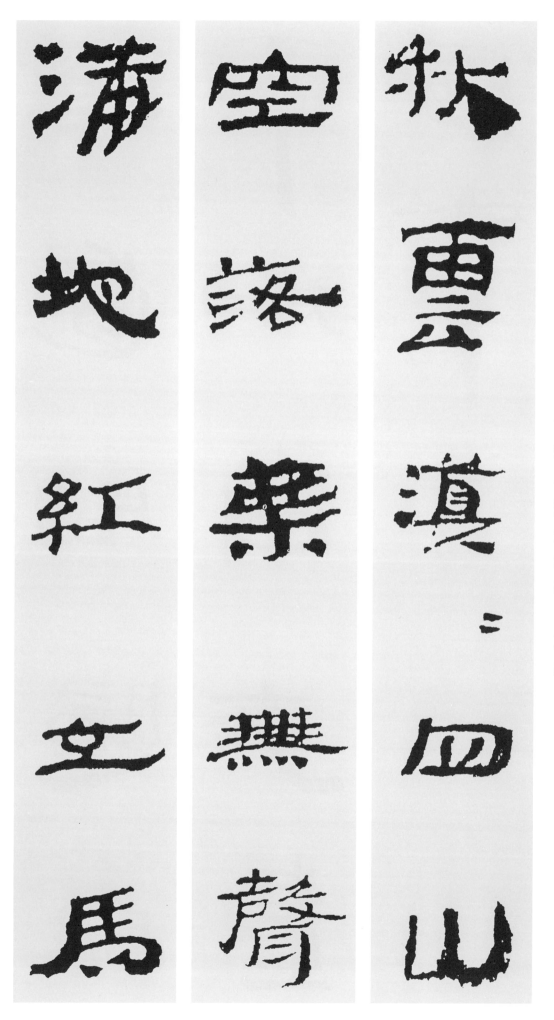

⑧ 訪金居士野居
〈三峯 鄭道傳〉

秋 가을 추
雲 구름 운
漠 아득할 막
漠 아득할 막
四 넉 사
山 뫼 산
空 빌 공

落 떨어질 락
葉 잎 엽
無 없을 무
聲 소리 성
滿 찰 만
地 땅 지
紅 붉을 홍

立 설 립
馬 말 마

溪 시내 계
邊 가변
問 물을 문
歸 돌아올 귀
路 길 로

不 아닐 부
知 알 지
身 몸 신
在 있을 재
畫 그림 화
圖 그림 도
中 가운데 중

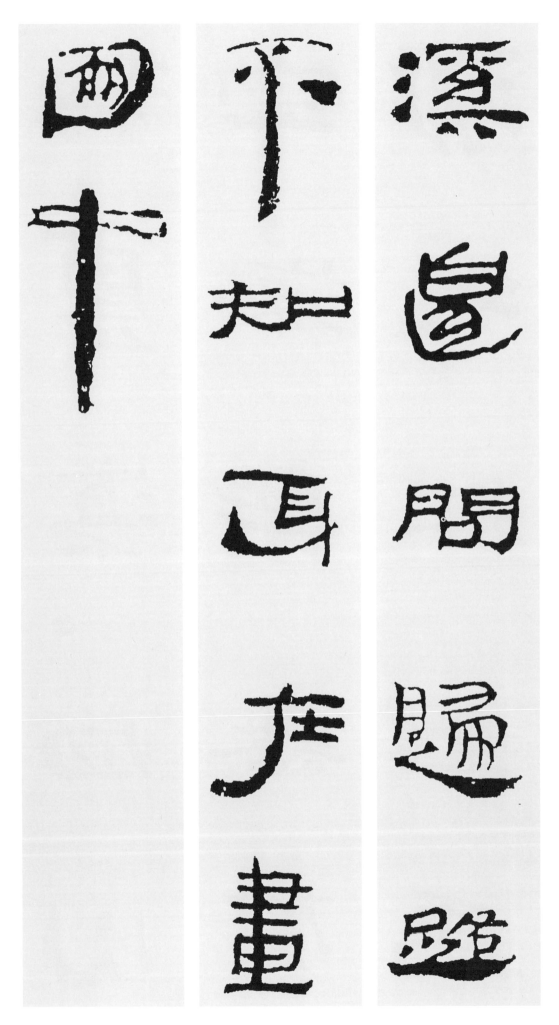

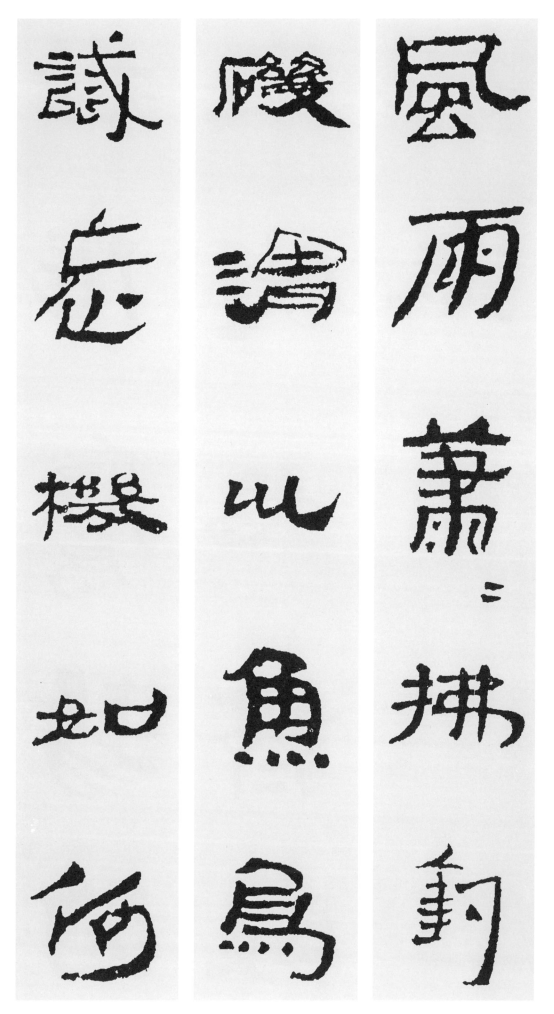

渭川漁釣圖
〈梅月堂金時習〉

風 바람 풍
雨 비 우
蕭 쓸쓸할 소
蕭 쓸쓸할 소
拂 떨칠 불
釣 낚시 조
磯 낚시터 기

渭 강이름 위
川 내 천
魚 고기 어
鳥 새 조
識 알 식
忘 잊을 망
機 고동 기

如 같을 여
何 어찌 하

老 늙을 로
作 지을 작
鷹 매 응
揚 드날릴 양
將 장수 장

空 빌 공
使 부릴 사
夷 오랑캐 이
齊 가지런할 제
餓 배고플 아
採 캘 채
薇 고사리 미

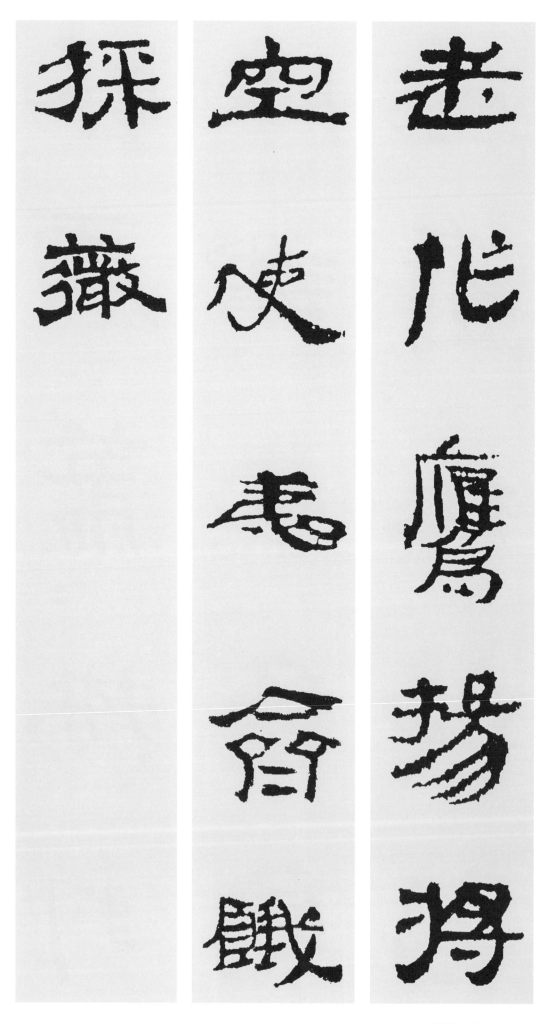

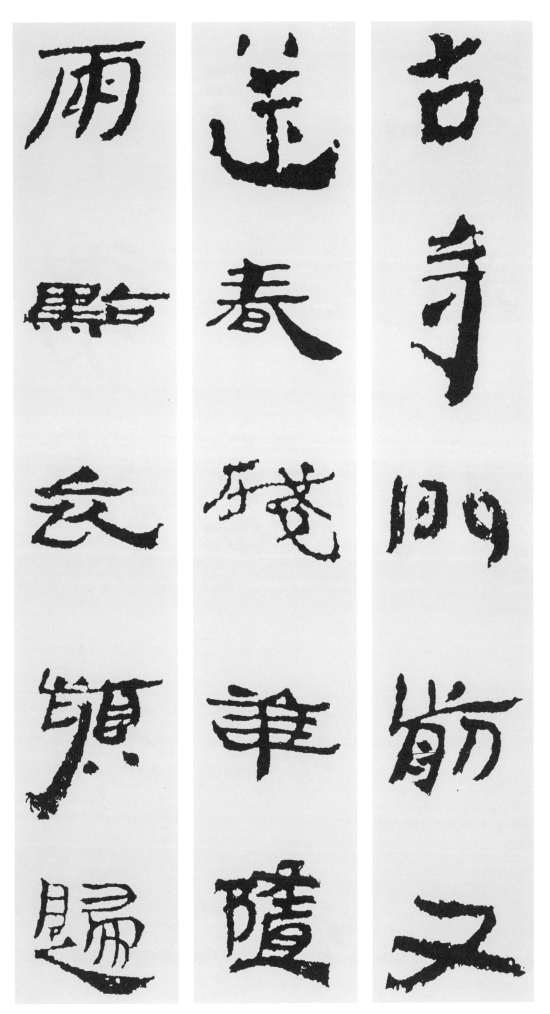

示友人
〈石川 林億齡〉

古 엣고
寺 절사
門 문문
前 앞전
又 또우
送 보낼송
春 봄춘

殘 남을잔
花 꽃화
隨 따를수
雨 비우
點 점점
衣 옷의
頻 자주빈

歸 돌아갈귀

來 올래
滿 찰만
袖 소매수
淸 맑을청
香 향기향
在 있을재

無 없을무
數 셀수
山 뫼산
蜂 벌봉
遠 멀원
趁 따를진
人 사람인

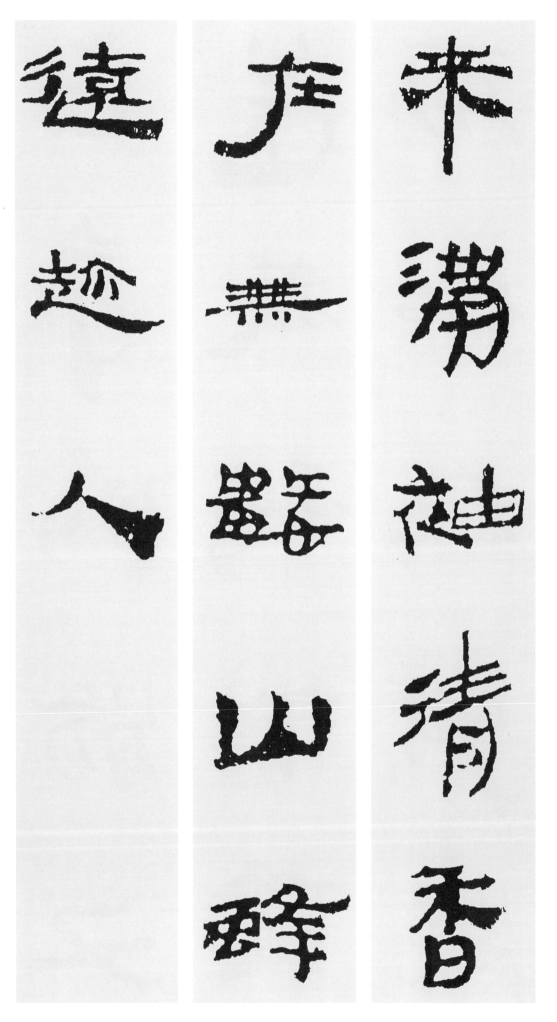

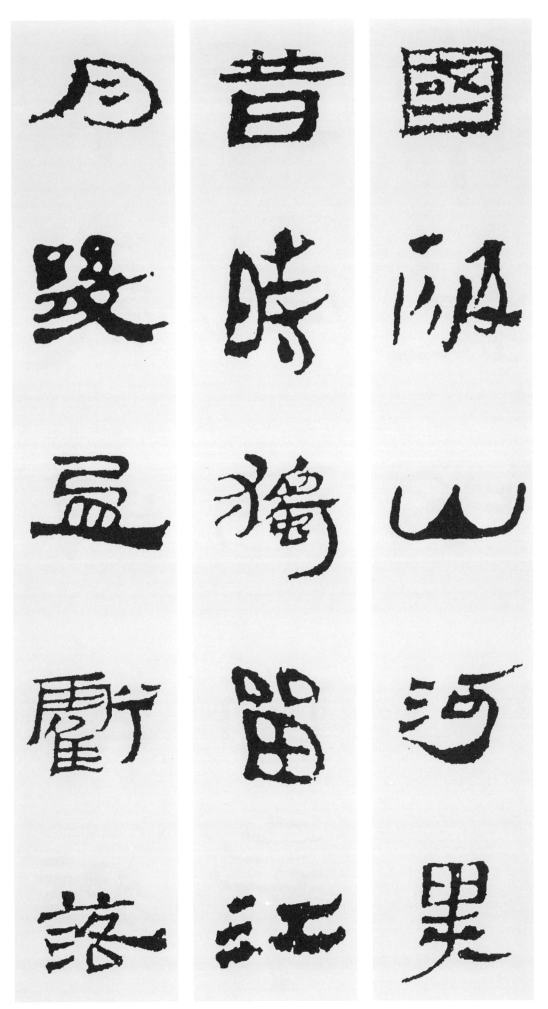

落花巖
〈石壁 洪春卿〉

國 나라 국
破 깰 파
山 뫼 산
河 물 하
異 다를 이
昔 옛 석
時 때 시

獨 홀로 독
留 남을 유
江 강 강
月 달 월
幾 몇 기
盈 찰 영
虧 이지러질 휴

落 떨어질 락

花 꽃 화
巖 바위 암
畔 언덕 반
花 꽃 화
猶 오히려 유
在 있을 재

風 바람 풍
雨 비 우
當 이 당
年 해 년
不 아닐 부
盡 다할 진
吹 불 취

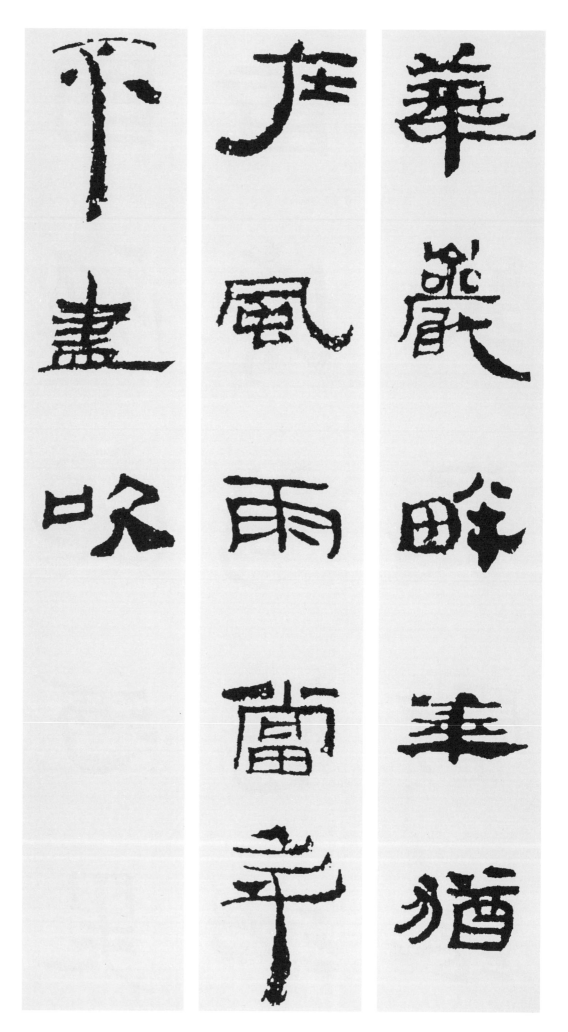

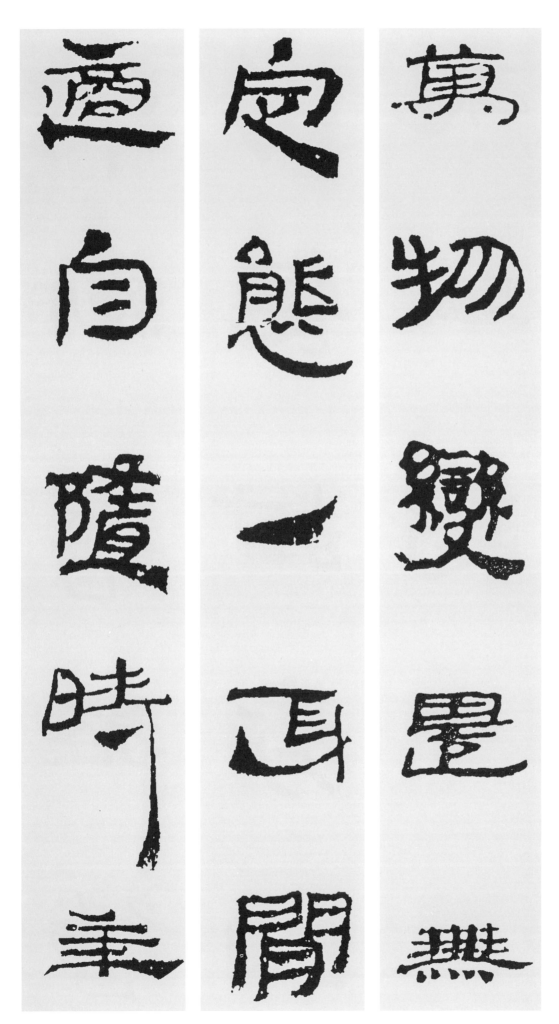

無爲
〈晦齋 李彦迪〉

萬 수많을 만
物 물건 물
變 변할 변
遷 옮길 천
無 없을 무
定 정할 정
態 모양 태

一 한 일
身 몸 신
閒 한가할 한
適 맞을 적
自 스스로 자
隨 따를 수
時 때 시

年 해 년

來 올래
漸 번질 점
省 살필 성
經 경영할 경
營 경영할 영
力 힘력

長 길장
對 대할 대
靑 푸를 청
山 뫼산
不 아니 불
賦 글지을 부
詩 글시

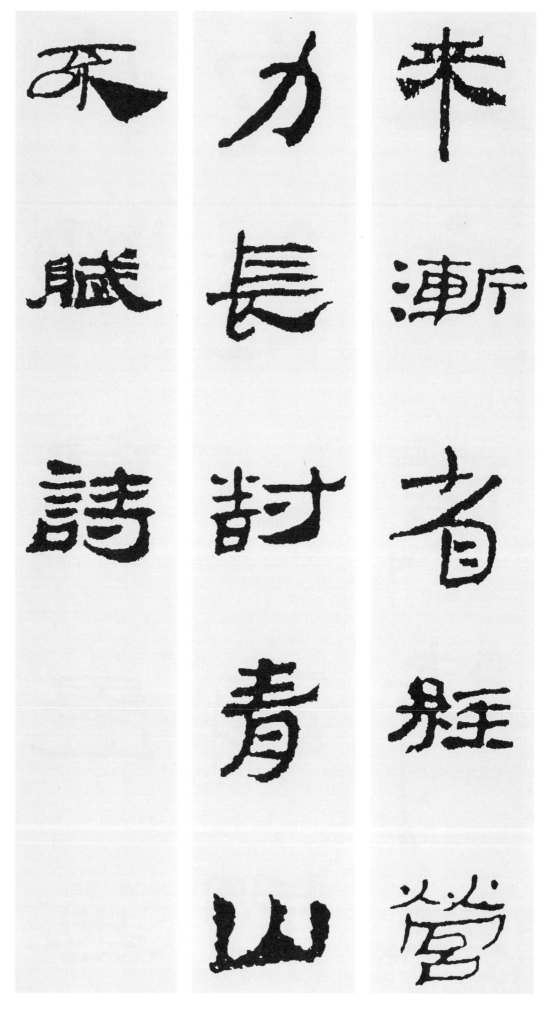

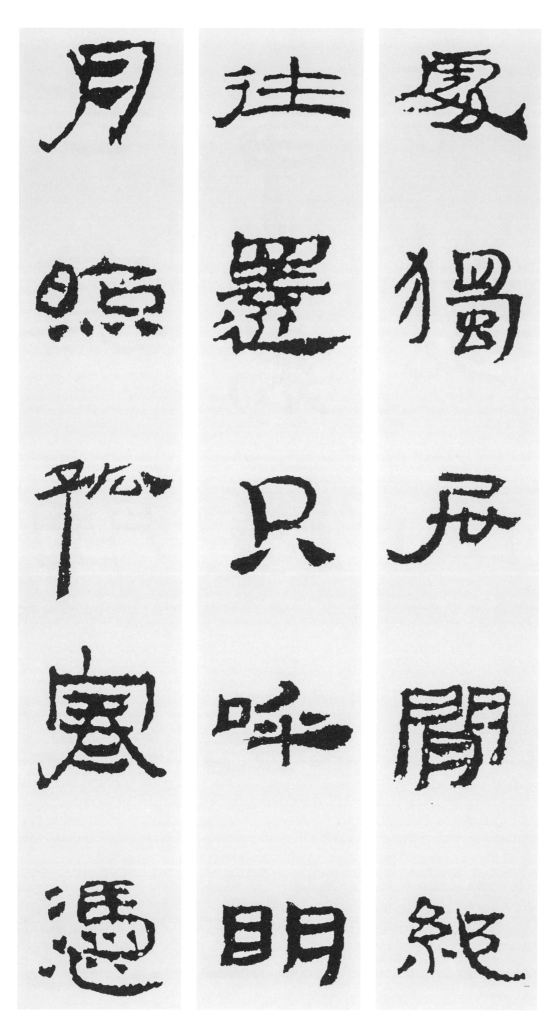

書懷
〈寒暄堂 金宏弼〉

處 곳 처
獨 홀로 독
居 거할 거
閒 한가할 한
絶 끊을 절
往 갈 왕
還 돌아올 환

只 다만 지
呼 부를 호
明 밝을 명
月 달 월
照 비칠 조
孤 외로울 고
寒 찰 한

憑 빙자할 빙

君 그대 군
莫 말 막
問 물을 문
生 살 생
涯 물가 애
事 일 사

萬 일만 만
頃 백이랑 경
煙 연기 연
波 물결 파
數 셈 수
疊 쌓일 첩
山 뫼 산

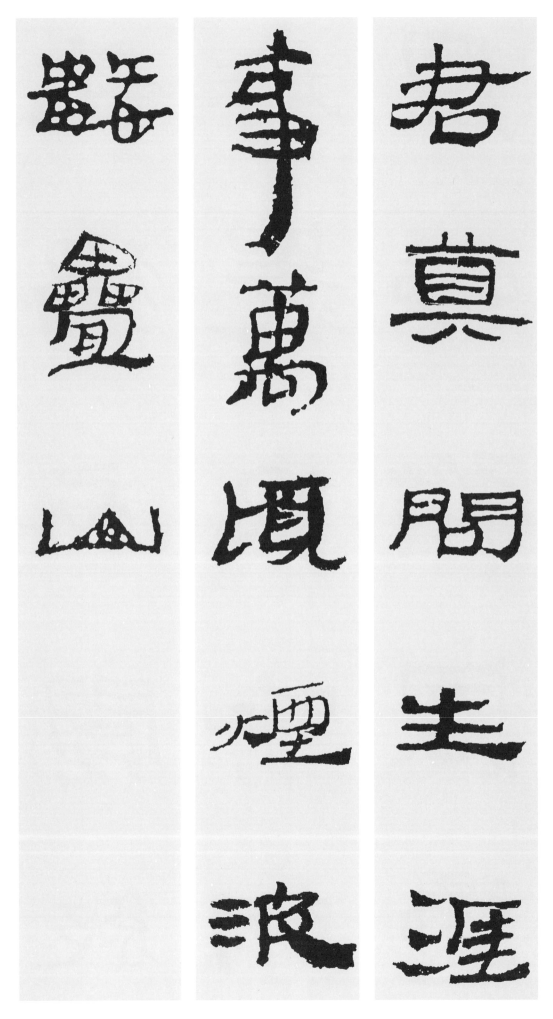

14

牛耳卽事
〈勉庵 崔益鉉〉

茅 띠모
屋 집옥
數 셈수
間 사이 간
臨 임할 임
碧 푸를벽
江 강강

偸 투기할 투
閒 한가할 한
養 기를 양
靜 고요 정
也 어조사 야
無 없을 무
雙 둘 쌍

潮 조수 조

聲 소리 성
撼 흔들 감
地 땅 지
寒 찰 한
侵 뚫을 침
席 자리 석

雲 구름 운
氣 기운 기
籠 대그릇 롱
山 뫼 산
翠 푸를 취
隕 두를 운
窗 창 창

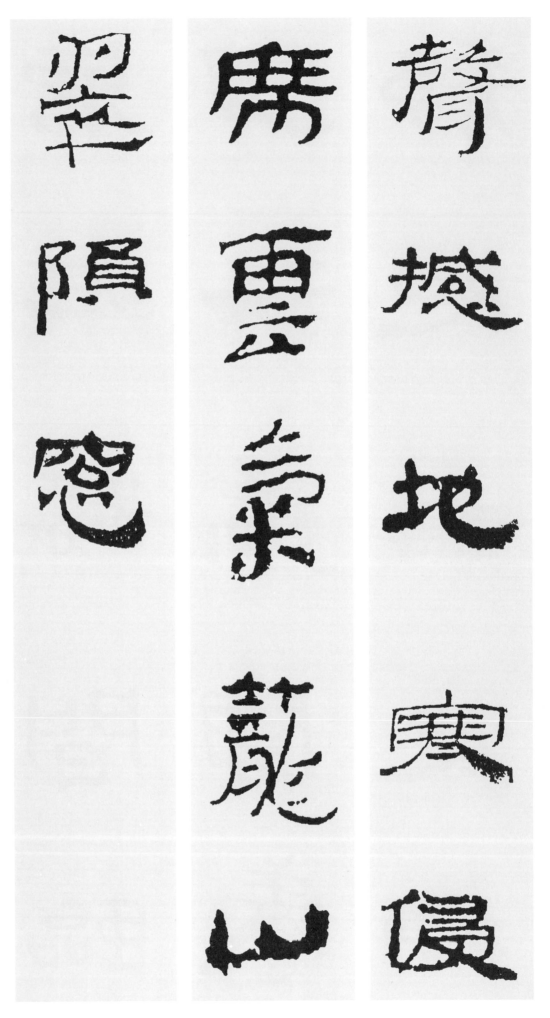

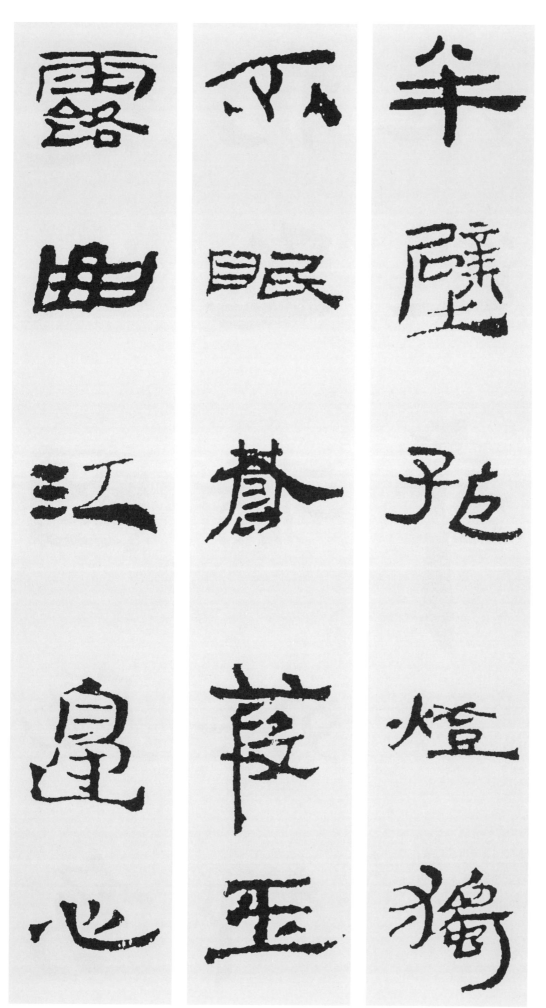

15
黑山秋懷
〈勉庵 崔益鉉〉

半 절반 반
壁 벽 벽
孤 외로울 고
燈 등 등
獨 홀로 독
不 아니 불
眠 잘 면

蒼 푸를 창
葭 갈대 하
玉 구슬 옥
露 이슬 로
曲 굽을 곡
江 강 강
邊 가 변

心 마음 심

懸 걸 현
故 옛 고
國 나라 국
傷 상처 상
多 많을 다
病 병 병

跡 자취 적
滯 응길 체
殊 다를 수
鄉 고향 향
感 느낄 감
逝 갈 서
年 해 년

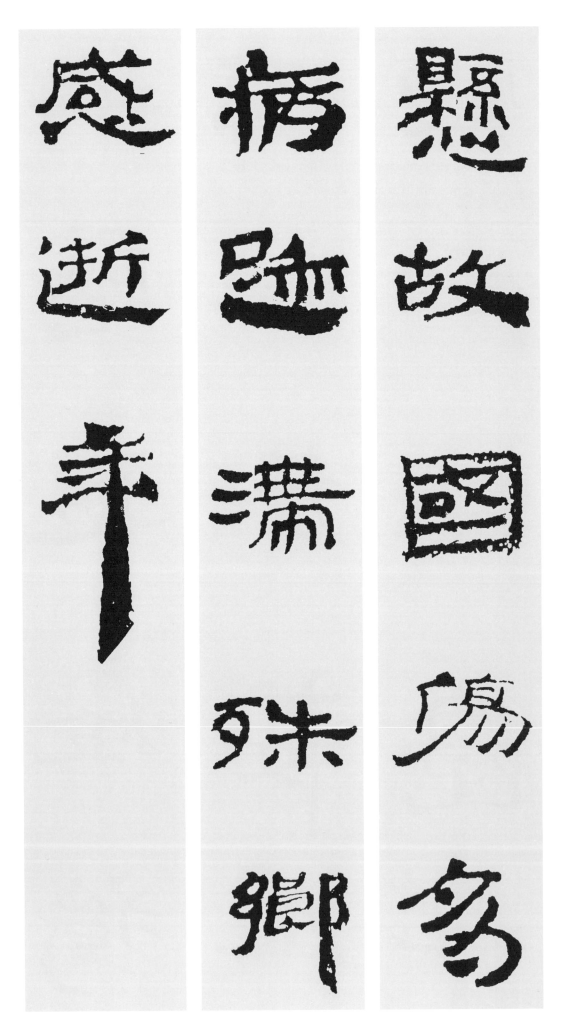

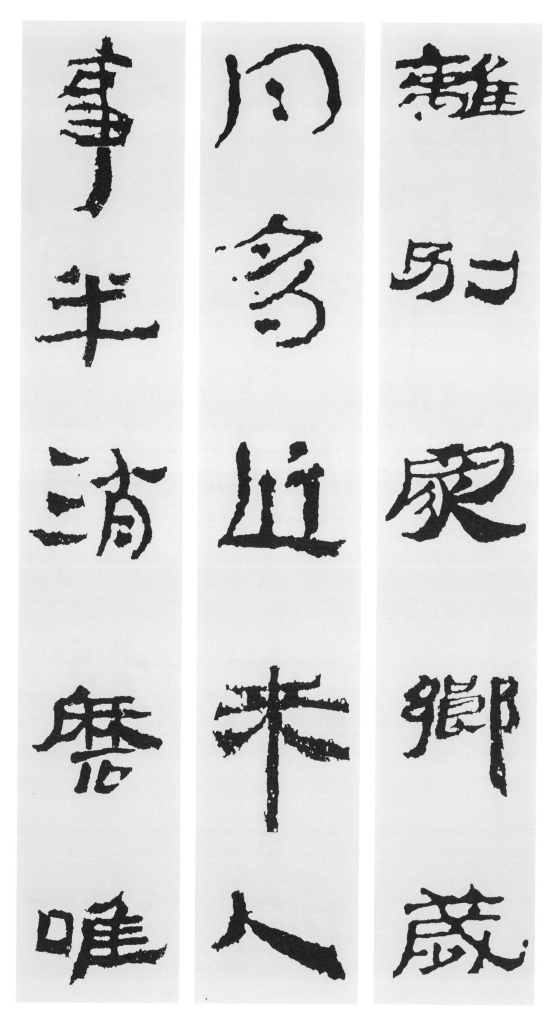

16

回鄉偶書
〈賀知章〉

離 떠날 리
別 이별 별
家 집 가
鄉 시골 향
歲 해 세
月 달 월
多 많을 다

近 가까울 근
來 올 래
人 사람 인
事 일 사
半 절반 반
消 사라질 소
磨 갈 마

唯 오직 유

有 있을 유
門 문 문
前 앞 전
鏡 거울 경
湖 호수 호
水 물 수

春 봄 춘
風 바람 풍
不 아니 불
改 고칠 개
舊 옛 구
時 때 시
波 물결 파

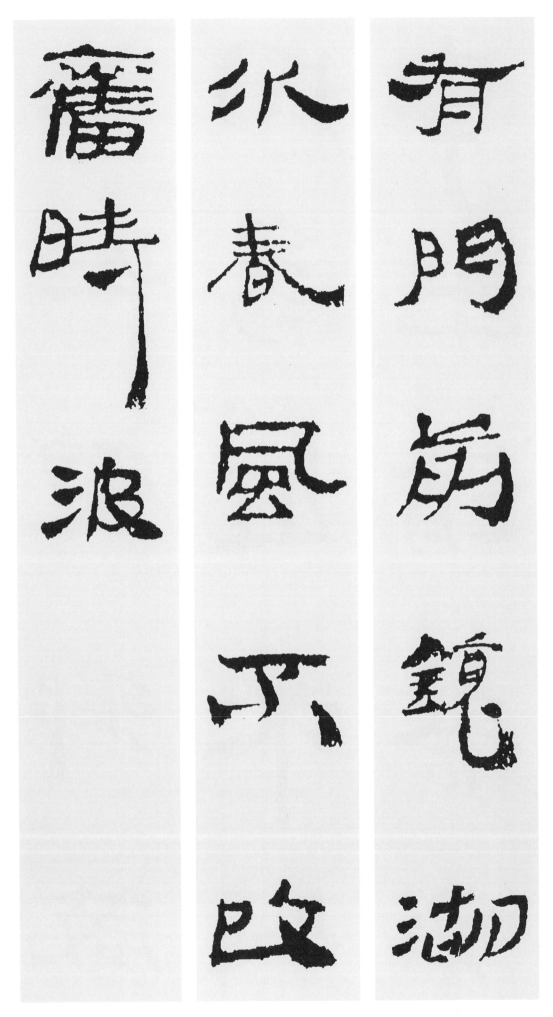

清平調詞
〈李白〉

雲 구름 운
想 생각할 상
衣 옷 의
裳 치마 상
花 꽃 화
想 생각 상
容 얼굴 용

春 봄 춘
風 바람 풍
拂 떨칠 불
檻 난간 함
露 이슬 로
華 화려할 화
濃 짙을 농

若 같을 약

雲想衣裳花
想容春風拂
檻露華濃若

非 아닐비
群 무리군
玉 옥옥
山 뫼산
頭 머리두
見 볼견

會 모일회
向 향할향
瑤 구슬요
臺 누대대
月 달월
下 아래하
逢 만날봉

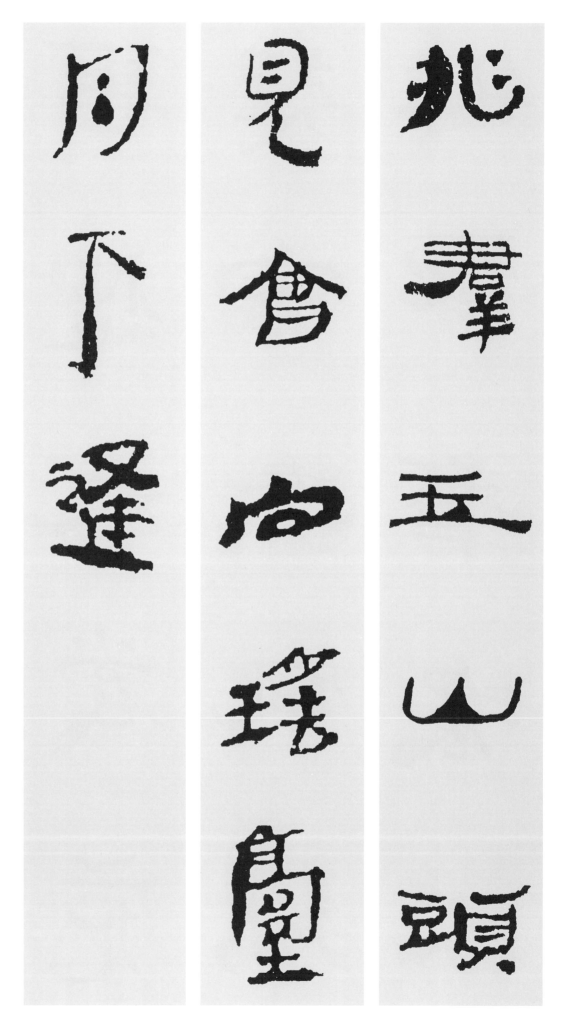

山中答俗人
〈李白〉

問 물을 문
余 나 여
何 어찌 하
事 일 사
栖 쉴 서
碧 푸를 벽
山 뫼 산

咲 웃을 소
而 말이을 이
不 아닐 부
答 답할 답
心 마음 심
自 스스로 자
閒 한가할 한

桃 복숭아 도

花 꽃 화
流 흐를 유
水 물 수
杳 아득할 묘
然 그럴 연
去 갈 거

別 다를 별
有 있을 유
天 하늘 천
地 땅 지
非 아닐 비
人 사람 인
間 사이 간

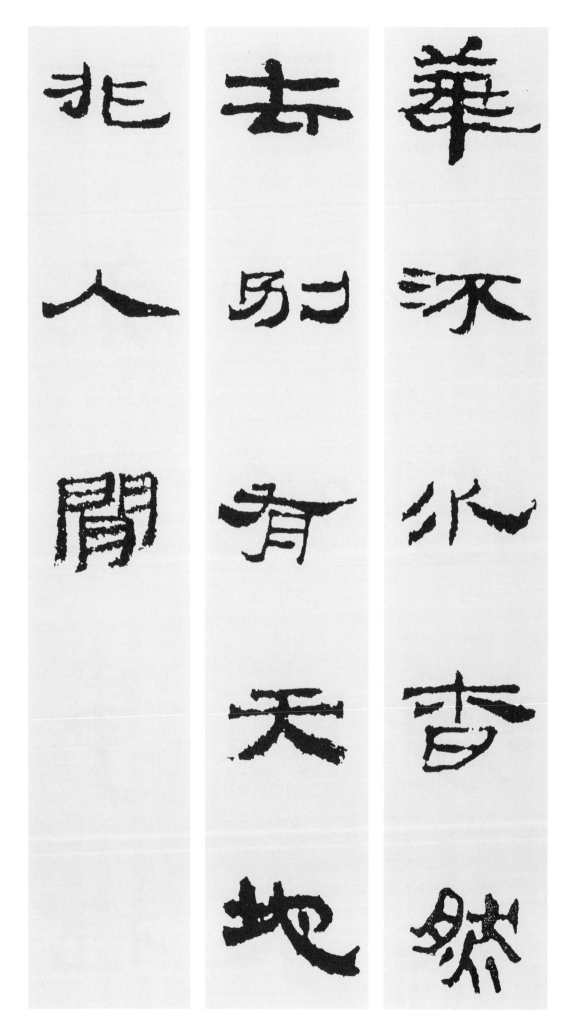

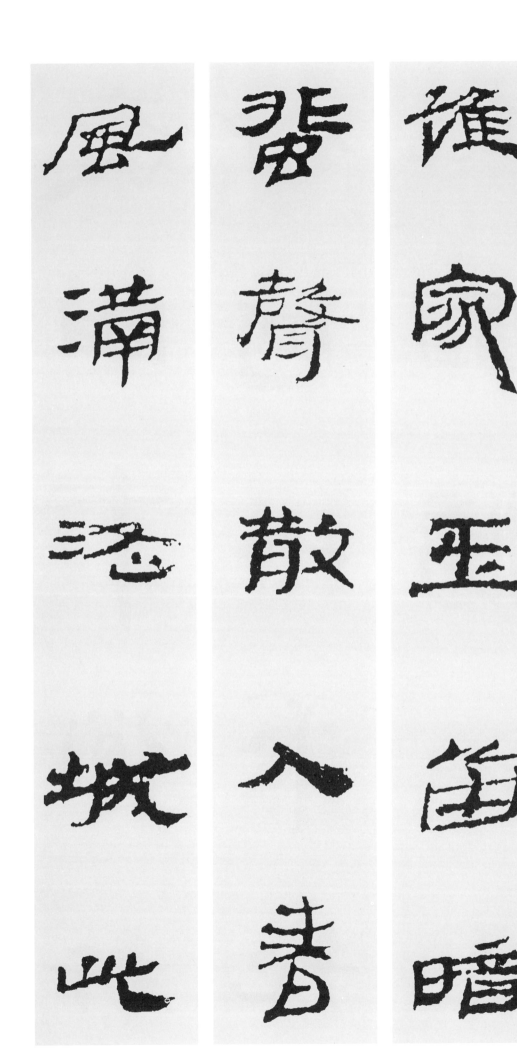

19

春夜洛城聞笛
〈李白〉

誰 누구 수
家 집 가
玉 구슬 옥
笛 피리 적
暗 어두울 암
飛 날 비
聲 소리 성

散 흩어질 산
入 들 입
春 봄 춘
風 바람 풍
滿 찰 만
洛 물 락
城 성 성

此 이 차

夜 밤 야
曲 노래 곡
中 가운데 중
聞 들을 문
折 꺾을 절
柳 버들 류

何 어찌 하
人 사람 인
不 아니 불
起 일어날 기
故 옛 고
園 동산 원
情 정 정

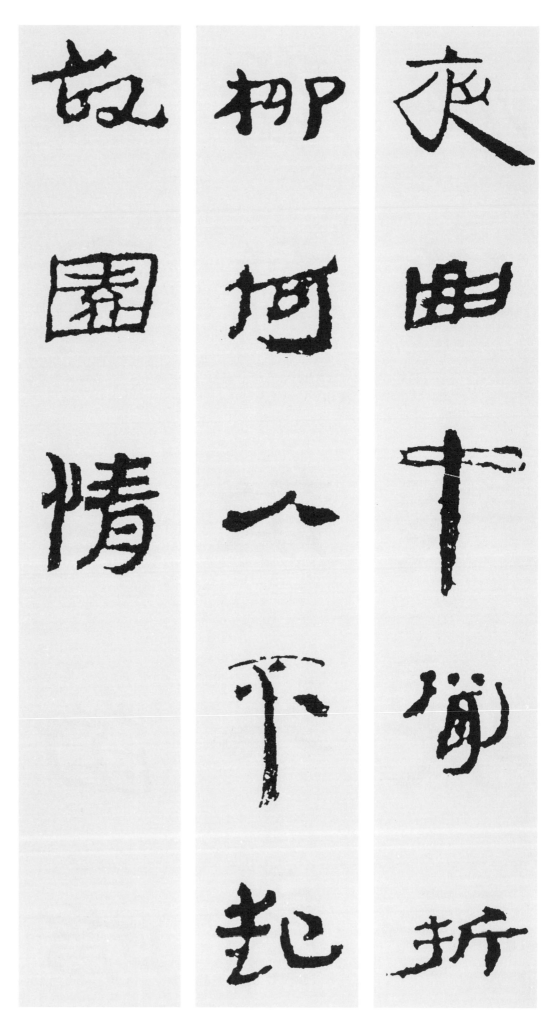

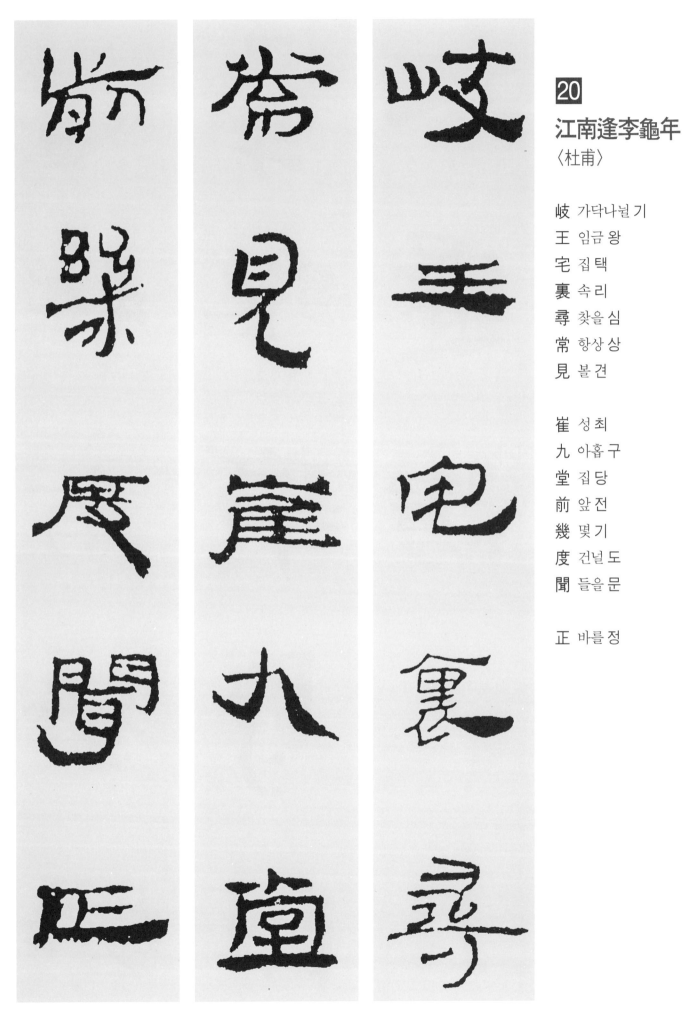

20

江南逢李龜年
〈杜甫〉

岐 가닥나뉠 기
王 임금 왕
宅 집 택
裏 속 리
尋 찾을 심
常 항상 상
見 볼 견

崔 성 최
九 아홉 구
堂 집 당
前 앞 전
幾 몇 기
度 건널 도
聞 들을 문

正 바를 정

是 이 시
江 강 강
南 남녘 남
好 좋을 호
風 바람 풍
景 경치 경

落 떨어질 락
花 꽃 화
時 때 시
節 절기 절
又 또 우
逢 만날 봉
君 그대 군

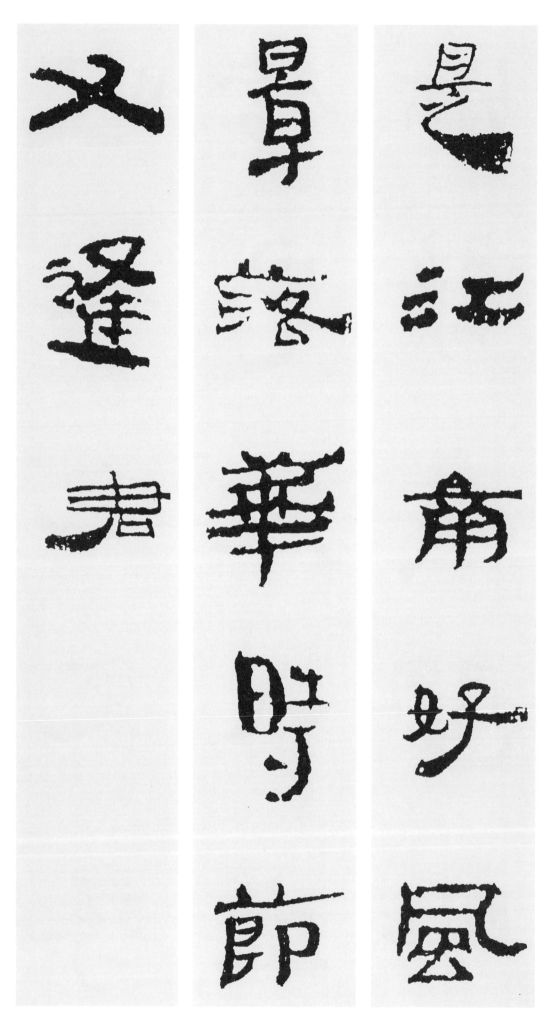

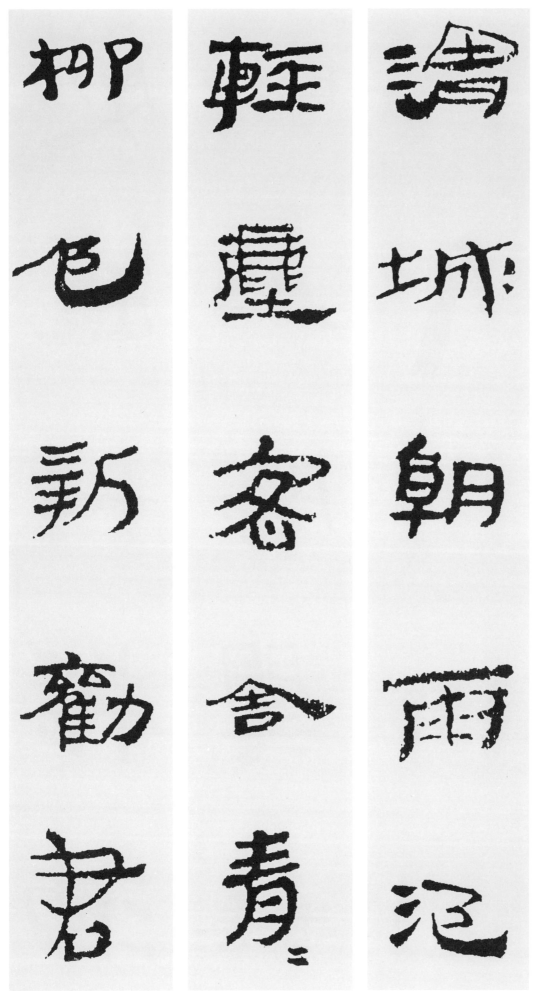

21

送元二使安西
〈王維〉

渭 물이름 위
城 재 성
朝 아침 조
雨 비 우
浥 적실 읍
輕 가벼울 경
塵 티끌 진

客 손 객
舍 집 사
靑 푸를 청
靑 푸를 청
柳 버들 류
色 빛 색
新 새 신

勸 권할 권
君 그대 군

更 다시 경
進 나아갈 진
一 한 일
杯 술잔 배
酒 술 주

西 서녘 서
出 날 출
陽 볕 양
關 관문 관
無 없을 무
故 옛 고
人 사람 인

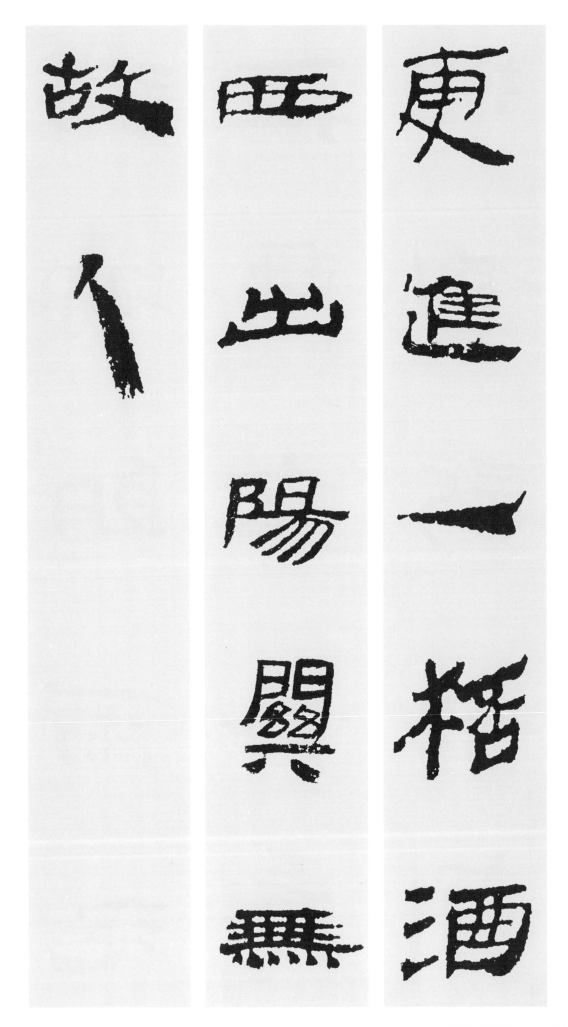

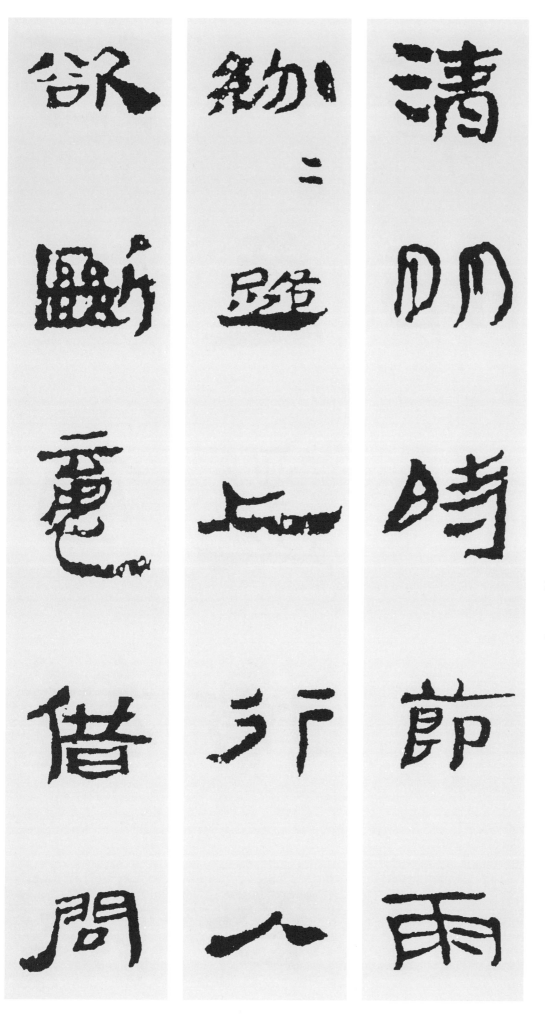

22
清明
〈杜牧〉

清 맑을 청
明 밝을 명
時 때 시
節 절기 절
雨 비 우
紛 어지러워질 분
紛 어지러워질 분

路 길 로
上 윗 상
行 갈 행
人 사람 인
欲 하고자할 욕
斷 끊을 단
魂 넋 혼

借 빌릴 차
問 물을 문

酒 술주
家 집가
何 어찌하
處 곳처
在 있을재

牧 칠목
童 아이동
遙 멀요
指 가리킬지
杏 살구행
花 꽃화
村 마을촌

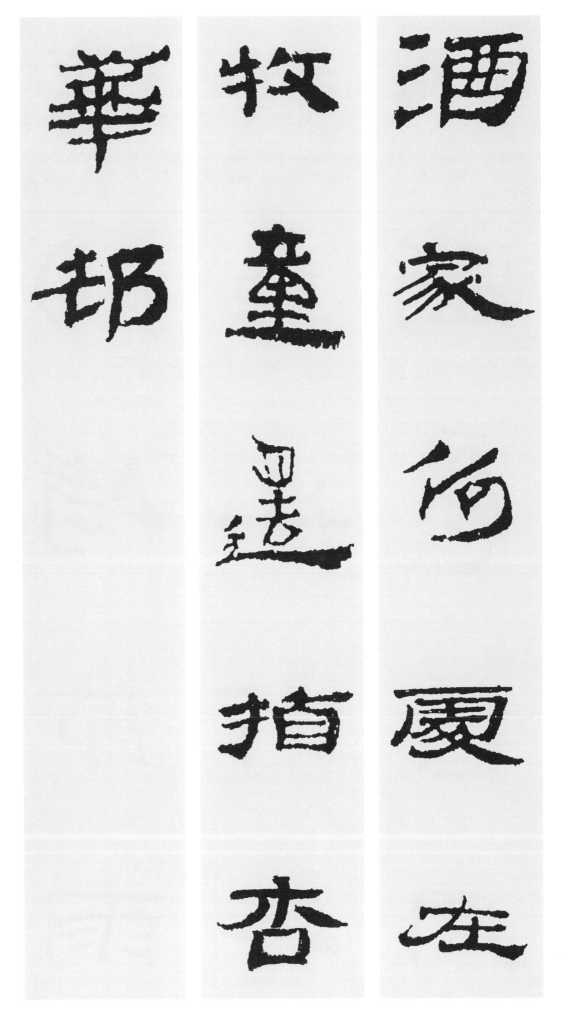

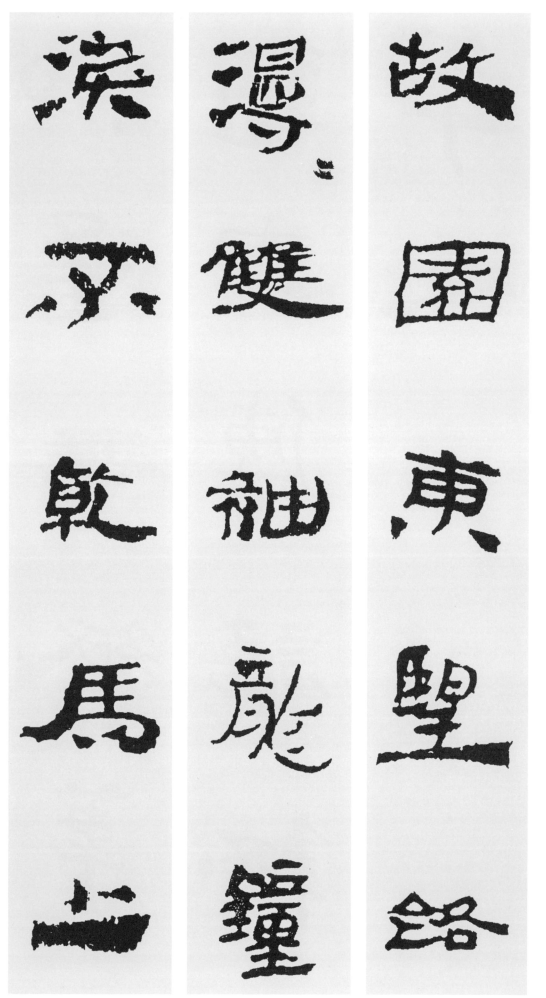

23

逢入京使
〈岑參〉

故 옛 고
園 동산 원
東 동녘 동
望 바랄 망
路 길 로
漫 물질펀할 만
漫 물질펀할 만

雙 둘 쌍
袖 소매 수
龍 용 용
鐘 쇠북 종
淚 흐를 루
不 아니 불
乾 마를 건

馬 말 마
上 윗 상

相 서로 상
逢 만날 봉
無 없을 무
紙 종이 지
筆 붓 필

憑 빙자할 빙
君 그대 군
傳 전할 전
語 말씀 어
報 알릴 보
平 고를 평
安 편안할 안

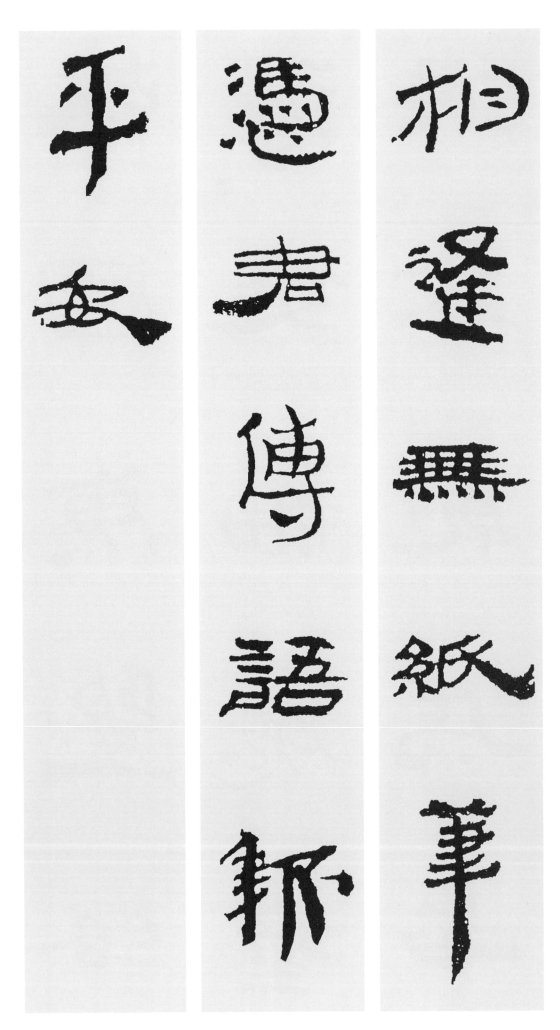

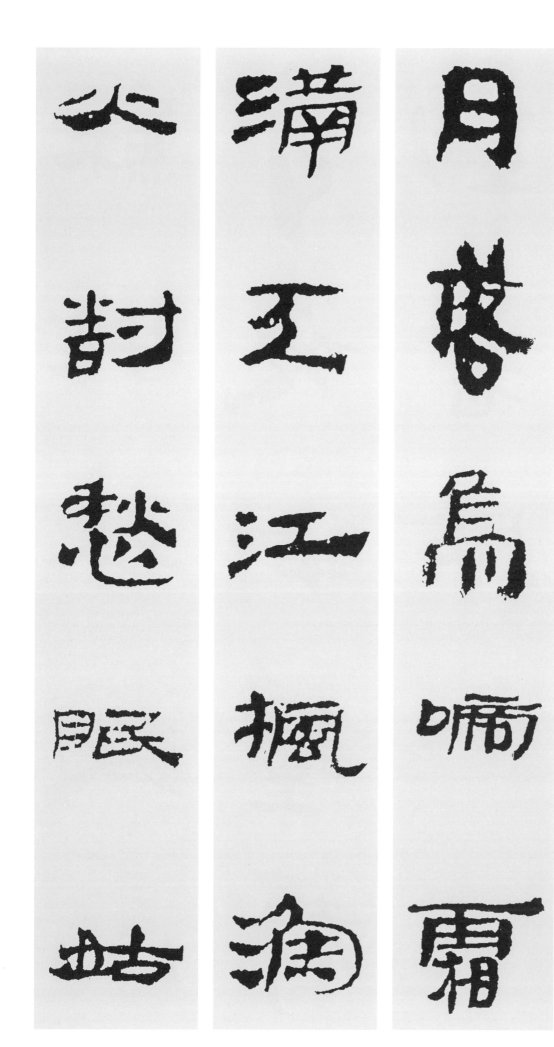

楓橋夜泊
〈張繼〉

月 달 월
落 떨어질 락
烏 까마귀 오
啼 울 제
霜 서리 상
滿 찰 만
天 하늘 천

江 강 강
楓 단풍나무 풍
漁 고기잡을 어
火 불 화
對 대할 대
愁 근심 수
眠 잘 면

姑 시어머니 고

蘇 깨어날 소
城 성 성
外 바깥 외
寒 찰 한
山 뫼 산
寺 절 사

夜 밤 야
半 절반 반
鐘 쇠북 종
聲 소리 성
到 이를 도
客 손 객
船 배 선

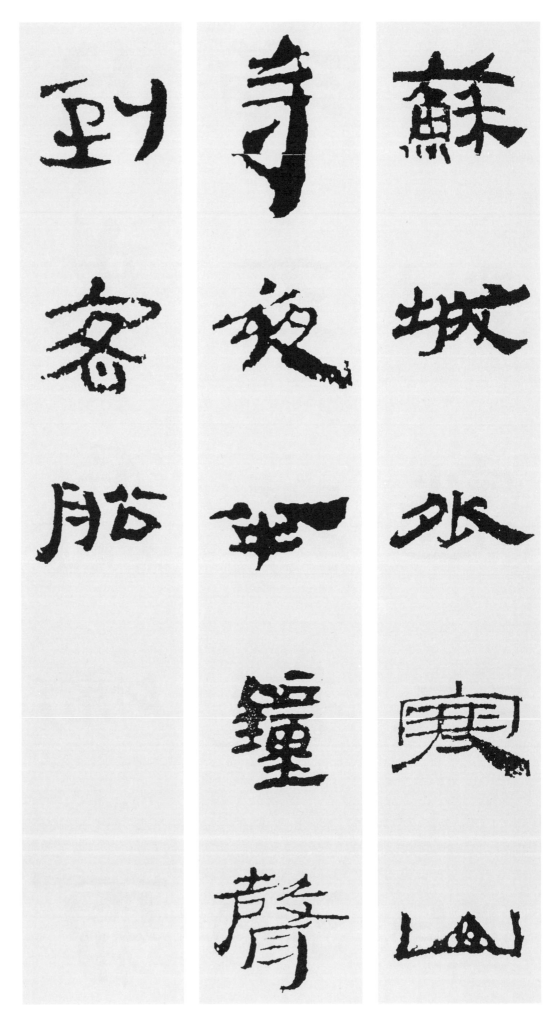

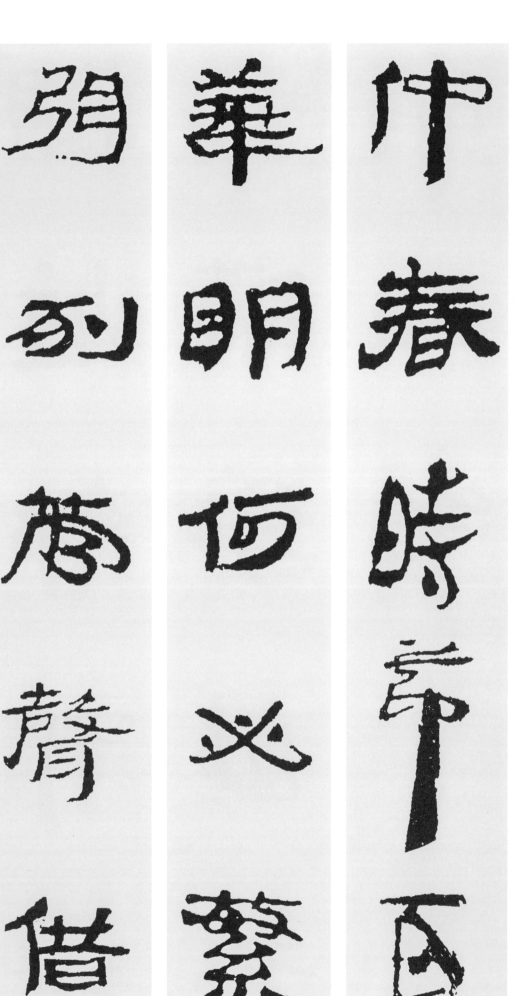

25

呈邑令張侍丞
〈程顥〉

仲 버금 중
春 봄 춘
時 때 시
節 절기 절
百 일백 백
花 꽃 화
明 밝을 명

何 어찌 하
必 반드시 필
繁 번성할 번
絃 줄 현
列 벌릴 렬
管 대롱 관
聲 소리 성

借 빌릴 차

問 물을 문
近 가까울 근
郊 교외 교
行 갈 행
樂 즐거울 락
地 땅 지

潢 웅덩이 황
溪 시내 계
山 뫼 산
水 물 수
照 비칠 조
人 사람 인
淸 맑을 청

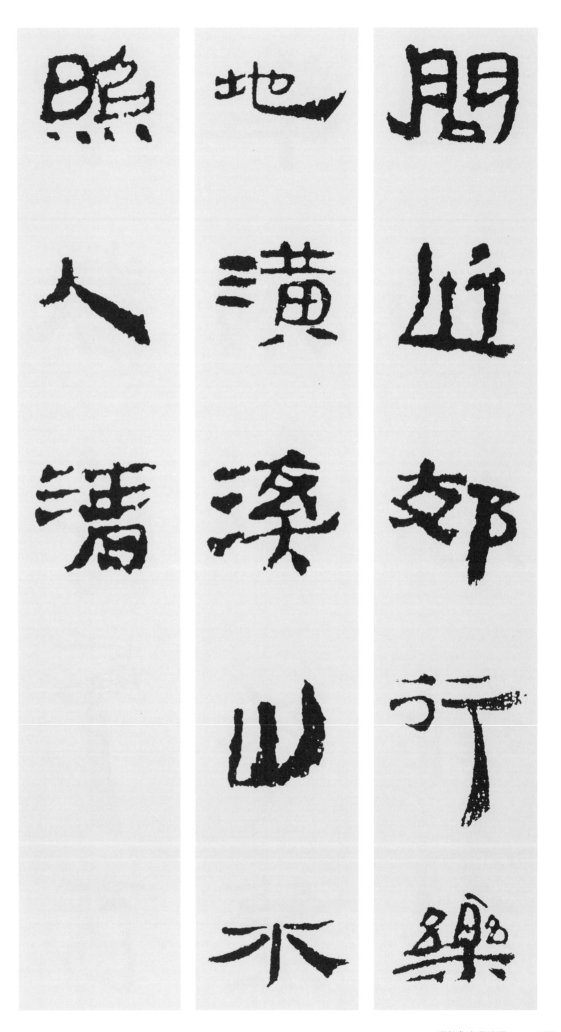

滁州西澗
〈韋應物〉

獨 홀로 독
憐 가까울 린
幽 그윽할 유
草 풀 초
澗 산골물 간
邊 가 변
生 살 생

上 윗 상
有 있을 유
黃 누를 황
鸝 꾀꼬리 리
深 깊을 심
樹 나무 수
鳴 울 명

春 봄 춘

潮 조수 조
帶 띠 대
雨 비 우
晚 늦을 만
來 올 래
急 급할 급

野 들 야
渡 물건널 도
無 없을 무
人 사람 인
舟 배 주
自 스스로 자
橫 지날 횡

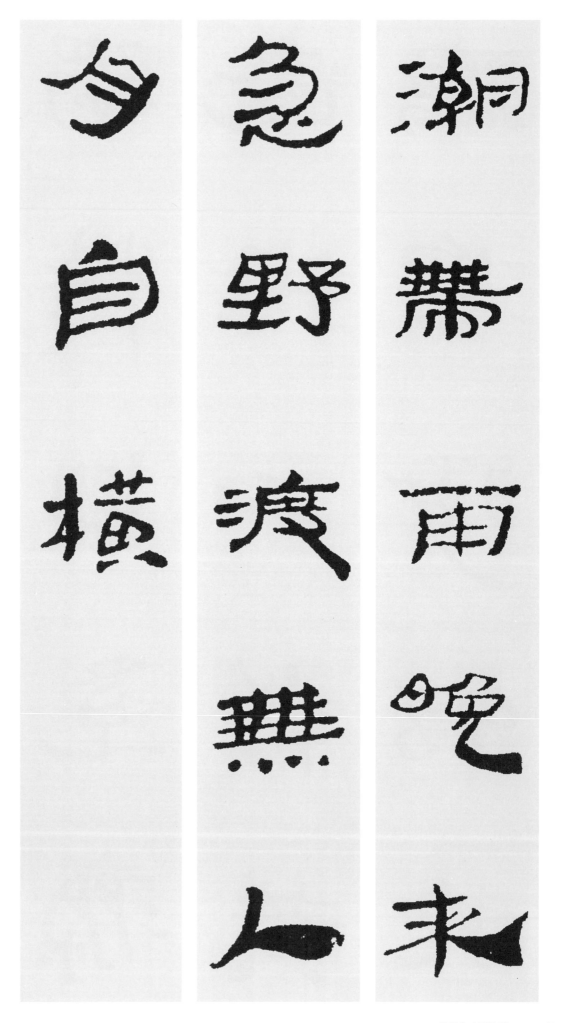

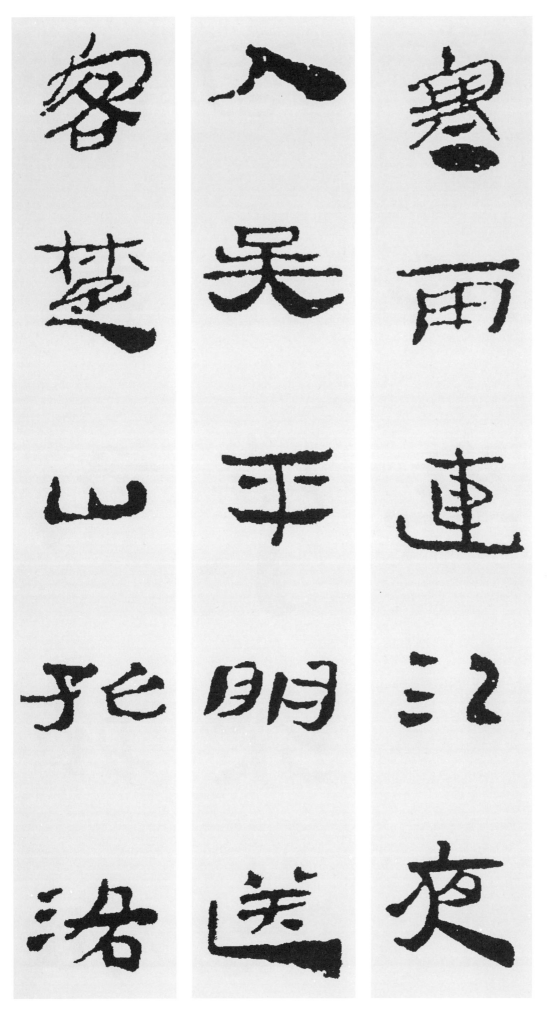

芙蓉樓送辛漸
〈王昌齡〉

寒 찰 한
雨 비 우
連 이을 연
江 강 강
夜 밤 야
入 들 입
吳 오나라 오

平 고를 평
明 밝을 명
送 보낼 송
客 손 객
楚 초나라 초
山 뫼 산
孤 외로울 고

洛 물 락

陽 볕양
親 친할친
友 벗우
如 같을여
相 서로상
問 물을문

一 한일
片 조각편
氷 얼음빙
心 마음심
在 있을재
玉 구슬옥
壺 병호

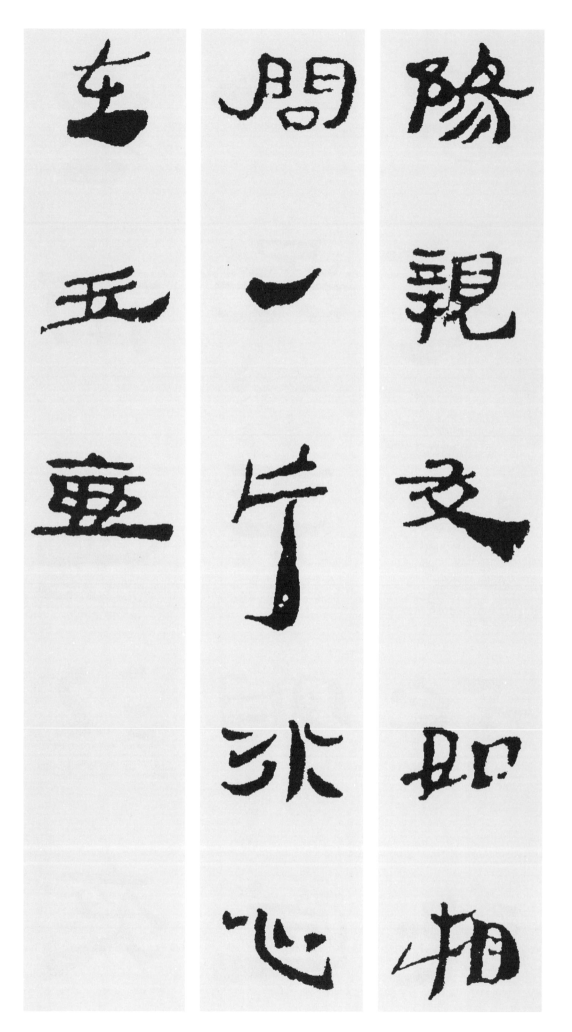

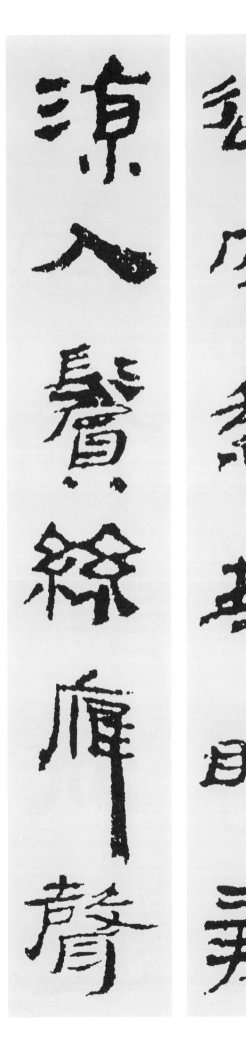

28

杏山
〈蛟山 許筠〉

遠 멀 원
客 손 객
愁 근심 수
無 없을 무
睡 졸 수

新 새 신
凉 서늘할 량
入 들 입
鬢 구렛나루 빈
絲 실 사

雁 기러기 안
聲 소리 성
天 하늘 천
外 밖 외
遠 멀 원

虫 벌레 충
語 말씀 어
夜 밤 야

深 깊을 심
悲 슬플 비

勳 공훈 훈
業 일 업
時 때 시
將 장차 장
晚 늦을 만

漁 고기잡을 어
樵 나무땔 초
計 계획할 계
亦 또 역
遲 늦을 지

起 일어날 기
看 볼 간
河 물 하
漢 은하 한
轉 돌 전

曉 새벽 효

漁悲勳業時將

晚洞樵計流遲

起看河漢轉曉

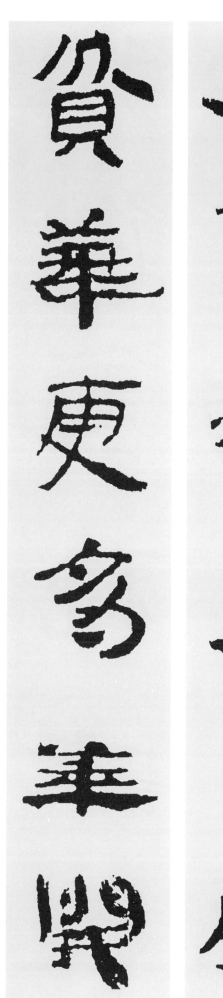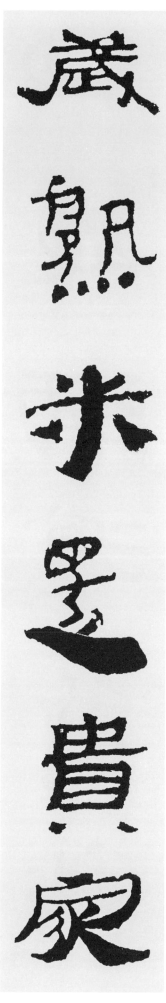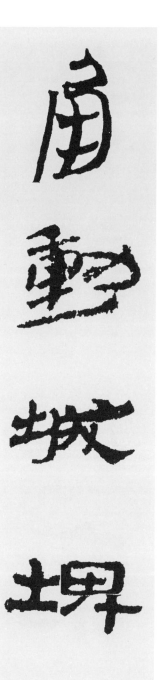

角 뿔 각
動 움직일 동
城 성 성
埤 성가귀 비

29
竹欄菊花盛
開同數子夜
飲
〈茶山 丁若鏞〉

歲 해 세
熟 익을 숙
米 쌀 미
還 돌아올 환
貴 귀할 귀

家 집 가
貧 가난할 빈
花 꽃 화
更 더욱 경
多 많을 다

花 꽃 화
開 열 개

秋 가을 추
色 빛 색
裏 속 리

親 친할 친
識 알 식
夜 밤 야
相 서로 상
過 지날 과

酒 술 주
瀉 토할 사
兼 겸할 겸
愁 근심 수
盡 다할 진

詩 글 시
成 이룰 성
奈 어찌 내
樂 즐거울 락
何 어찌 하

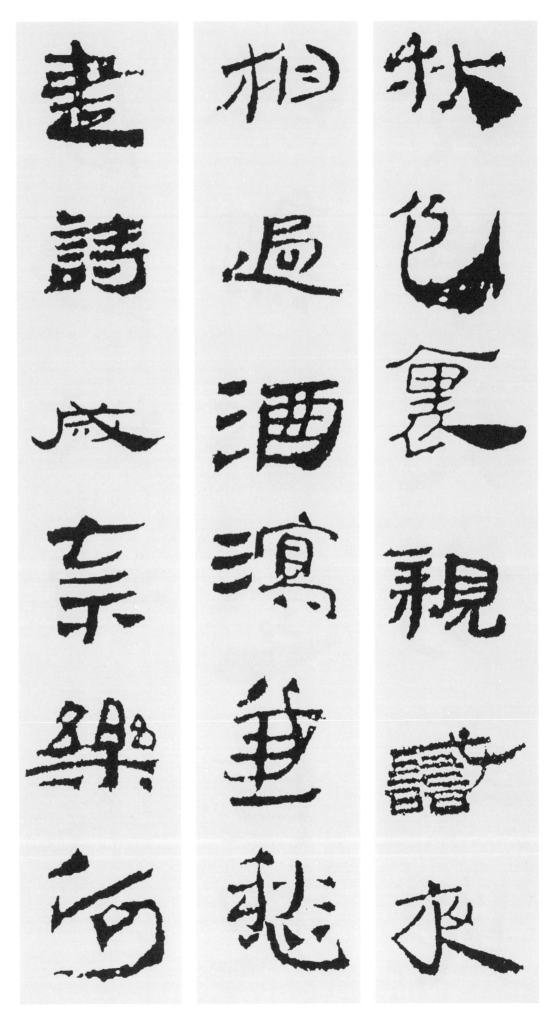

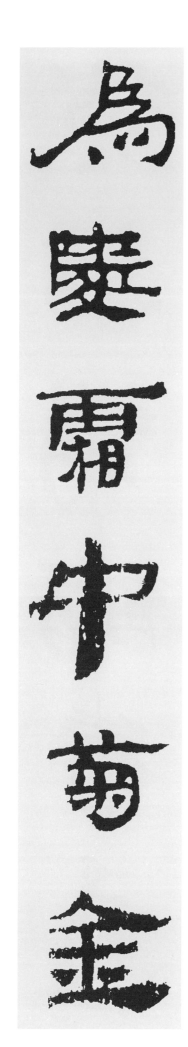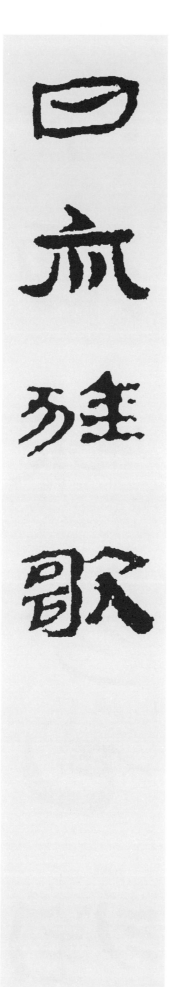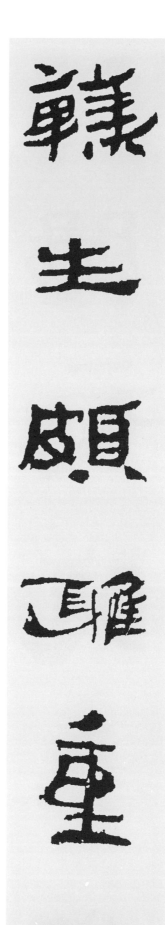

韓 나라 한
生 날 생
頗 치우칠 파
雅 고울 아
重 무거울 중

近 가까울 근
日 날 일
亦 또 역
狂 미칠 광
歌 노래 가

30

泛菊
〈栗谷 李珥〉

爲 하 위
愛 사랑 애
霜 서리 상
中 가운데 중
菊 국화 국

金 쇠 금

英 꽃부리 영
摘 딸 적
滿 찰 만
觴 술잔 상

淸 맑을 청
香 향기 향
添 더할 첨
酒 술 주
味 맛 미

秀 뛰어날 수
色 빛 색
潤 윤택할 윤
詩 글 시
腸 창자 장

元 으뜸 원
亮 밝을 량
尋 찾을 심
常 항상 상

英摘滿觴淸香

添酒味秀色潤

詩腸元亮尋常

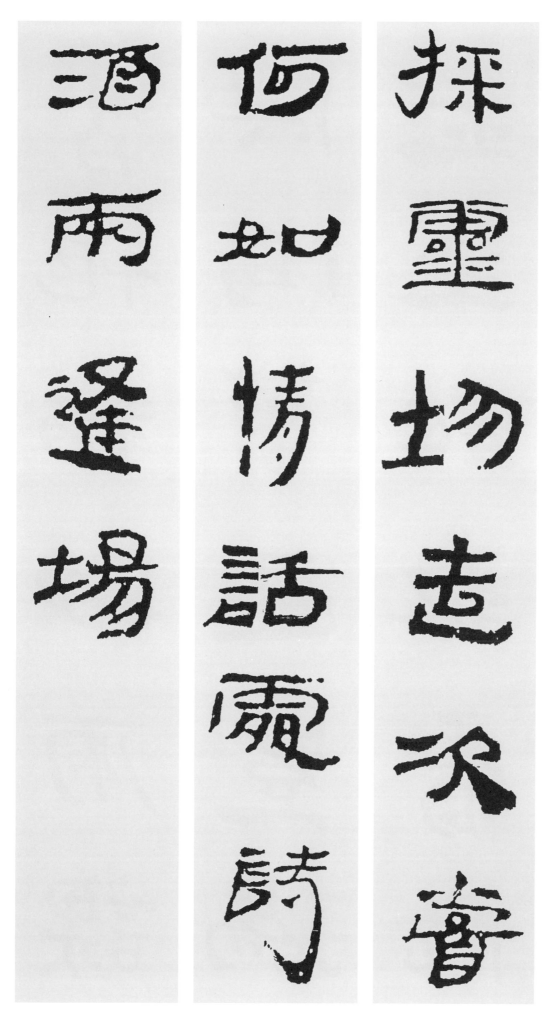

採 캘 채
靈 신령 령
均 고를 균
造 지을 조
次 버금 차
嘗 맛볼 상

何 어찌 하
如 같을 여
情 정 정
話 말씀 화
處 곳 처

詩 글 시
酒 술 주
兩 둘 량
逢 만날 봉
場 마당 장

31

種菊月課
〈栗谷 李珥〉

香 향기 향
根 뿌리 근
移 옮길 이
細 가늘 세
雨 비 우

課 시험할 과
僕 종 복
倚 의지할 의
筇 지팡이 공
遲 더딜 지

豈 어찌 기
爲 하 위
金 쇠 금
華 꽃 화
艶 농염할 염

要 하고자할 요
看 볼 간
隱 숨길 은

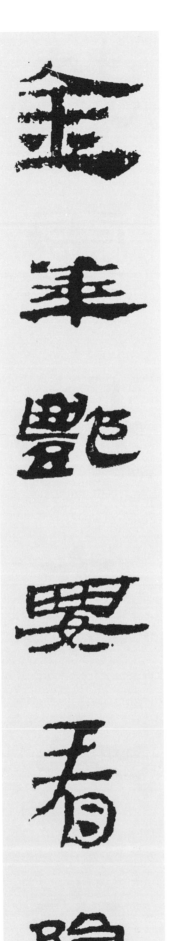

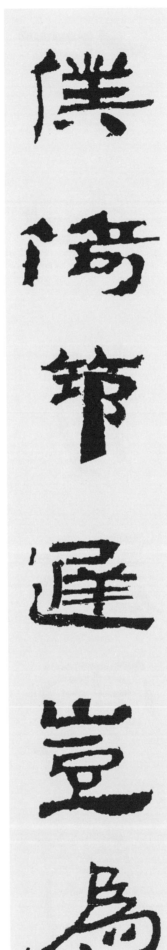

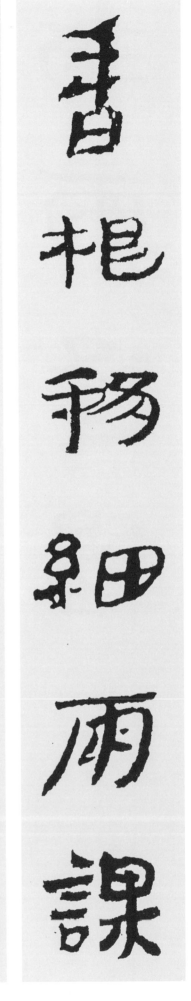

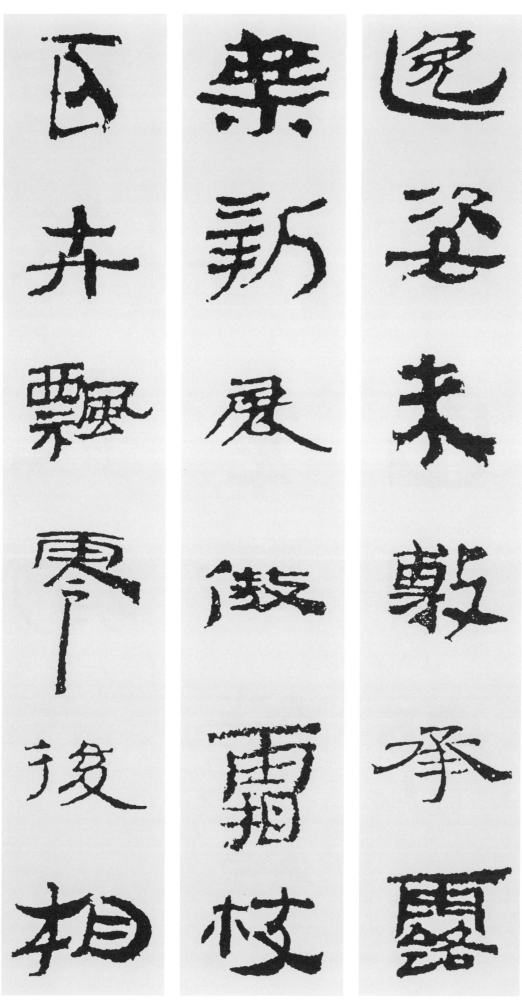

逸 뛰어날 일
姿 자태 자

未 아닐 미
敷 펼 부
承 이을 승
露 이슬 로
葉 잎 엽

新 새 신
展 펼 전
傲 업신여길 오
霜 서리 상
枝 가지 지

百 일백 백
卉 풀 훼
飄 날릴 표
零 떨어질 령
後 뒤 후

相 서로 상

諧 화할 해
歲 해 세
暮 저물 모
期 때 기

32

憶崔嘉運
〈玉峯 白光勳〉

門 문 문
外 바깥 외
草 풀 초
如 같을 여
積 쌓을 적

鏡 거울 경
中 가운데 중
顏 얼굴 안
已 이미 이
凋 시들 조

那 어찌 나
堪 견딜 감

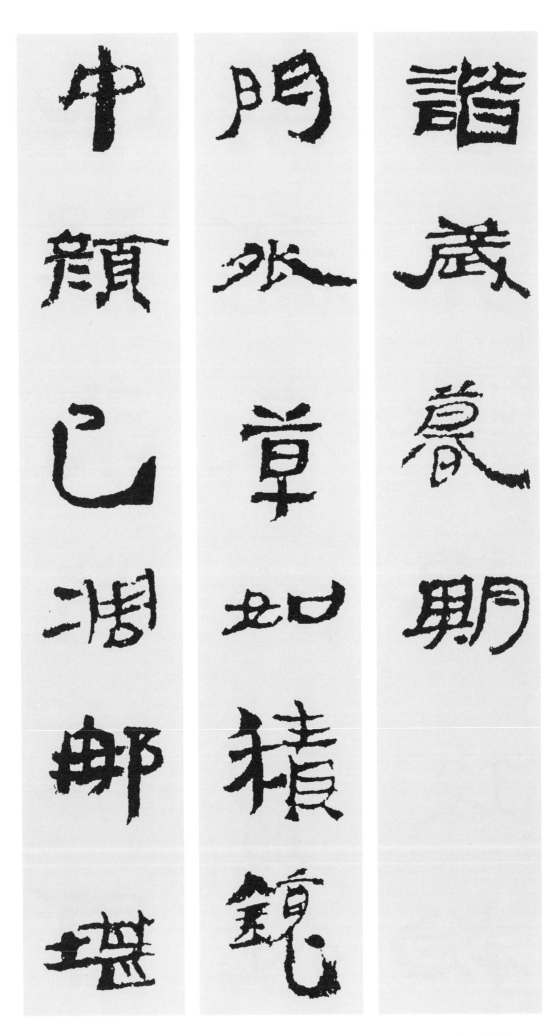

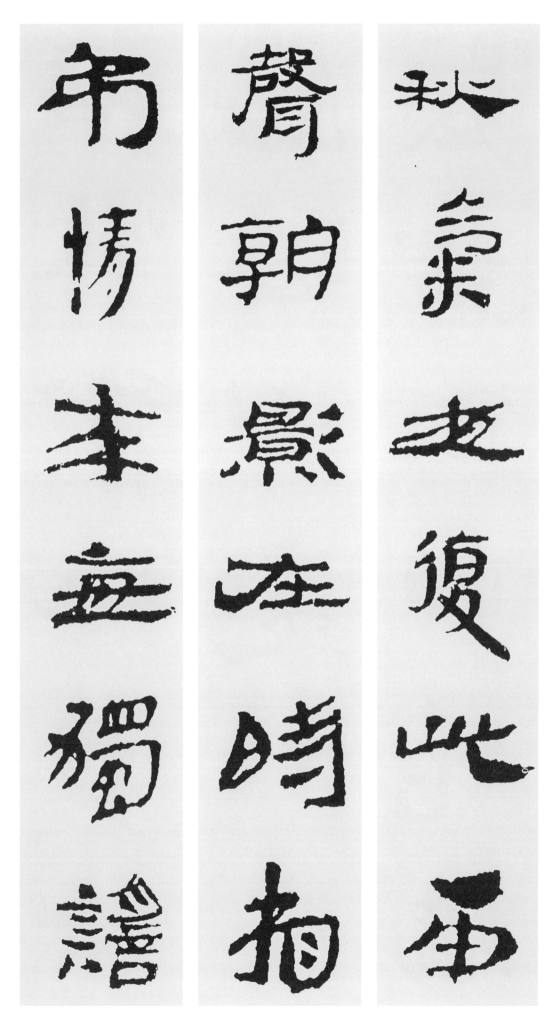

秋 가을 추
氣 기운 기
夜 밤 야

復 다시 부
此 이 차
雨 비 우
聲 소리 성
朝 아침 조

影 그림자 영
在 있을 재
時 때 시
相 서로 상
弔 조상할 조

情 정 정
來 올 래
每 매양 매
獨 홀로 독
謠 노래 요

猶 오히려 유
憐 가련할 련
孤 외로울 고
枕 벼개 침
夢 꿈 몽

不 아닐 부
道 말할 도
海 바다 해
山 뫼 산
遙 멀 요

33

代嚴君次韻
酬姜正言大
晉
〈孤山 尹善道〉

寒 찰 한
碧 푸를 벽
領 차지할 령
仙 신선 선
境 지경 경

爲 하 위

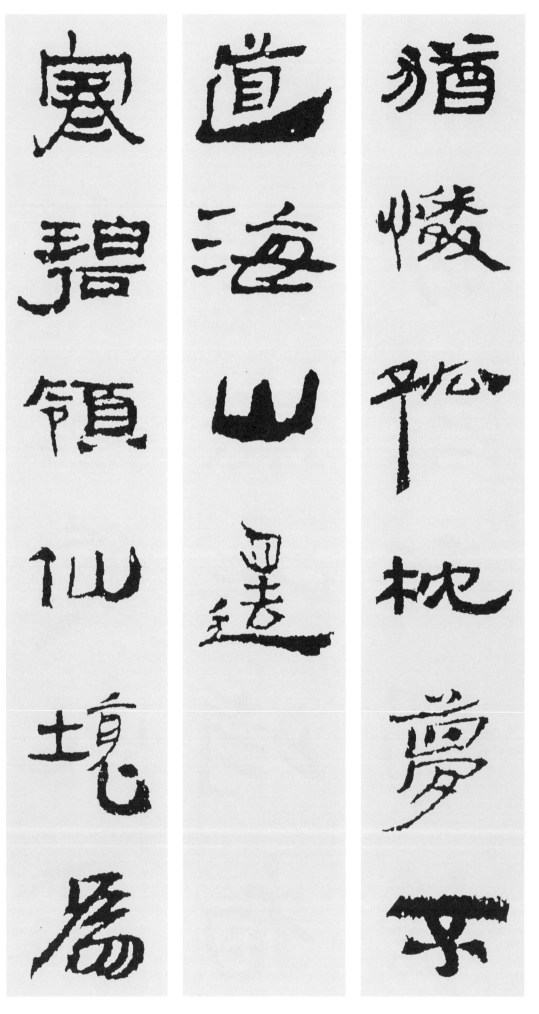

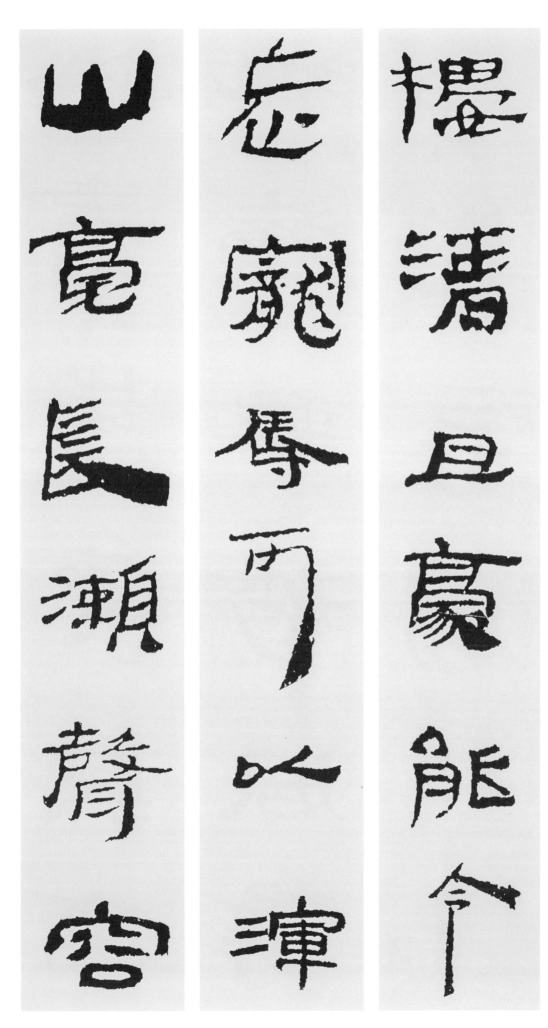

樓 다락 루
清 맑을 청
且 또 차
豪 호걸 호

能 능할 능
令 명령 령
忘 잊을 망
寵 총애 총
辱 욕될 욕

可 가할 가
以 써 이
渾 섞일 혼
山 뫼 산
毫 가는털 호

長 길 장
瀨 여울 뢰
聲 소리 성
容 용납할 용

好 좋을 호

群 무리 군
峯 봉우리 봉
氣 기운 기
象 형상 상
高 높을 고

沈 깊을 심
痾 병 아
難 어려울 난
濟 다스릴 제
勝 이길 승

携 가질 휴
賞 감상할 상
豈 어찌 기
言 말씀 언
勞 수고 로

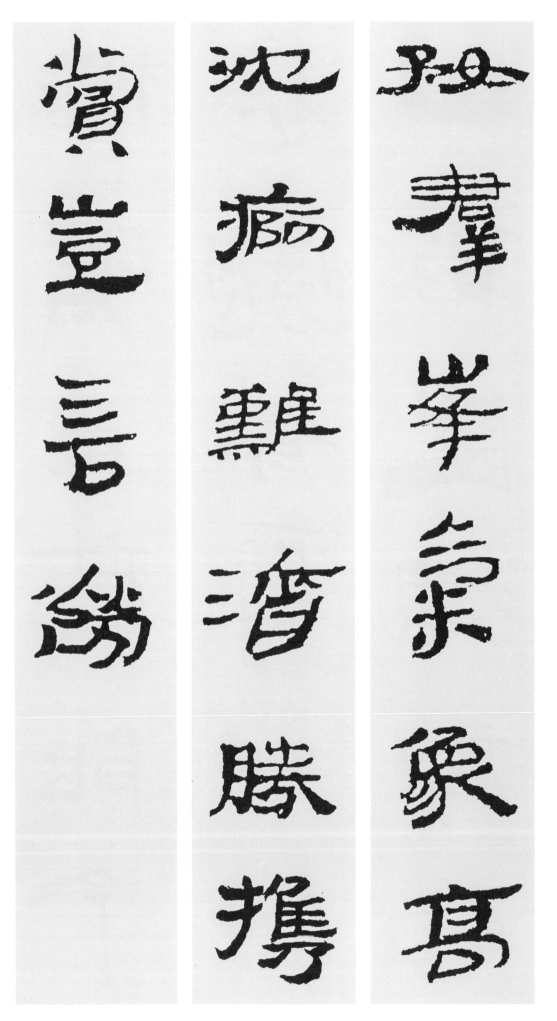

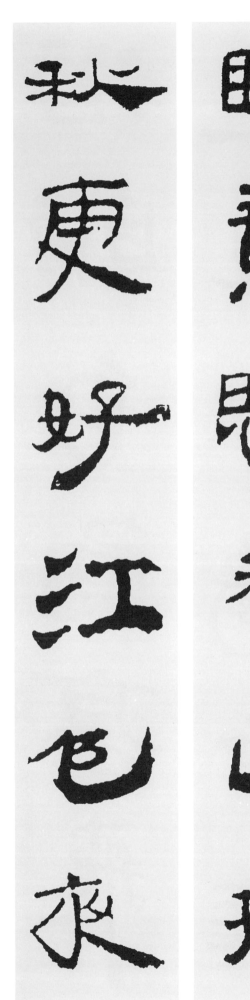
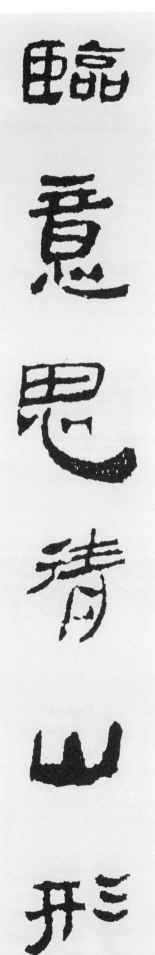
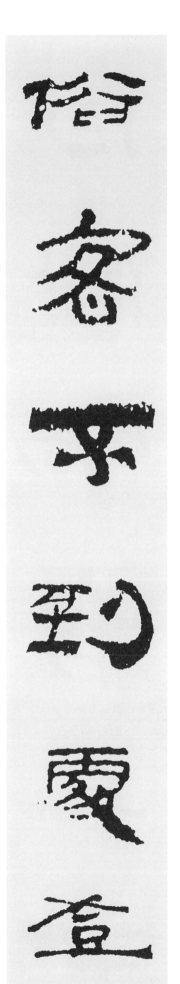

甘露寺次韻
〈雷川 金富軾〉

俗 속될 속
客 손 객
不 아닐 부
到 이를 도
處 곳 처

登 오를 등
臨 임할 임
意 뜻 의
思 생각 사
淸 맑을 청

山 뫼 산
形 모양 형
秋 가을 추
更 더욱 경
好 좋을 호

江 강 강
色 빛 색
夜 밤 야

猶 오히려 유
明 밝을 명

白 흰백
鳥 새조
高 높을고
飛 날비
盡 다할진

孤 외로울고
颿 돛범
獨 홀로독
去 갈거
輕 가벼울경

自 스스로 자
慚 뉘우칠참
蝸 달팽이 와
角 뿔각
上 윗상

半 절반반

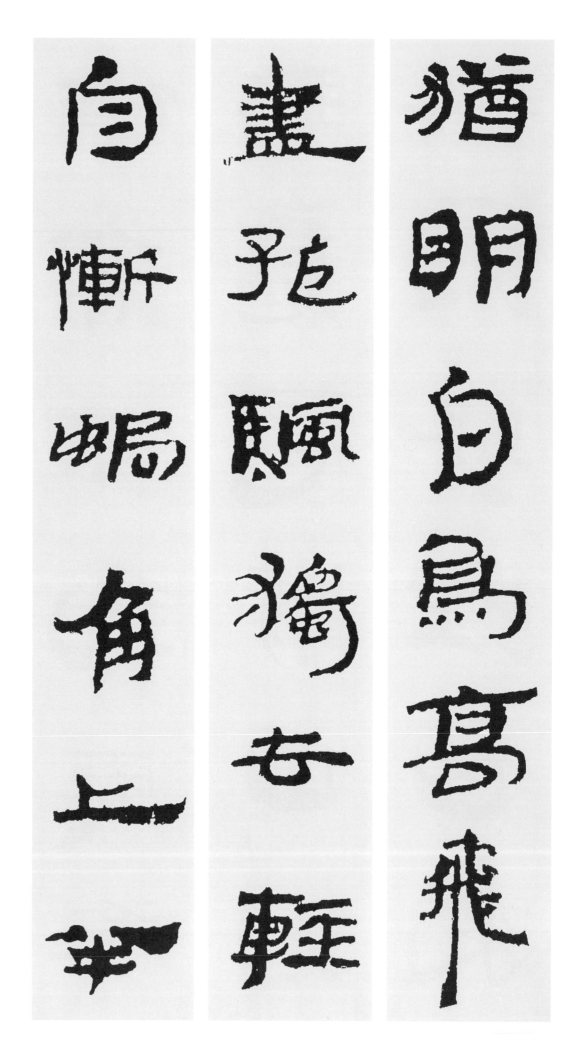

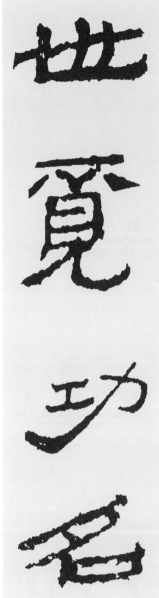 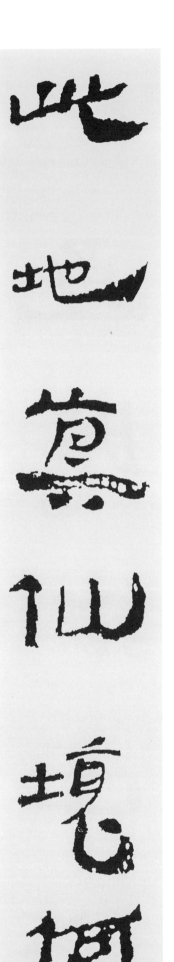 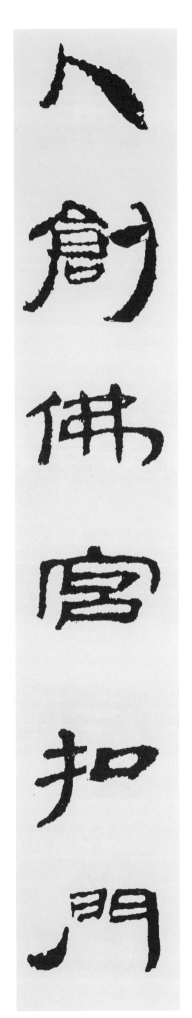

世 세상 세
覓 찾을 멱
功 공 공
名 이름 명

35

普光寺
〈義谷 李邦直〉

此 이 차
地 땅 지
眞 참 진
仙 신선 선
境 지경 경

何 어찌 하
人 사람 인
創 창조할 창
佛 부처 불
宮 궁궐 궁

扣 두드릴 구
門 문 문

塵 티끌 진
跡 자취 적
絶 끊을 절

入 들 입
室 집 실
道 도 도
心 마음 심
通 통할 통

曉 새벽 효
落 떨어질 락
山 뫼 산
含 머금을 함
翠 푸를 취

秋 가을 추
色 빛 색
雨 비 우
褪 꽃이질 퇴
紅 붉을 홍

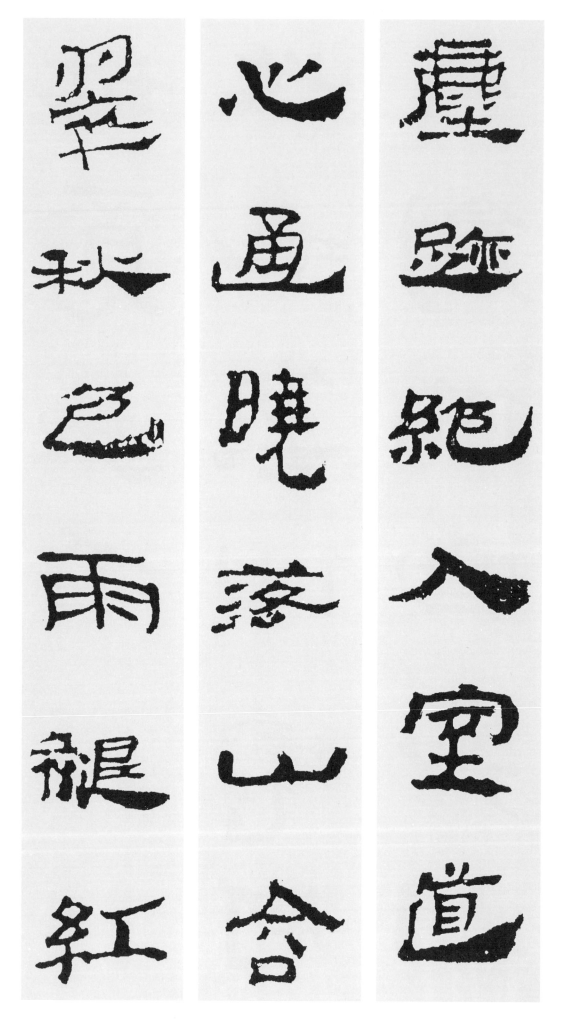

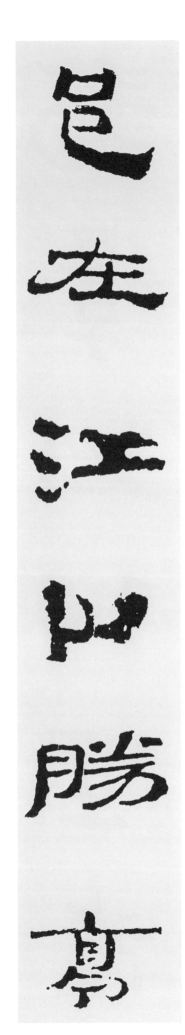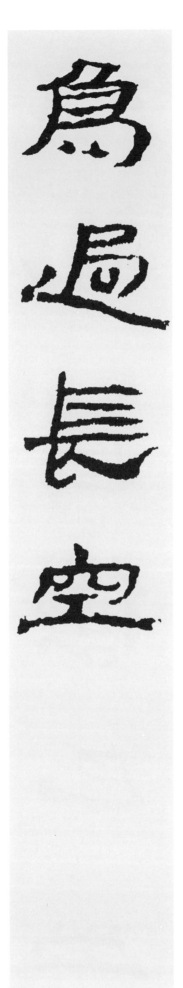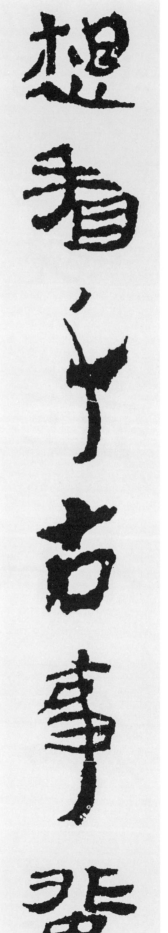

想 생각할 상
看 볼 간
千 일천 천
古 옛 고
事 일 사

飛 날 비
鳥 새 조
過 지날 과
長 길 장
空 빌 공

36
題堤川客館
〈四佳 徐居正〉

邑 고을 읍
在 있을 재
江 강 강
山 뫼 산
勝 경치좋을 승

亭 정자 정

新 새 신
景 경치 경
物 사물 물
稠 빽빽할 조

煙 연기 연
光 빛 광
浮 뜰 부
地 땅 지
面 낮 면

嶽 큰산 악
色 빛 색
出 날 출
墙 담 장
頭 머리 두

老 늙을 로
樹 나무 수
參 들쭉날쭉할 참
天 하늘 천

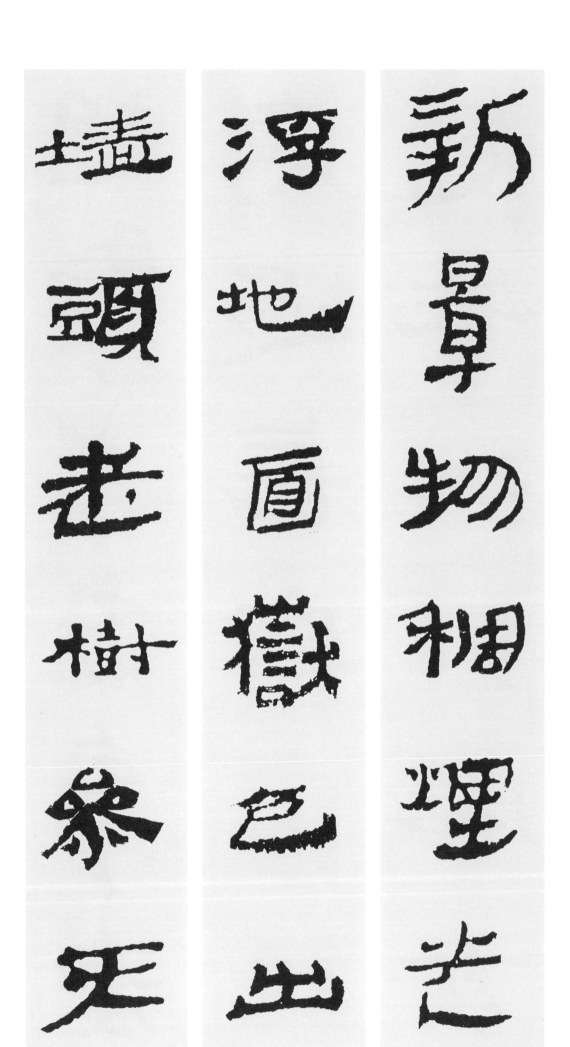

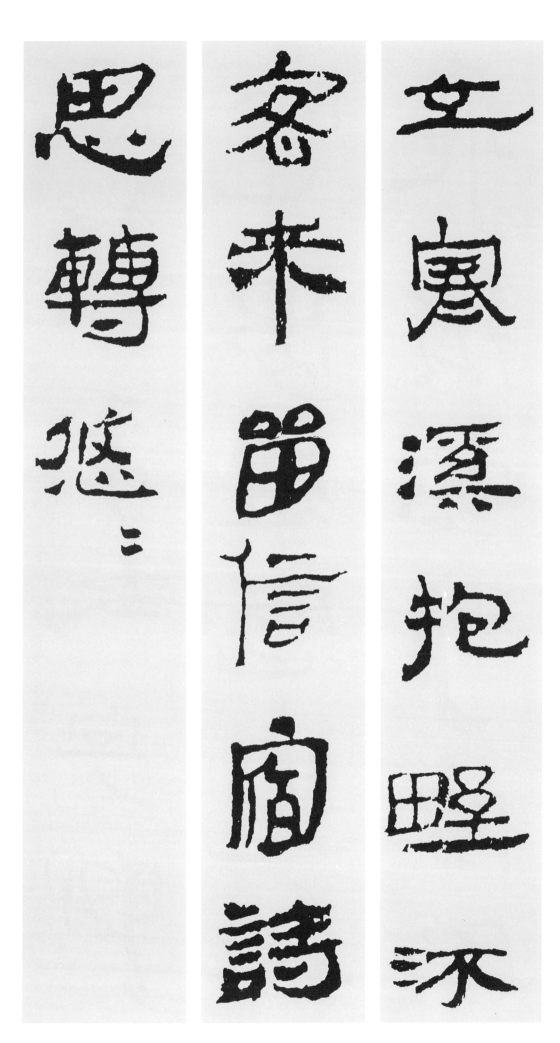

立 설립

寒 찰 한
溪 시내 계
抱 안을 포
野 들 야
流 흐를 류

客 손 객
來 올 래
留 머무를 류
信 이틀밤잘 신
宿 묵을 숙

詩 글 시
思 생각 사
轉 돌 전
悠 아득할 유
悠 아득할 유

37

寄巴山兄
〈陽谷 蘇世讓〉

忽 문득 홀
報 알릴 보
平 고를 평
安 평안 안
字 글자 자

聊 무료할 료
寬 관대할 관
夢 꿈 몽
想 생각 상
懸 걸 현

孤 외로울 고
雲 구름 운
飛 날 비
嶺 재 령
嶠 산뾰족할 교

片 조각 편
月 달 월
照 비칠 조

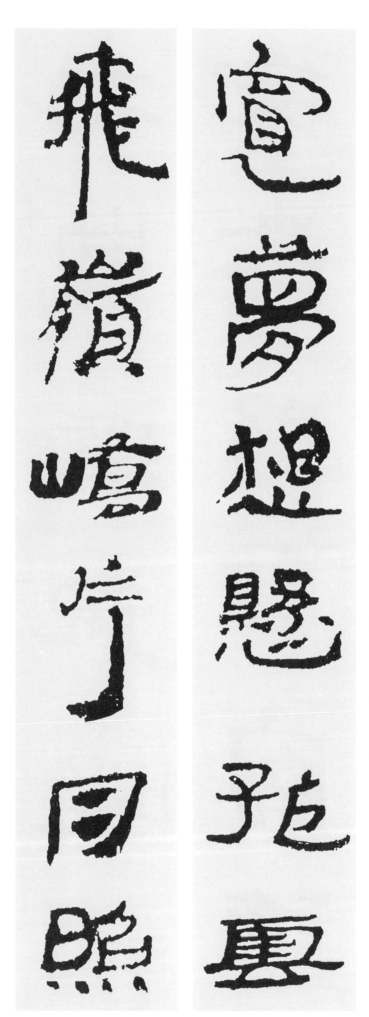

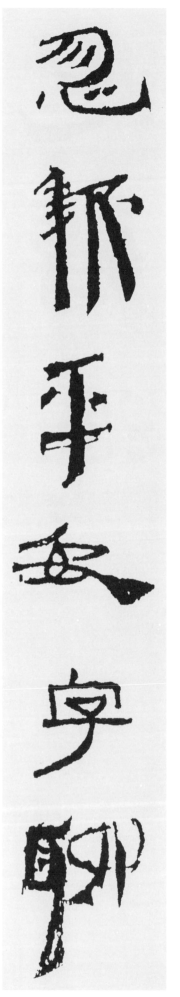

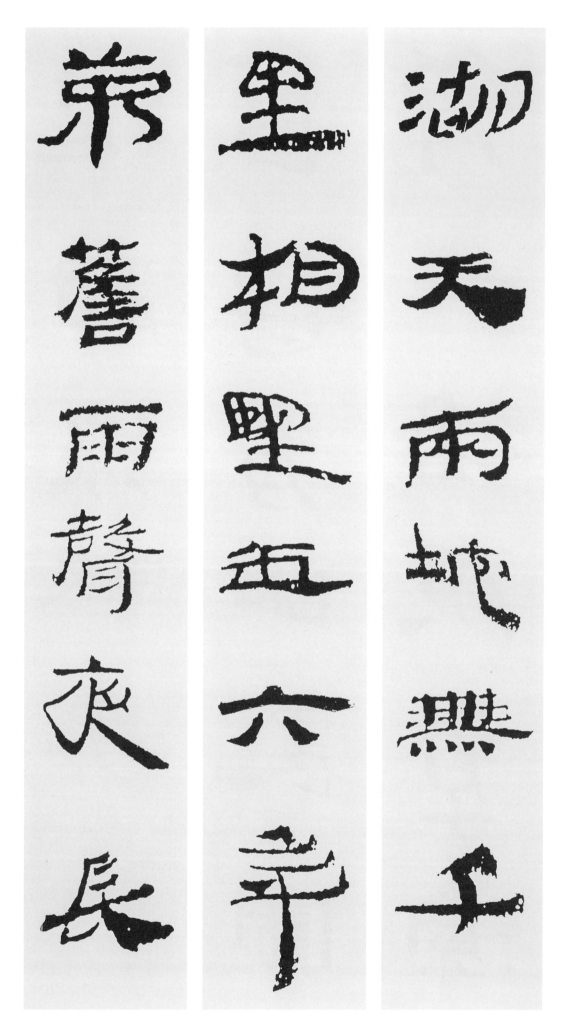

湖 호수 호
天 하늘 천

兩 둘 량
地 땅 지
無 없을 무
千 일천 천
里 거리 리

相 서로 상
望 바랄 망
近 가까울 근
六 여섯 육
年 해 년

茅 띠 모
簷 추녀 첨
雨 비 우
聲 소리 성
夜 밤 야

長 길 장

憶 기억 억
對 대할 대
床 평상 상
眠 잘 면

38
過洛東江上流
〈白雲 李奎報〉

百 일백 백
轉 돌 전
靑 푸를 청
山 뫼 산
裏 속 리

閒 한가할 한
行 갈 행
過 지날 과
洛 물 락
東 동녘 동

草 풀 초
深 깊을 심

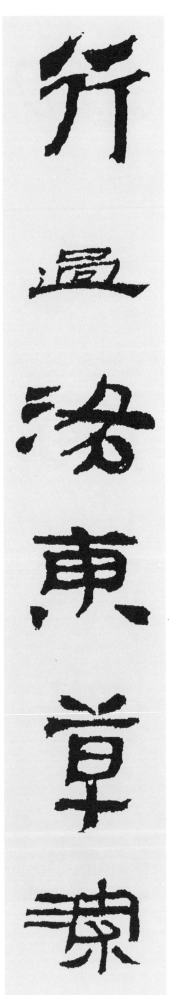
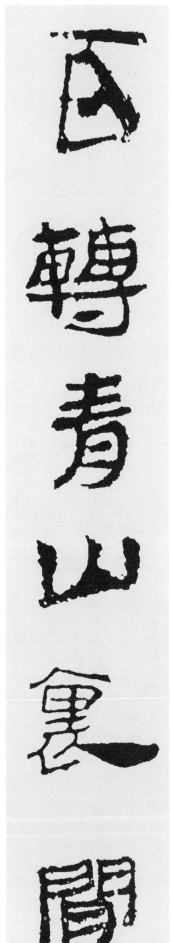
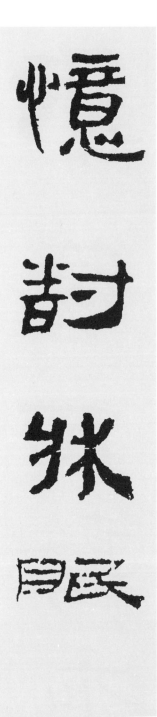

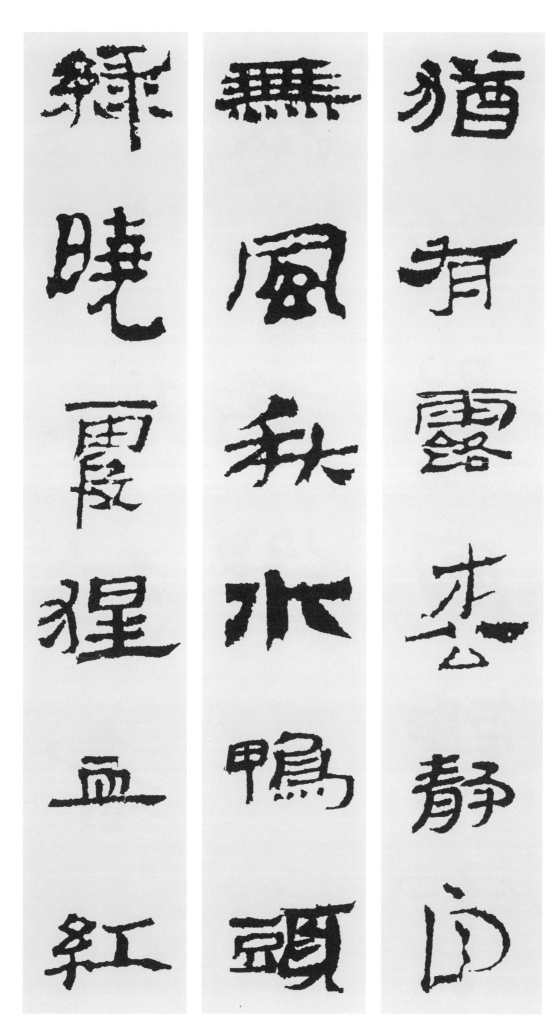

猶 오히려 유
有 있을 유
露 이슬 로

松 소나무 송
靜 고요 정
自 스스로 자
無 없을 무
風 바람 풍

秋 가을 추
水 물 수
鴨 물오리 압
頭 머리 두
綠 푸를 록

曉 새벽 효
霞 노을 하
猩 붉은빛 성
血 피 혈
紅 붉을 홍

誰 누구 수
知 알 지
倦 권태로울 권
遊 놀 유
客 손 객

四 넉 사
海 바다 해
一 한 일
詩 글 시
翁 늙은이 옹

39
踰水落山腰
〈定齋 朴泰輔〉

溪 시내 계
路 길 로
幾 몇 기
回 돌 회
轉 돌 전

中 가운데 중

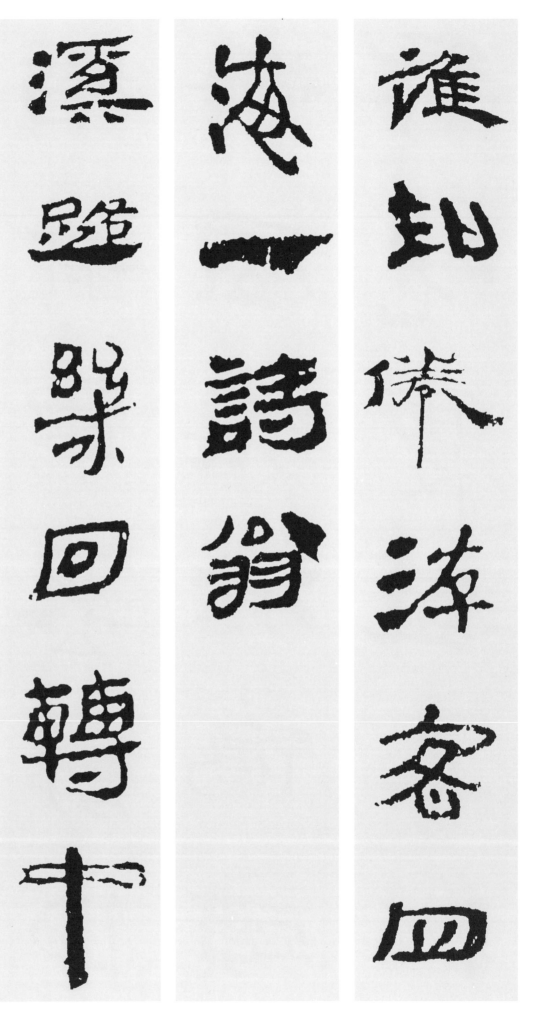

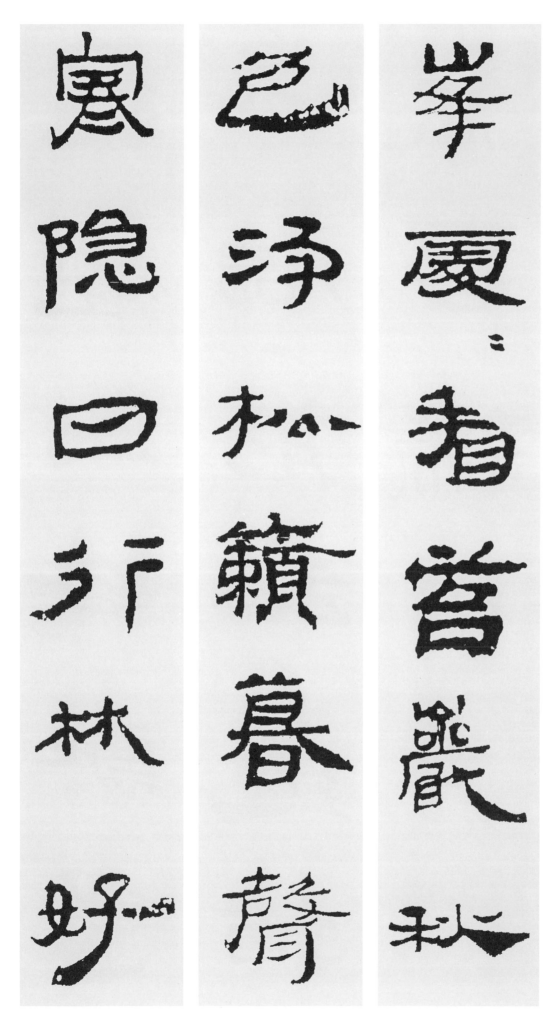

峯 봉우리 봉
處 곳 처
處 곳 처
看 볼 간

苔 이끼 태
巖 바위 암
秋 가을 추
色 빛 색
淨 맑을 정

松 소나무 송
籟 퉁소리 뢰
暮 저물 모
聲 소리 성
寒 찰 한

隱 숨을 은
日 해 일
行 갈 행
林 수풀 림
好 좋을 호

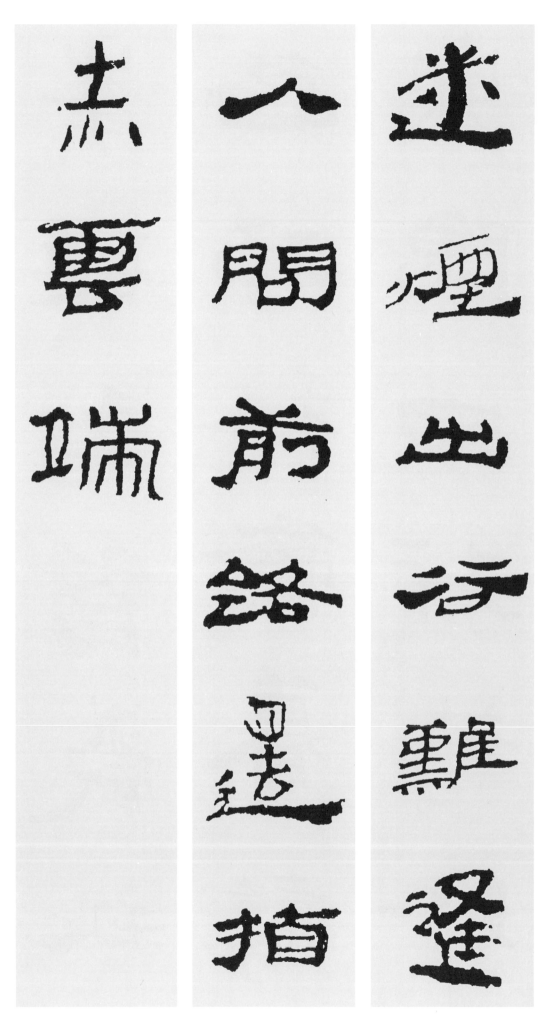

迷 미혹할 미
煙 연기 연
出 날 출
谷 계곡 곡
難 어려울 난

逢 만날 봉
人 사람 인
問 물을 문
前 앞 전
路 길 로

遙 멀 요
指 가리킬 지
赤 붉을 적
雲 구름 운
端 끝 단

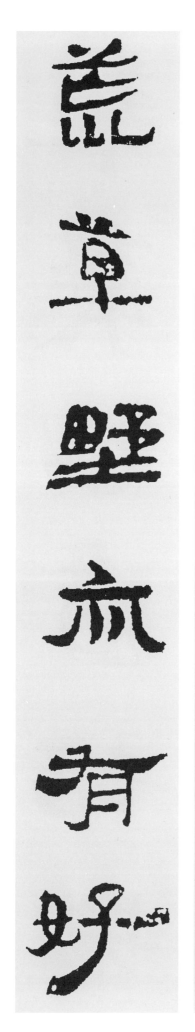
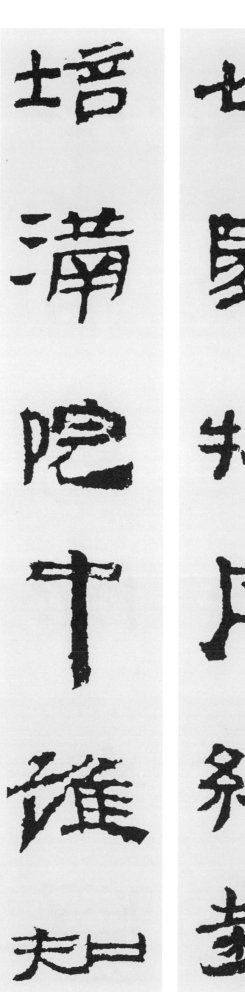

40

石竹花
〈滎陽 鄭襲明〉

世 세상 세
愛 사랑 애
牧 칠 목
丹 붉을 단
紅 붉을 홍

栽 기를 재
培 기를 배
滿 찰 만
院 집 원
中 가운데 중

誰 누구 수
知 알 지
荒 거칠 황
草 풀 초
野 들 야

亦 또 역
有 있을 유
好 좋을 호

花 꽃 화
叢 떨기 총

色 빛 색
透 뚫을 투
村 마을 촌
塘 못 당
月 달 월

香 향기 향
傳 전할 전
隴 언덕 롱
樹 나무 수
風 바람 풍

地 땅 지
偏 치우칠 편
公 귀인 공
子 아들 자
少 적을 소

嬌 요염할 교

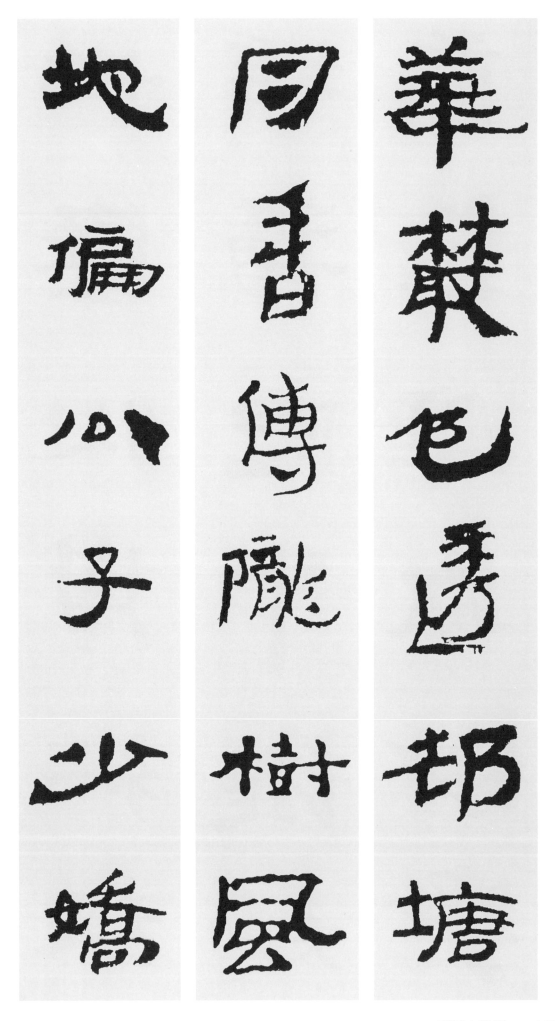

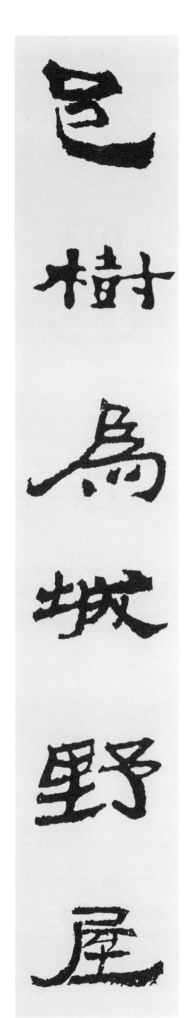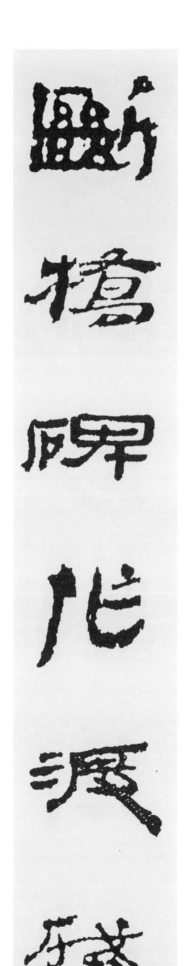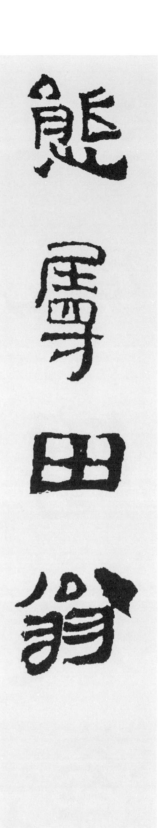

熊 자태 태
屬 속할 속
田 밭 전
翁 늙은이 옹

41
宿金浦郡店
〈梅泉 黃玹〉

斷 끊을 단
橋 다리 교
碑 비석 비
作 지을 작
渡 건널 도

殘 남을 잔
邑 고을 읍
樹 나무 수
爲 하 위
城 성 성

野 들 야
屋 집 옥

春 봄 춘
還 돌아올 환
白 흰 백

江 강 강
天 하늘 천
夜 밤 야
更 더욱 경
明 밝을 명

月 달 월
翻 번득일 번
衝 부딪힐 충
閘 갑문 갑
浪 물결 랑

風 바람 풍
轉 돌 전
拽 끌 예
篷 거룻배 봉
聲 소리 성

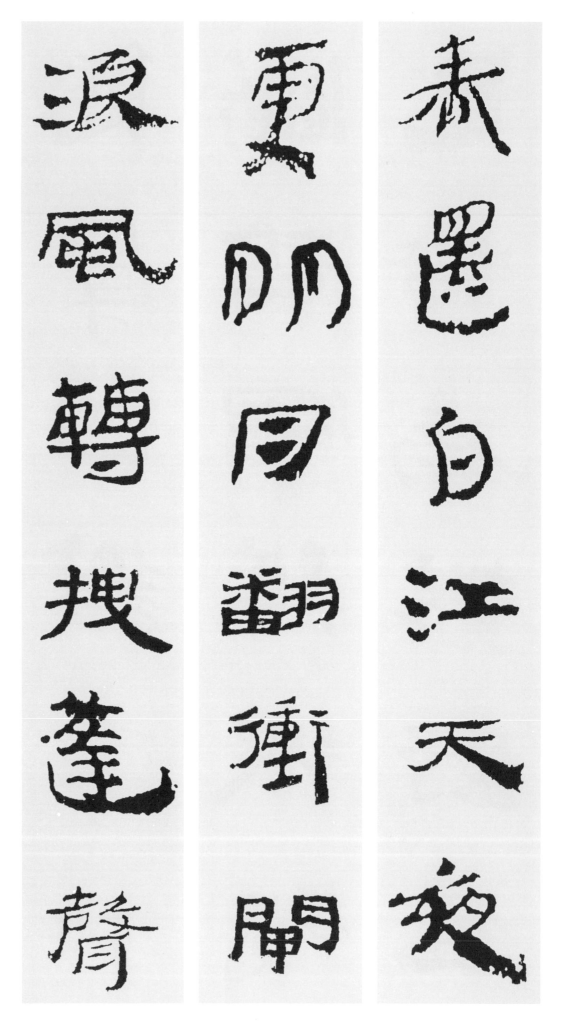

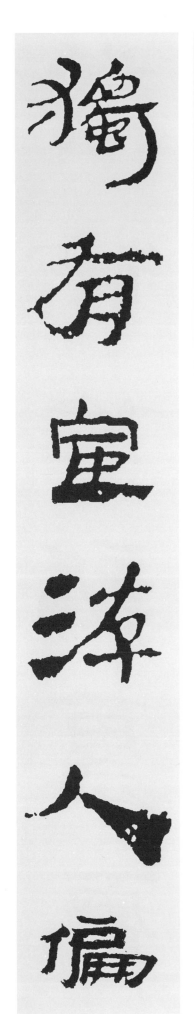
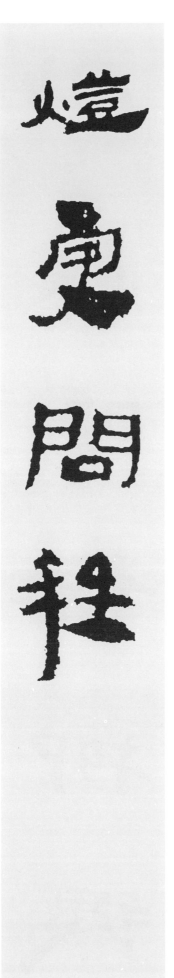
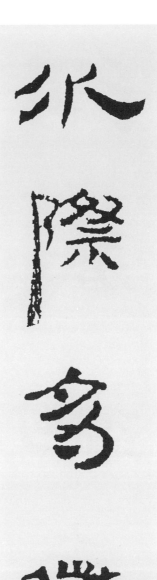

水 물 수
際 끝 제
多 많을 다
微 희미할 미
路 길 로

挑 돋울 도
燈 등 등
更 다시 경
問 물을 문
程 길 정

42

和晋陵陸丞
早春遊望
〈杜審言〉

獨 홀로 독
有 있을 유
宦 벼슬 환
遊 놀 유
人 사람 인

偏 치우칠 편

驚 놀랄 경
物 사물 물
候 절기 후
新 새 신

雲 구름 운
霞 노을 하
出 날 출
海 바다 해
曙 새벽 서

梅 매화 매
柳 버들 류
渡 건널 도
江 강 강
春 봄 춘

淑 맑을 숙
氣 기운 기
催 재촉할 최
黃 누를 황

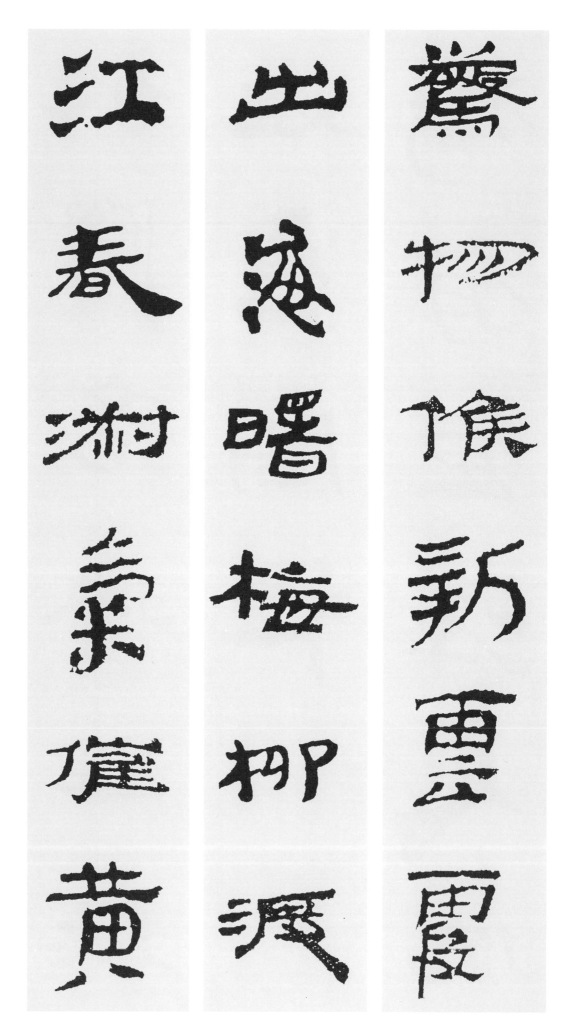

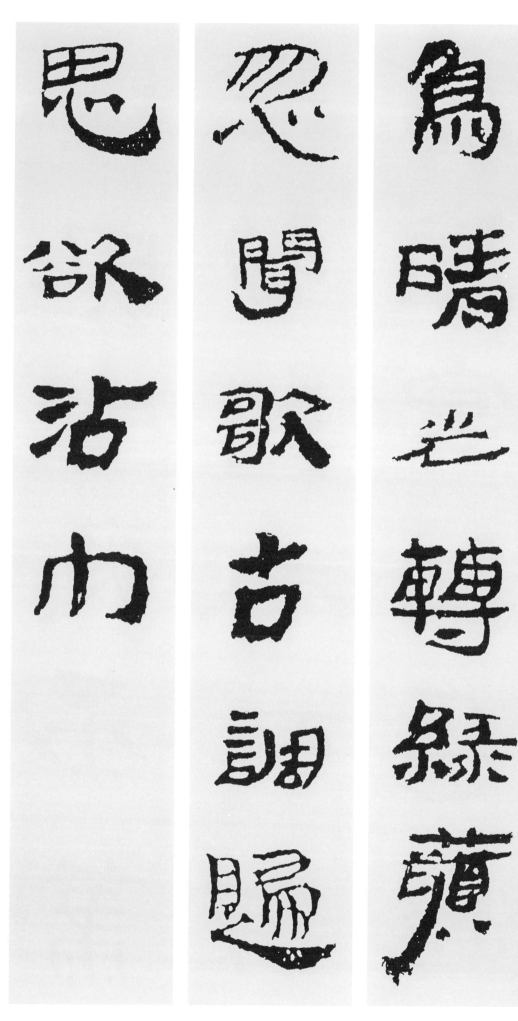

鳥 새 조

晴 개일 청
光 빛 광
轉 돌 전
綠 푸를 록
蘋 마름풀 빈

忽 문득 홀
聞 들을 문
歌 노래 가
古 옛 고
調 곡조 조

歸 돌아갈 귀
思 생각 사
欲 하고자할 욕
沾 적실 점
巾 두건 건

43

幽州夜飲
〈張說〉

凉 서늘할 량
風 바람 풍
吹 불 취
夜 밤 야
雨 비 우

蕭 쓸쓸할 소
瑟 쓸쓸할 슬
動 움직일 동
寒 찰 한
林 수풀 림

正 바를 정
有 있을 유
高 높을 고
堂 집 당
宴 잔치 연

能 능할 능
忘 잊을 망
遲 더딜 지

凉風吹夜雨蕭
瑟動寒林正有
高堂宴能忘遲

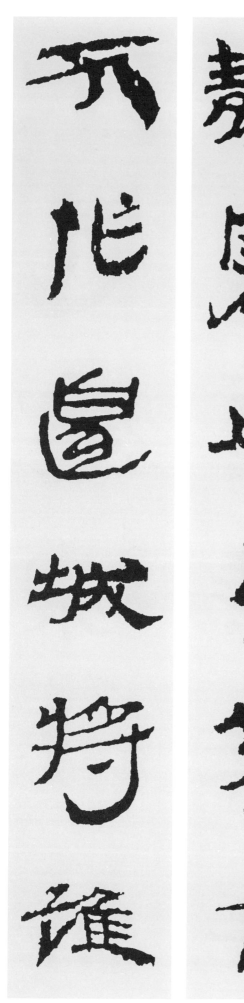
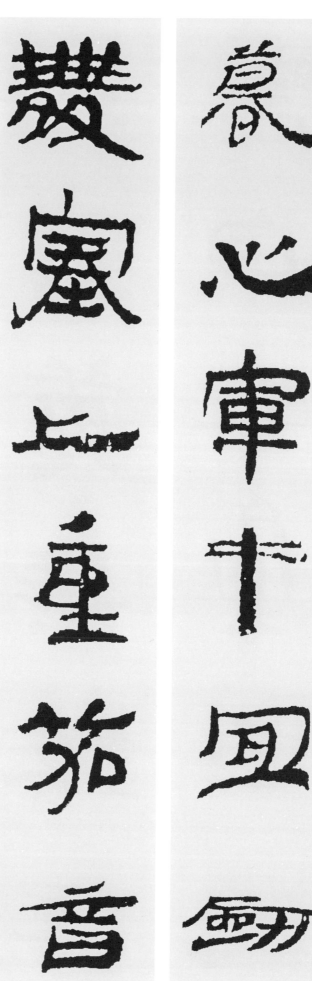

暮 저물 모
心 마음 심

軍 군사 군
中 가운데 중
宜 마땅 의
劍 칼 검
舞 춤출 무

塞 변방 새
上 윗 상
重 중할 중
笳 호드기 가
音 소리 음

不 아닐 부
作 지을 작
邊 가 변
城 재 성
將 장차 장

誰 누구 수

知 알 지
恩 은혜 은
遇 만날 우
深 깊을 심

44

秋思
〈李白〉

燕 제비 연
支 지탱할 지
黃 누를 황
葉 잎 엽
落 떨어질 락

妾 첩 첩
望 바랄 망
自 스스로 자
登 오를 등
臺 누대 대

海 바다 해
上 윗 상

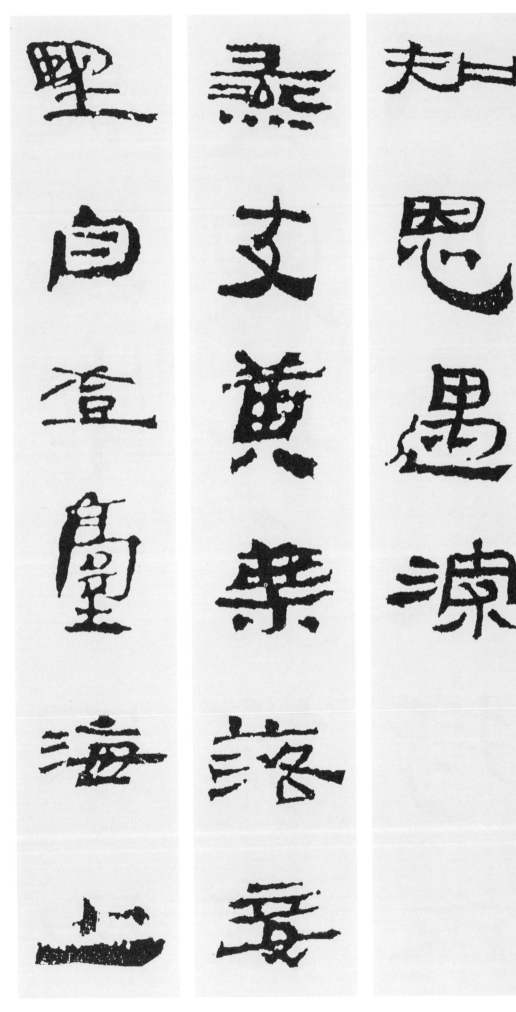

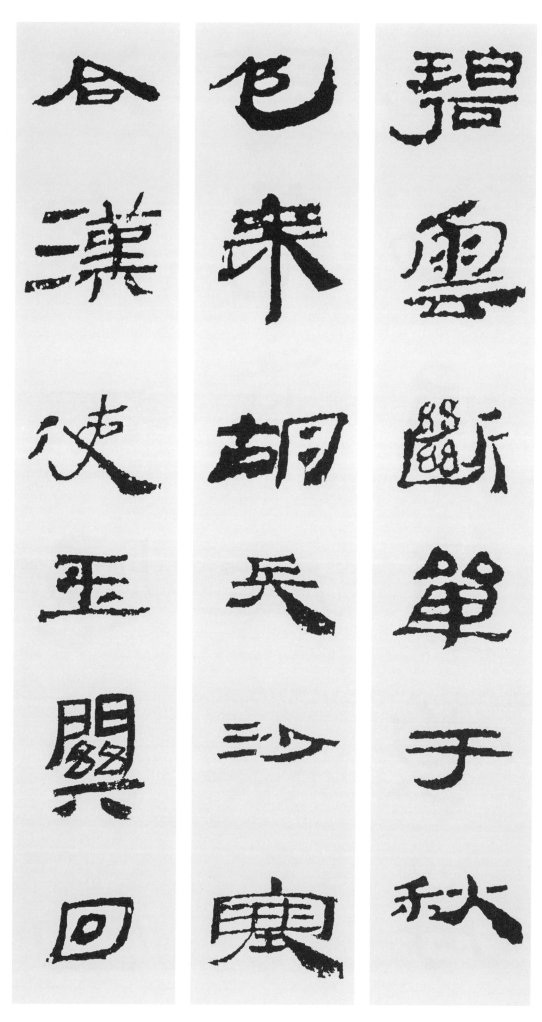

碧 푸를 벽
雲 구름 운
斷 끊을 단

單 오랑캐이름 선
于 갈 우
秋 가을 추
色 빛 색
來 올 래

胡 오랑캐 호
兵 병사 병
沙 모래 사
塞 변방 새
合 합할 합

漢 한나라 한
使 사신 사
玉 구슬 옥
關 관문 관
回 돌 회

征 갈 정
客 손 객
無 없을 무
歸 돌아갈 귀
日 날 일

空 빌 공
悲 슬플 비
蕙 난초 혜
草 풀 초
催 재촉할 최

45

觀獵
〈王維〉

風 바람 풍
勁 군셀 경
角 뿔 각
弓 활 궁
鳴 울 명

將 장수 장

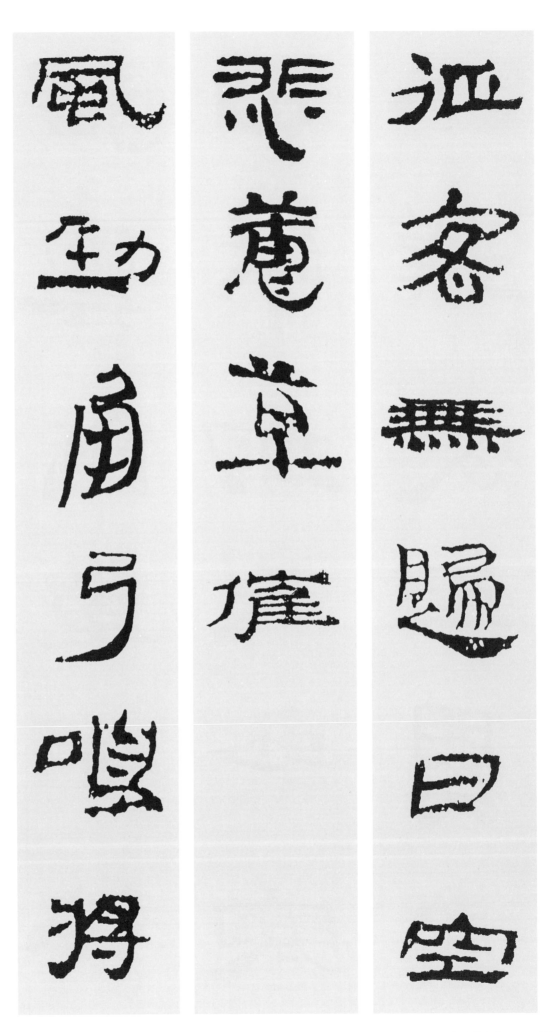

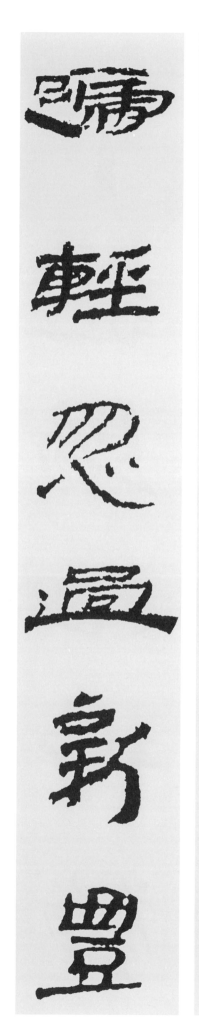
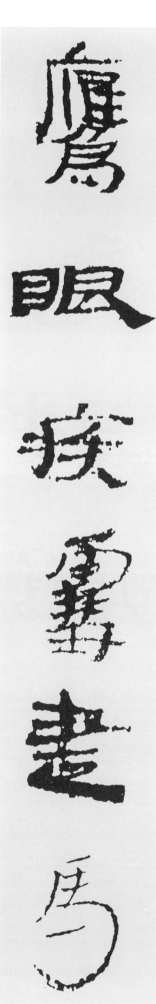
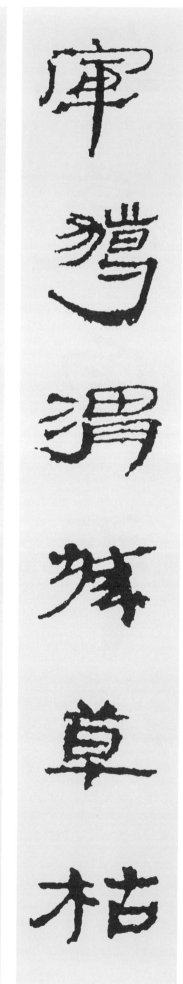

軍 군사 군
獵 사냥 렵
渭 강이름 위
城 재 성

草 풀 초
枯 마를 고
鷹 매 응
眼 눈 안
疾 빠를 질

雪 눈 설
盡 다할 진
馬 말 마
蹄 말발굽 제
輕 가벼울 경

忽 문득 홀
過 지날 과
新 새 신
豊 풍성할 풍

市 저자 시

還 돌아올 환
歸 돌아갈 귀
細 가늘 세
柳 버들 류
營 병영영 영

回 돌 회
看 볼 간
射 쏠 사
鵰 독수리 조
處 곳 처

千 일천 천
里 거리 리
暮 저물 모
雲 구름 운
平 고를 평

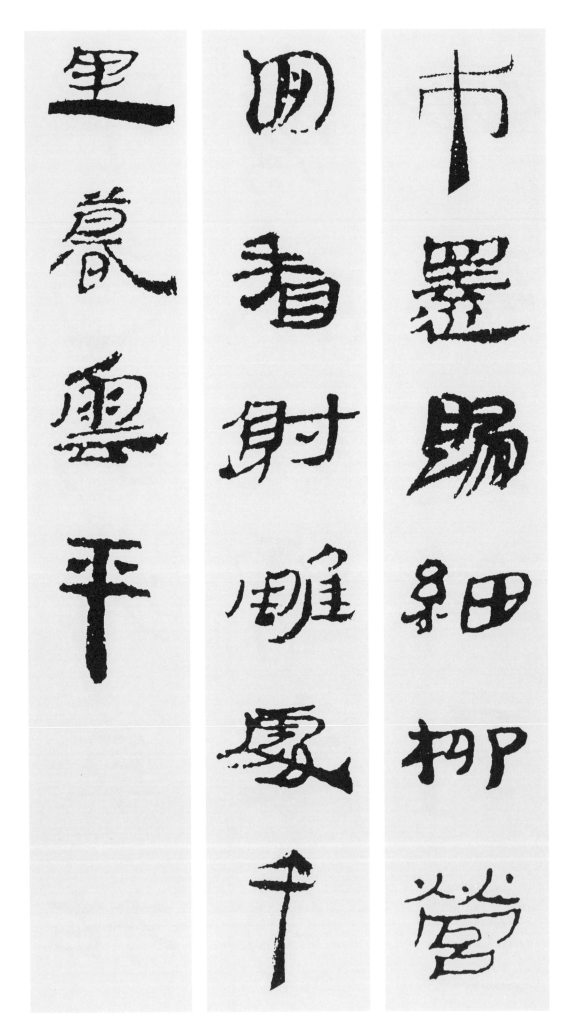

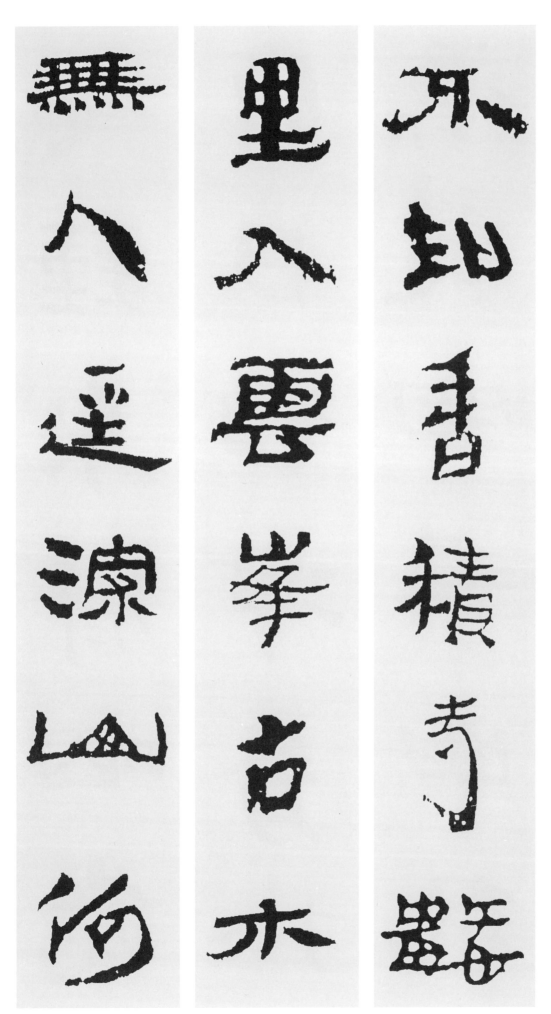

過香積寺
〈王維〉

不 아닐 부
知 알 지
香 향기 향
積 쌓을 적
寺 절 사

數 셀 수
里 거리 리
入 들 입
雲 구름 운
峰 봉우리 봉

古 옛 고
木 나무 목
無 없을 무
人 사람 인
逕 길 경

深 깊을 심
山 뫼 산
何 어찌 하

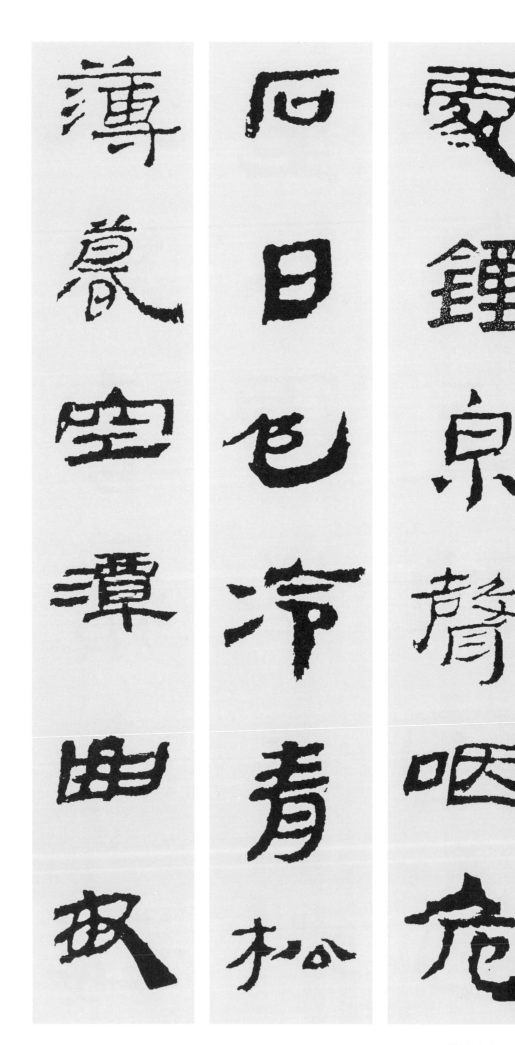

處 곳 처
鐘 쇠북 종

泉 샘 천
聲 소리 성
咽 목멜 열
危 위태로울 위
石 돌 석

日 해 일
色 빛 색
冷 찰 랭
靑 푸를 청
松 소나무 송

薄 엷을 박
暮 저물 모
空 빌 공
潭 못 담
曲 노래 곡

安 편안 안

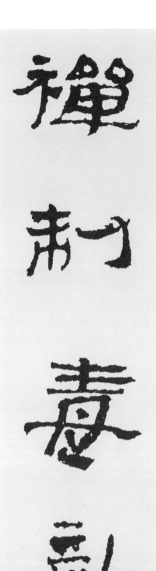

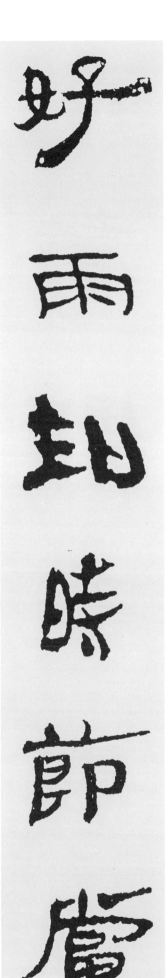
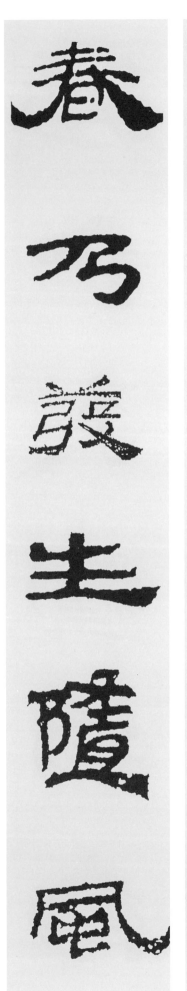

禪 고요 선
制 제압할 제
毒 독 독
龍 용 용

47
春夜喜雨
〈杜甫〉

好 좋을 호
雨 비 우
知 알 지
時 때 시
節 절기 절

當 이 당
春 봄 춘
乃 이에 내
發 필 발
生 날 생

隨 따를 수
風 바람 풍

潛 잠길 잠
入 들 입
夜 밤 야

潤 윤택할 윤
物 사물 물
細 가늘 세
無 없을 무
聲 소리 성

野 들 야
逕 길 경
雲 구름 운
俱 갖출 구
黑 검을 흑

江 강 강
船 배 선
火 불 화
獨 홀로 독
明 밝을 명

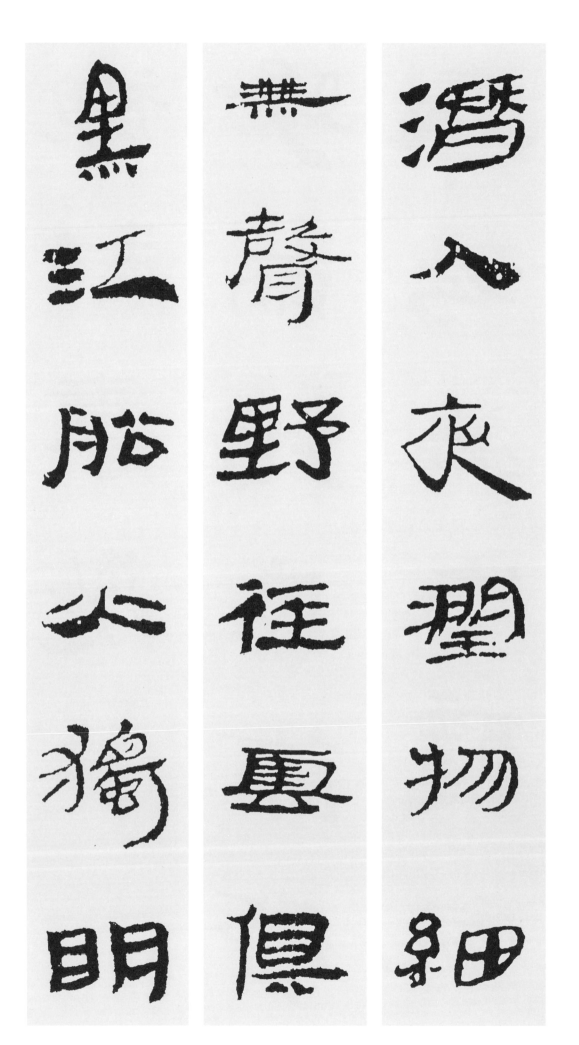

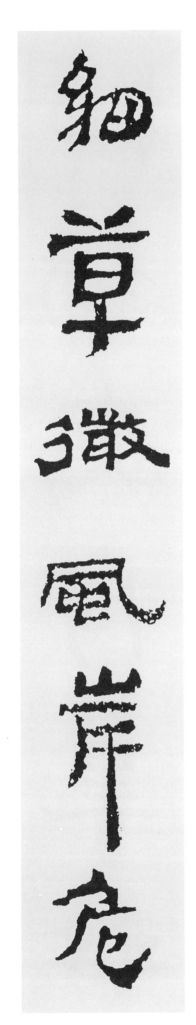
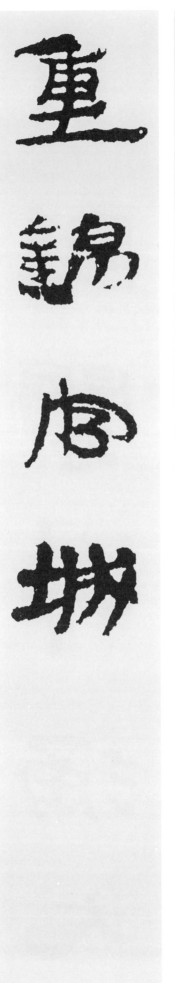
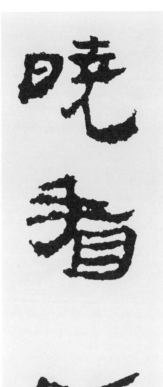

曉 새벽 효
看 볼 간
紅 붉을 홍
濕 젖을 습
處 곳 처

花 꽃 화
重 무거울 중
錦 비단 금
官 관가 관
城 재 성

48
旅夜書懷
〈杜甫〉

細 가늘 세
草 풀 초
微 가늘 미
風 바람 풍
岸 언덕 안

危 위태로울 위

檣 돛대 장
獨 홀로 독
夜 밤 야
舟 배 주

星 별 성
垂 드리울 수
平 고를 평
野 들 야
闊 넓을 활

月 달 월
湧 물솟을 용
大 큰 대
江 강 강
流 흐를 류

名 이름 명
豈 어찌 기
文 글월 문
章 글 장

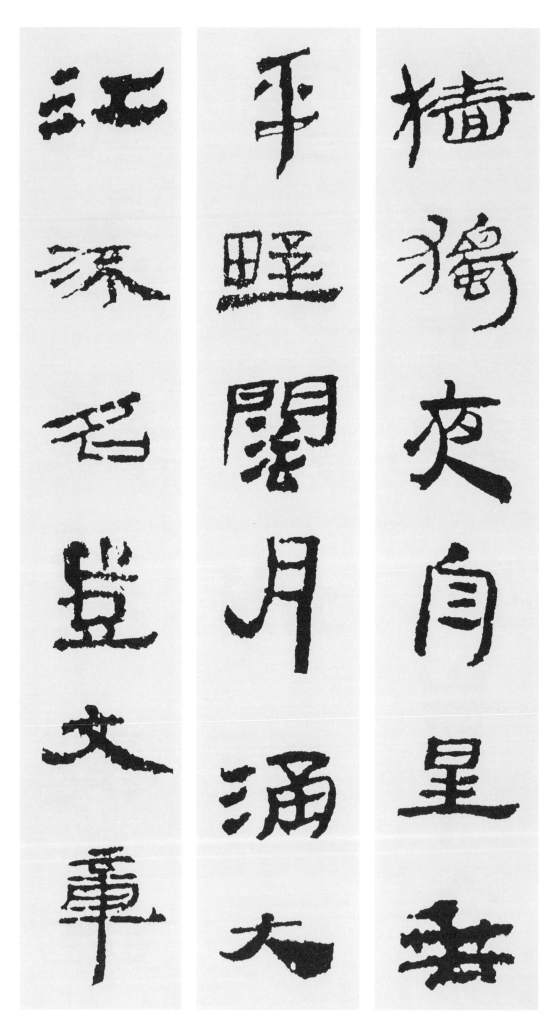

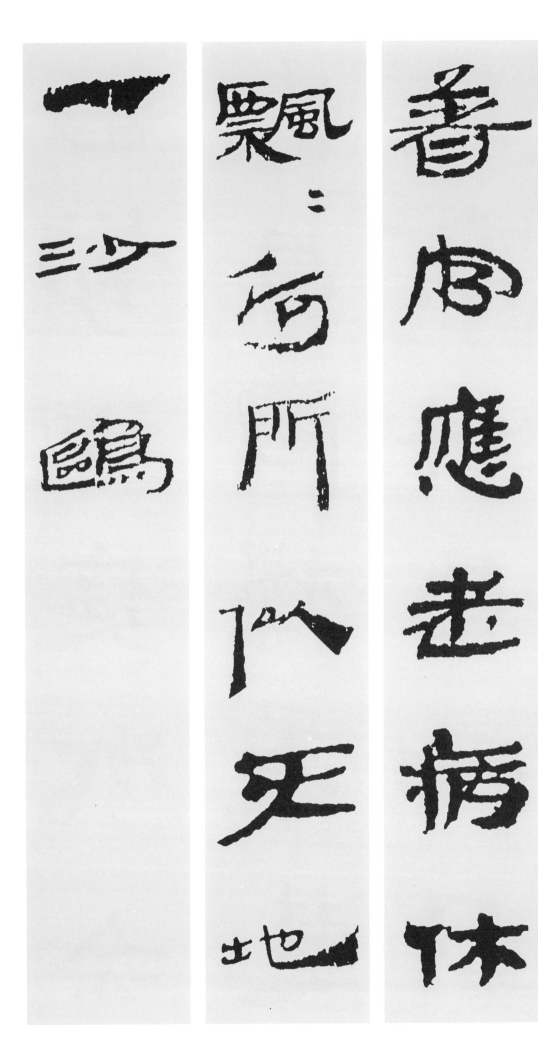

著 지을 저
官 벼슬 관
應 응할 응
老 늙을 로
病 병병
休 쉴 휴

飄 날릴 표
飄 날릴 표
何 어찌 하
所 바 소
似 같을 사

天 하늘 천
地 땅 지
一 한 일
沙 모래 사
鷗 갈매기 구

49
登岳陽樓
〈杜甫〉

昔 옛 석
聞 들을 문
洞 고을 동
庭 뜰 정
水 물 수

今 이제 금
上 윗 상
岳 큰산 악
陽 볕 양
樓 다락 루

吳 오나라 오
楚 초나라 초
東 동녘 동
南 남녘 남
坼 찢을 탁

乾 하늘 건
坤 땅 곤
日 해 일

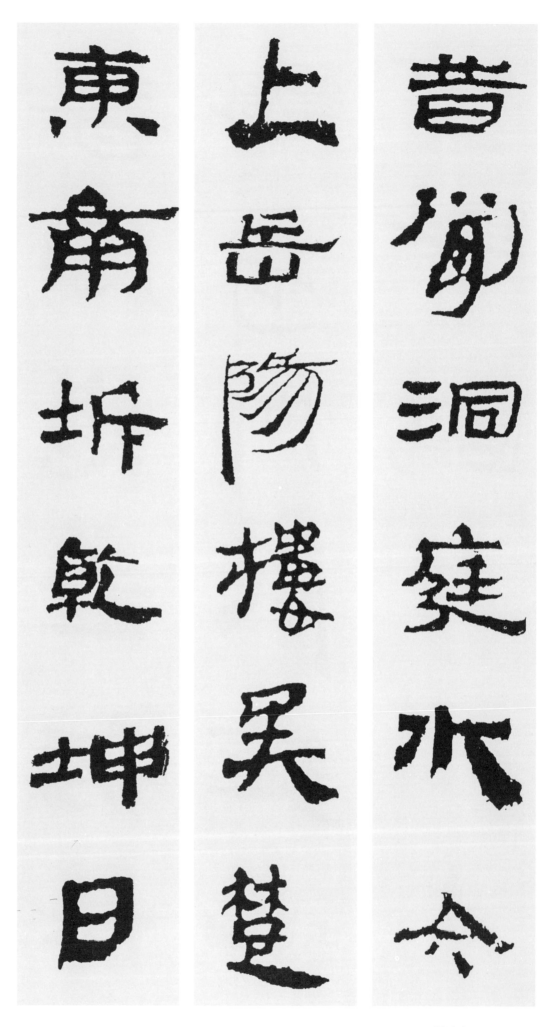

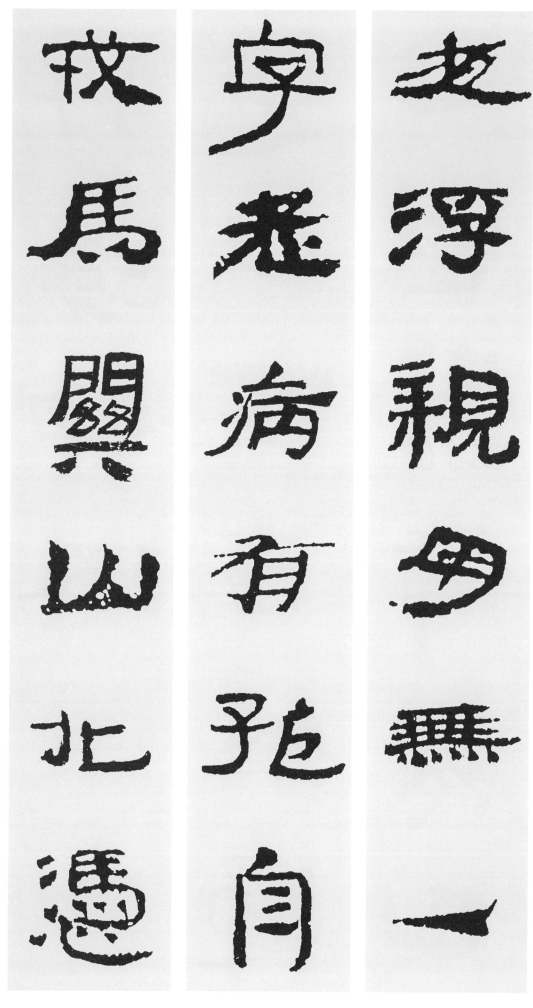

夜 밤야
浮 뜰부

親 친할친
朋 벗붕
無 없을무
一 한일
字 글자자

老 늙을로
病 병병
有 있을유
孤 외로울고
舟 배주

戎 오랑캐융
馬 말마
關 관문관
山 뫼산
北 북녘북

憑 의지할빙

軒 집 헌
涕 눈물 체
泗 콧물 사
流 흐를 류

50

江南旅情
〈祖詠〉

楚 초나라 초
山 뫼 산
不 아니 불
可 옳을 가
極 끝 극

歸 돌아갈 귀
路 길 로
但 다만 단
蕭 쓸쓸할 소
條 쓸쓸할 조

海 바다 해
色 빛 색

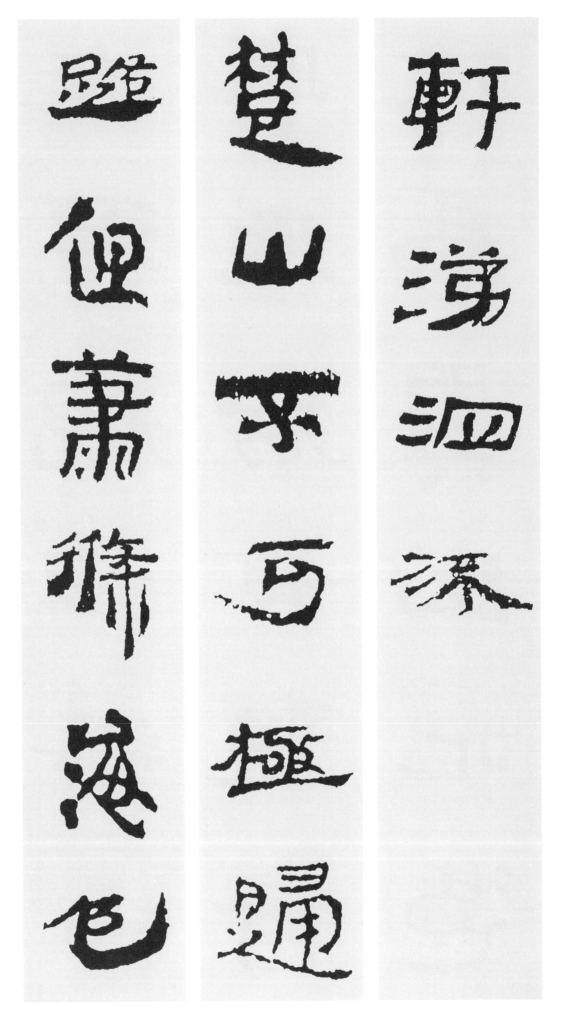

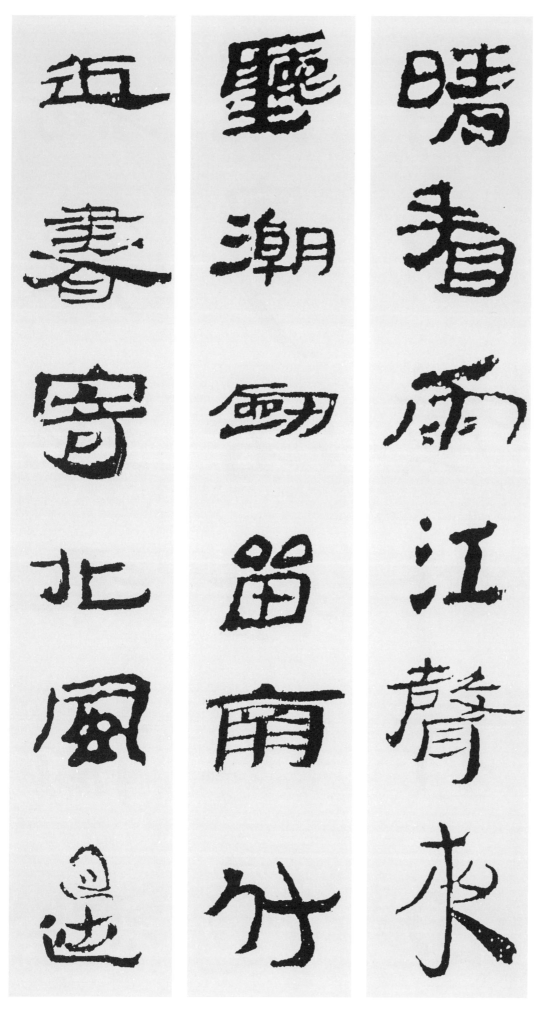

晴 개일 청
看 볼 간
雨 비 우

江 강 강
聲 소리 성
夜 밤 야
聽 들을 청
潮 조수 조

劍 칼 검
留 머무를 류
南 남녘 남
斗 말 두
近 가까울 근

書 글 서
寄 부칠 기
北 북녘 북
風 바람 풍
遙 멀 요

爲 하위
報 알릴보
空 빌공
潭 못담
橘 귤귤

無 없을무
媒 중매매
寄 부칠기
洛 물락
橋 다리교

51
送友人
〈李白〉

靑 푸를청
山 뫼산
橫 지날횡
北 북녘북
郭 성곽곽

白 흰백

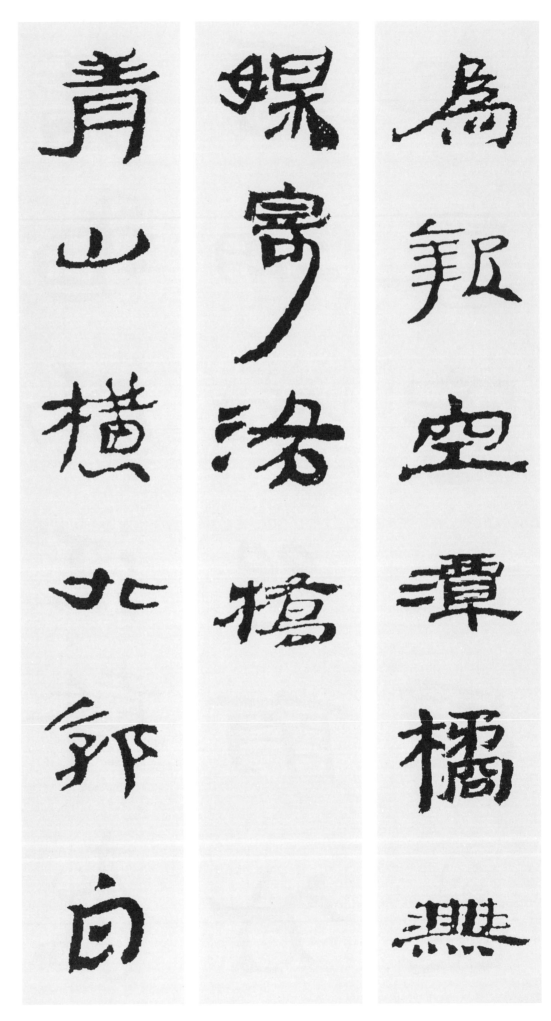

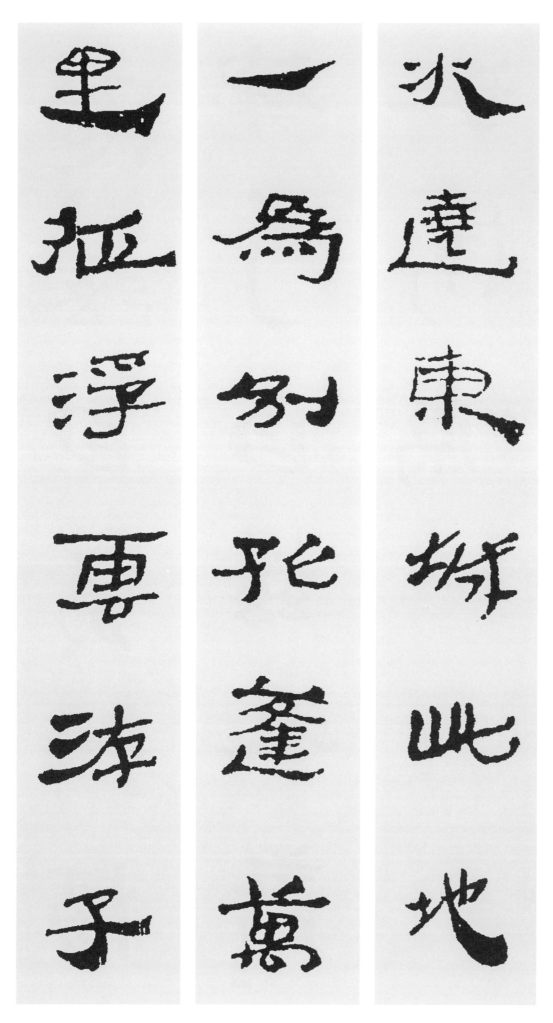

水 물수
遠 두를요
東 동녘동
城 성성

此 이차
地 땅지
一 한일
爲 하위
別 다를별

孤 외로울고
蓬 쑥봉
萬 일만만
里 거리리
征 칠정

浮 뜰부
雲 구름운
遊 놀유
子 아들자

意落日故人情
揮手自玆去蕭
班馬鳴

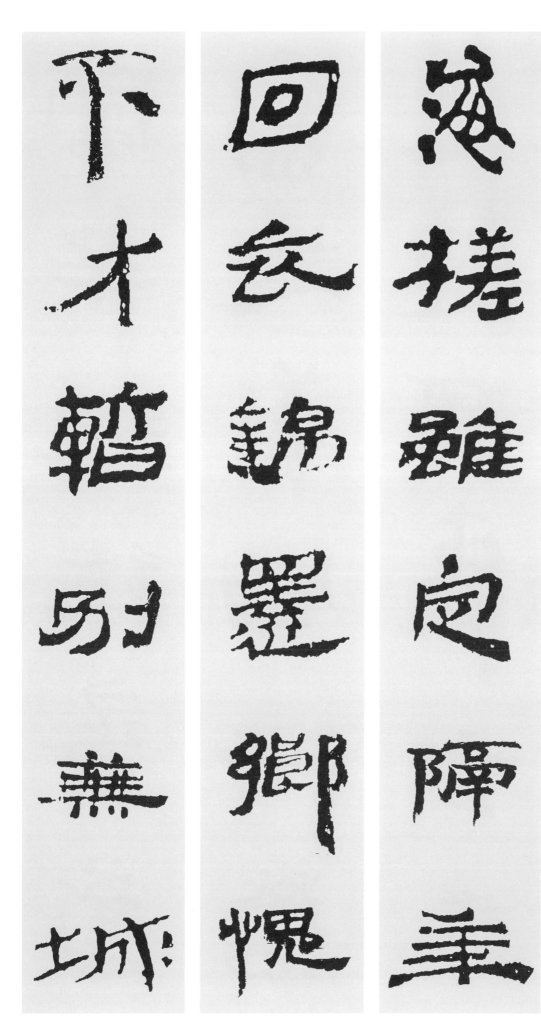

52
酬楊贍秀才
〈孤雲 崔致遠〉

海 바다 해
槎 떼 사
雖 비록 수
定 정할 정
隔 떨어질 격
年 해 년
回 돌 회

衣 옷 의
錦 비단 금
還 돌아올 환
鄉 시골 향
愧 부끄러울 괴
不 아닐 부
才 재주 재

暫 잠시 잠
別 나눌 별
蕪 거칠 무
城 성 성

當 당할 당
葉 잎 엽
落 떨어질 락

遠 멀 원
尋 찾을 심
蓬 쑥 봉
島 섬 도
趁 따를 진
花 꽃 화
開 열 개

谷 골 곡
鶯 꾀꼬리 앵
遙 멀 요
想 생각 상
高 높을 고
飛 날 비
去 갈 거

遼 멀 료

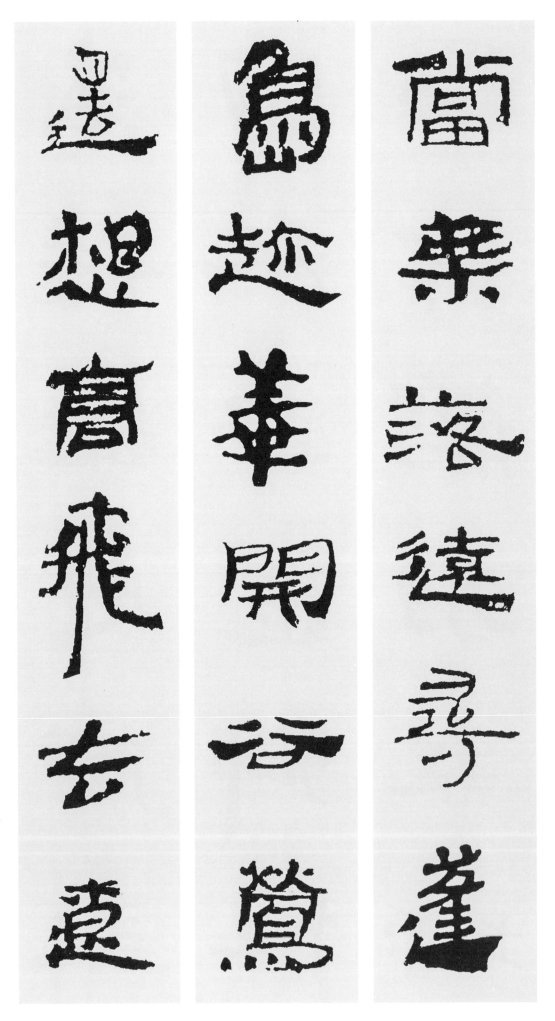

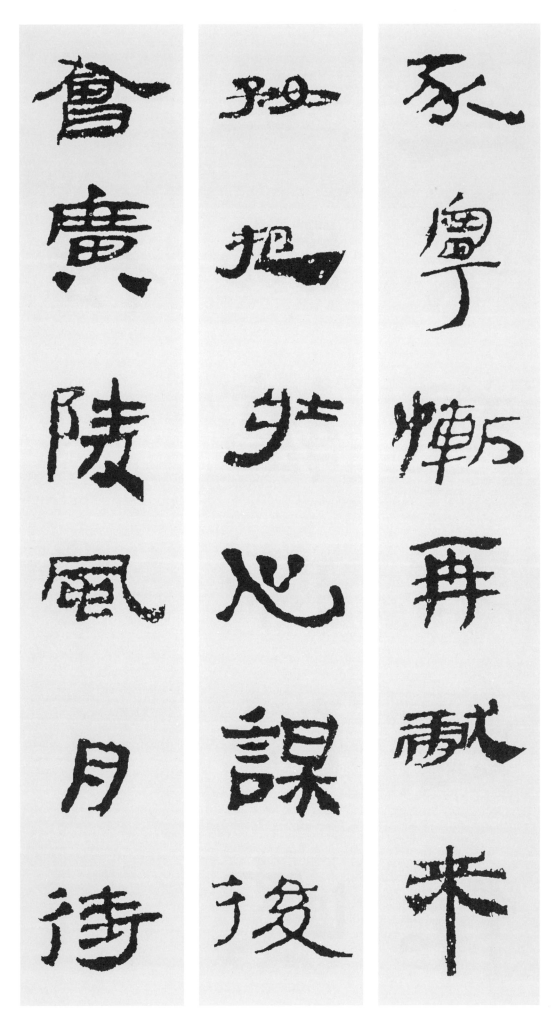

豕 돼지 시
寧 편안할 녕
慚 뉘우칠 참
再 다시 재
獻 드릴 헌
來 올 래

好 좋을 호
把 잡을 파
壯 씩씩할 장
心 마음 심
謀 꾀 모
後 뒤 후
會 모일 회

廣 넓을 광
陵 언덕 릉
風 바람 풍
月 달 월
待 대할 대

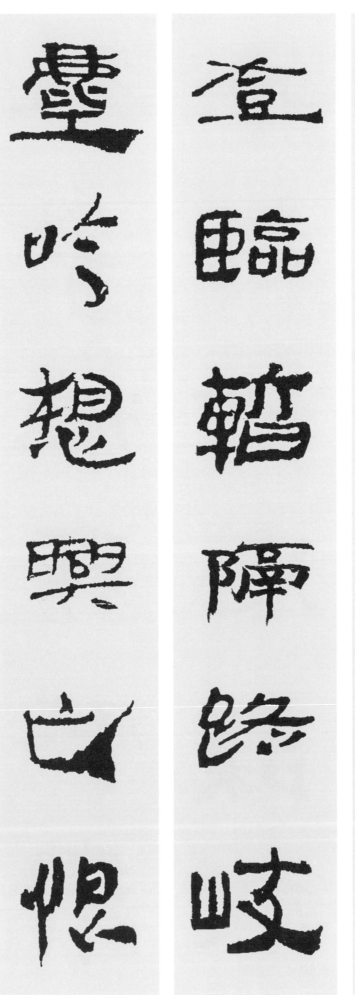

啣 재갈 함
盃 잔 배

53
登潤州慈和寺上房
〈孤雲 崔致遠〉

登 오를 등
臨 임할 임
暫 잠시 잠
隔 떨어질 격
路 길 로
岐 나뉠 기
塵 티끌 진

吟 읊을 음
想 생각 상
興 흥할 흥
亡 망할 망
恨 한 한

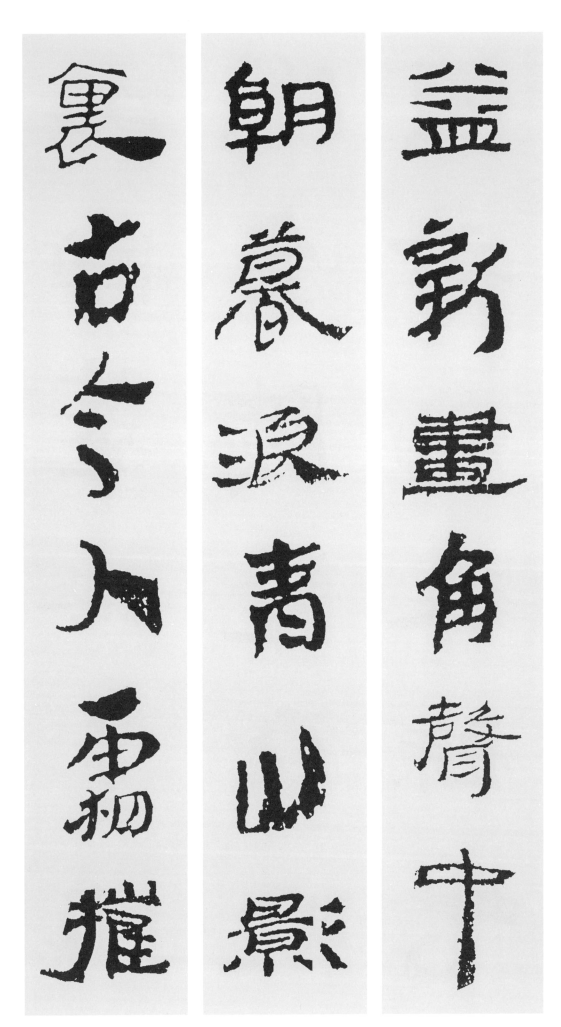

益 더할 익
新 새 신

畫 그림 화
角 뿔 각
聲 소리 성
中 가운데 중
朝 아침 조
暮 저물 모
浪 물결 랑

靑 푸를 청
山 뫼 산
影 그림자 영
裏 속 리
古 옛 고
今 이제 금
人 사람 인

霜 서리 상
摧 재촉할 최

玉 구슬 옥
樹 나무 수
花 꽃 화
無 없을 무
主 주인 주

風 바람 풍
暖 따뜻할 난
金 쇠 금
陵 언덕 릉
草 풀 초
自 스스로 자
春 봄 춘

賴 힘입을 뢰
有 있을 유
謝 사례할 사
家 집 가
餘 남을 여
境 지경 경

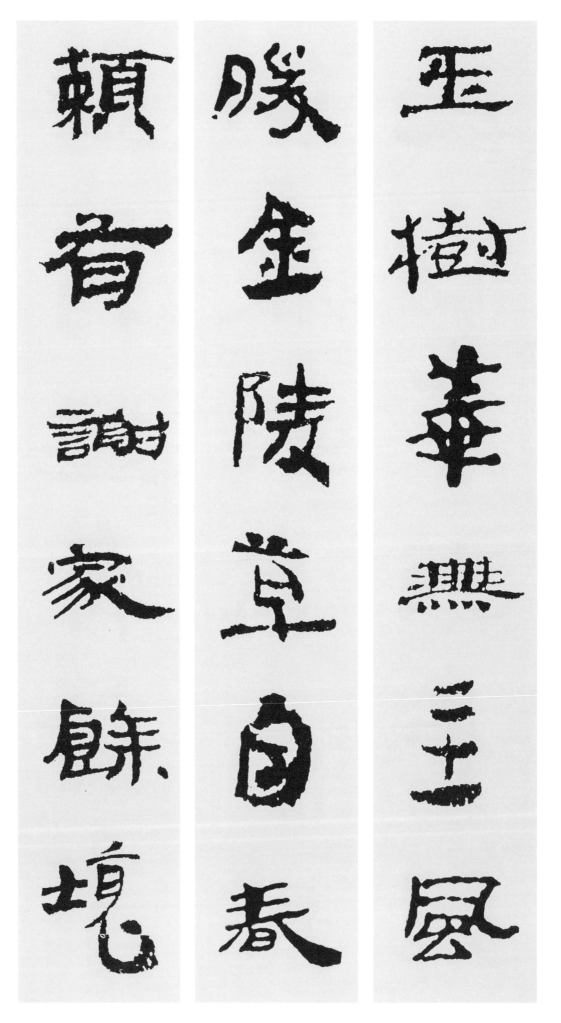

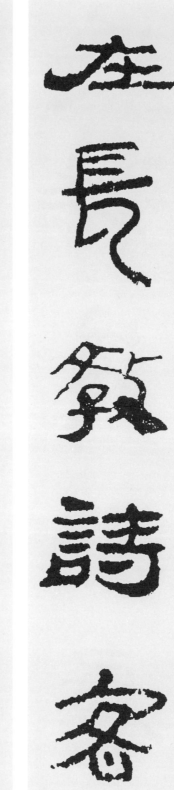
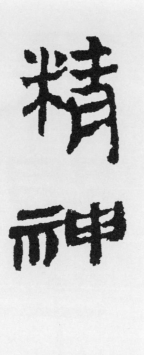
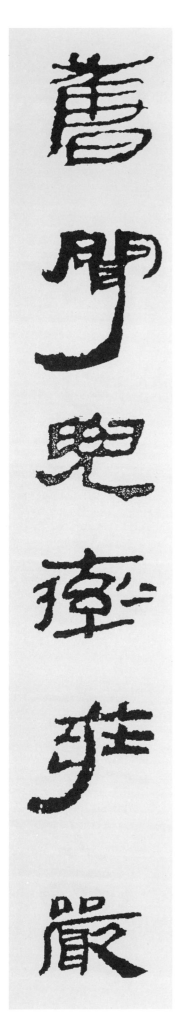
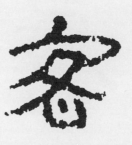
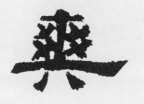

在 있을 재

長 길 장
敎 가르칠 교
詩 글 시
客 손 객
爽 상쾌할 상
精 정할 정
神 정신 신

54

金山寺
〈益齋 李齊賢〉

舊 옛 구
聞 들을 문
兜 두구 투(도)
率 통솔할 솔
莊 장엄할 장
嚴 엄할 엄

勝 경치 승

今 이제 금
見 볼 견
蓬 쑥 봉
萊 쑥 래
氣 기운 기
像 형상 상
閒 한가할 한

千 일천 천
步 걸음 보
回 돌 회
廊 회랑 랑
延 끌 연
漲 물많을 창
海 바다 해

百 일백 백
層 층 층
飛 날 비

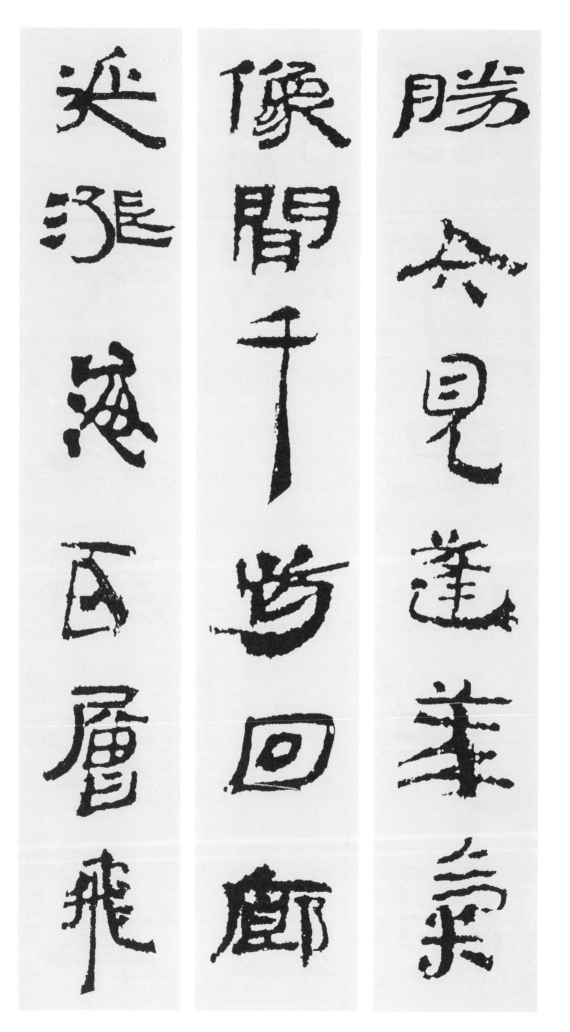

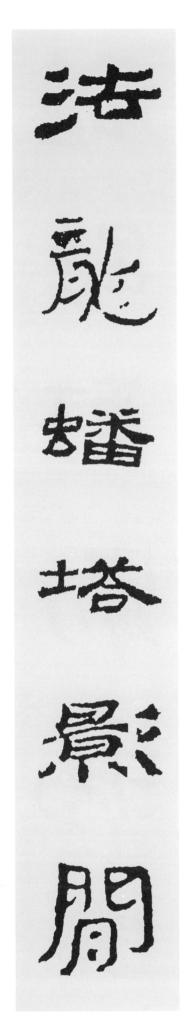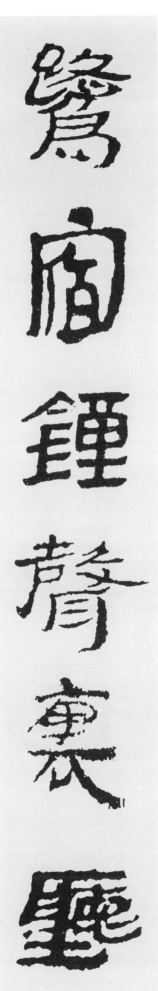

閣 누각 각
擁 안을 옹
浮 뜰 부
山 뫼 산

忘 잊을 망
機 고동 기
鷺 백로 로
宿 잘 숙
鐘 쇠북 종
聲 소리 성
裏 속 리

聽 들을 청
法 법 법
龍 용 룡
蟠 서릴 반
塔 탑 탑
影 그림자 영
間 사이 간

雄 웅장할 웅
跨 걸터앉을 과
軒 집 헌
前 앞 전
漁 고기잡을 어
唱 부를 창
晩 늦을 만

練 익힐 련
波 물결 파
如 같을 여
掃 쓸 소
月 달 월
如 같을 여
彎 굽을 만

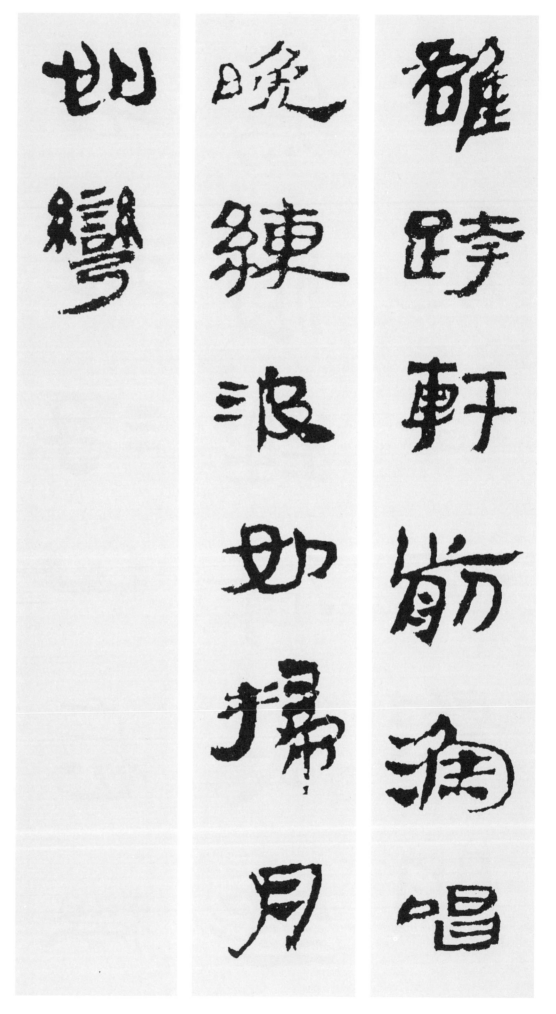

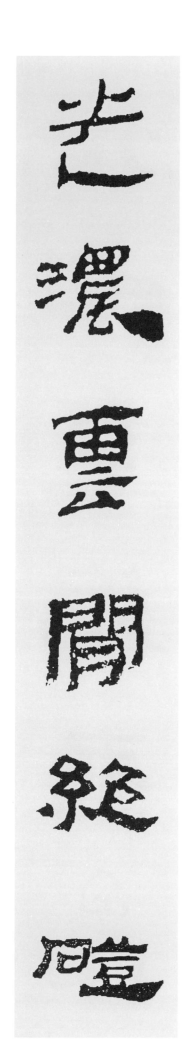

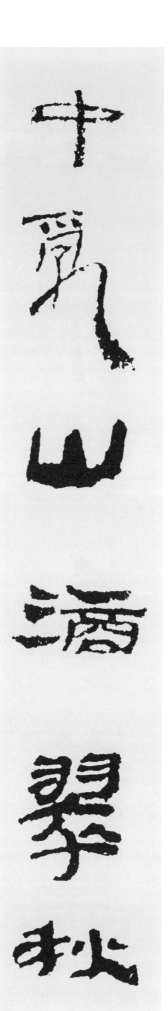

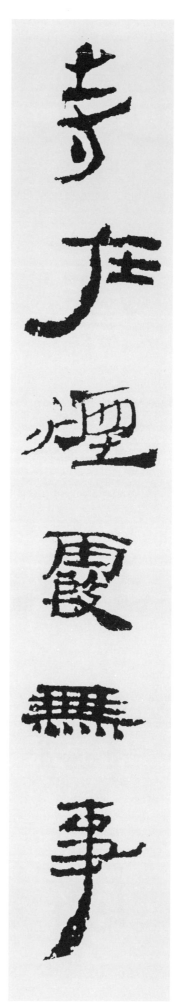

55

瑜伽寺
〈金之岱〉

寺 절 사
在 있을 재
煙 연기 연
霞 노을 하
無 없을 무
事 일 사
中 가운데 중

亂 어지러울 란
山 뫼 산
滴 적실 적
翠 푸를 취
秋 가을 추
光 빛 광
濃 짙을 농

雲 구름 운
間 사이 간
絶 뛰어날 절
磴 비탈 등

六 여섯 륙
七 일곱 칠
里 거리 리

天 하늘 천
末 끝 말
遙 멀 요
岑 뫼부리 잠
千 일천 천
萬 일만 만
重 무거울 중

茶 차 다
罷 마칠 파
松 소나무 송
簷 추녀 첨
掛 걸 괘
微 가늘 미
月 달 월

講 강의할 강

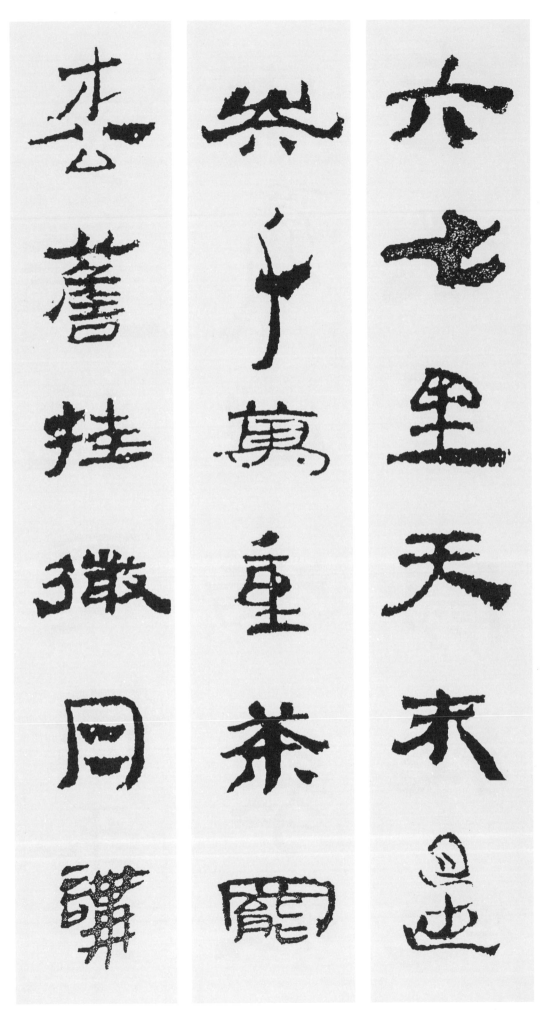

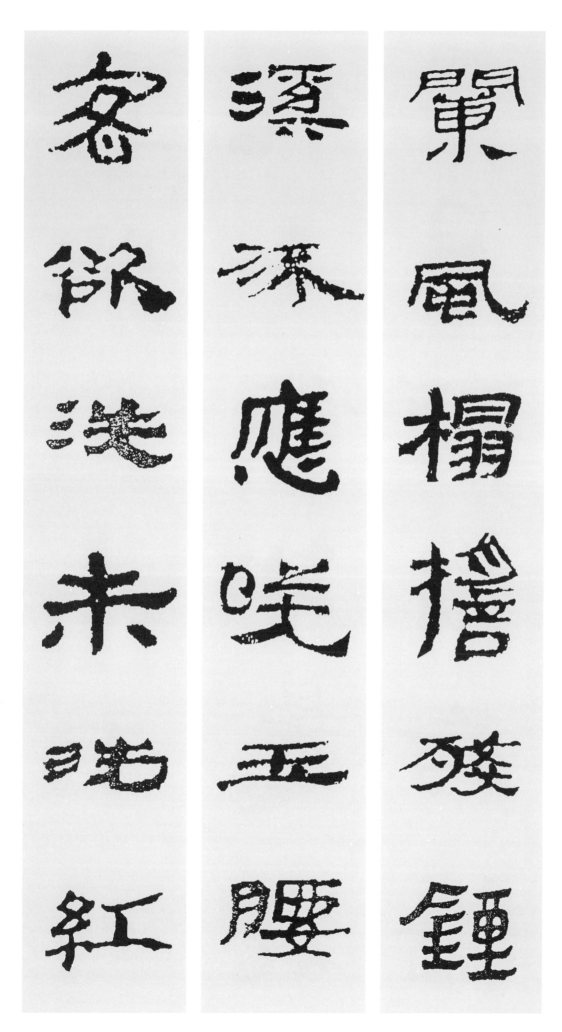

闌 난간 란
風 바람 풍
榻 책상 탑
搖 흔들 요
殘 남을 잔
鐘 쇠북 종

溪 시내 계
流 흐를 류
應 응할 응
咲 웃음 소
玉 구슬 옥
腰 허리 요
客 손 객

欲 하고자할 욕
洗 씻을 세
未 아닐 미
洗 씻을 세
紅 붉을 홍

塵 티끌 진
蹤 자취 종

56

寄牛溪
〈龜峯 宋翼弼〉

安 편안할 안
土 흙 토
誰 누구 수
知 알 지
是 이 시
太 큰 태
平 고를 평

白 흰 백
頭 머리 두
多 많을 다
病 병 병
滯 응길 체

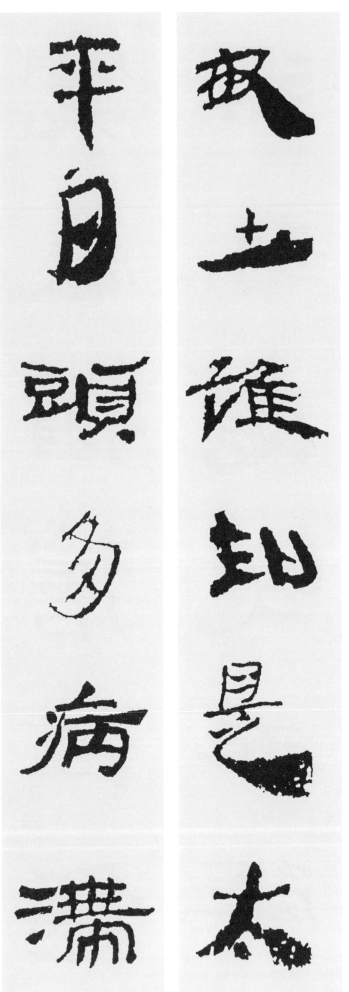
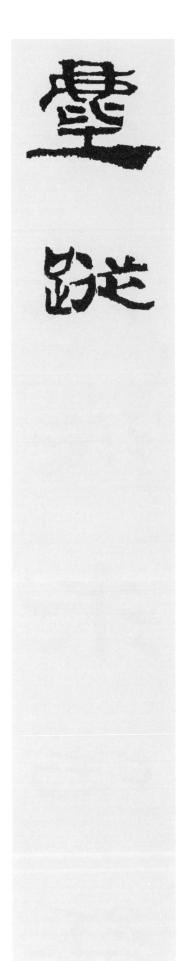

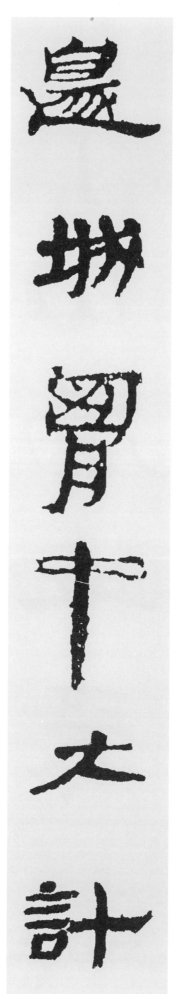

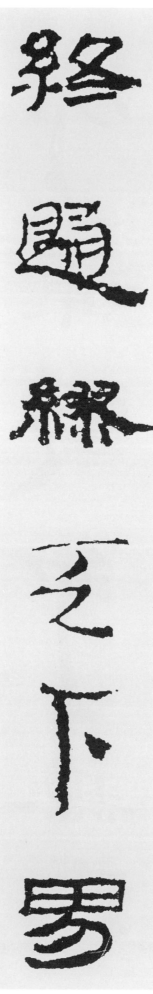

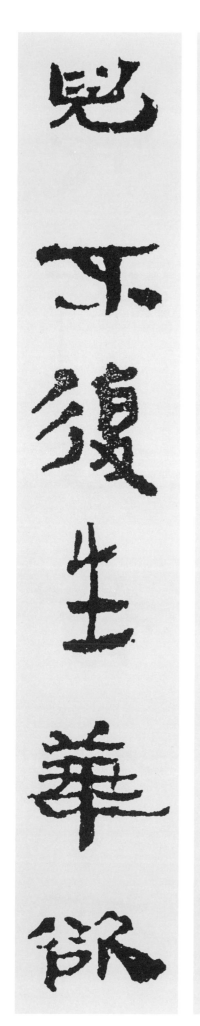

邊 가 변
城 성 성

胸 가슴 흉
中 가운데 중
大 큰 대
計 꾀 계
終 마칠 종
歸 돌아갈 귀
繆 어그러질 유

天 하늘 천
下 아래 하
男 사내 남
兒 아이 아
不 아니 불
復 다시 부
生 날 생

花 꽃 화
欲 하고자할 욕

開 열개
時 때시
方 바야흐로 방
有 있을 유
色 빛 색

水 물수
成 이룰 성
潭 못담
處 곳처
却 도리어 각
無 없을 무
聲 소리 성

千 일천 천
山 뫼산
雨 비우
過 지날 과
琴 거문고 금
書 글서

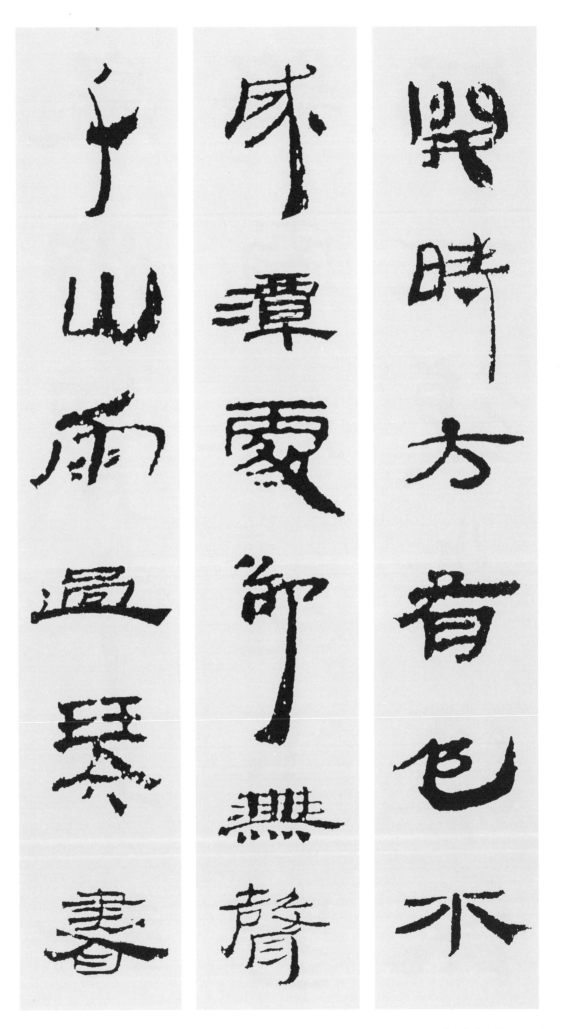

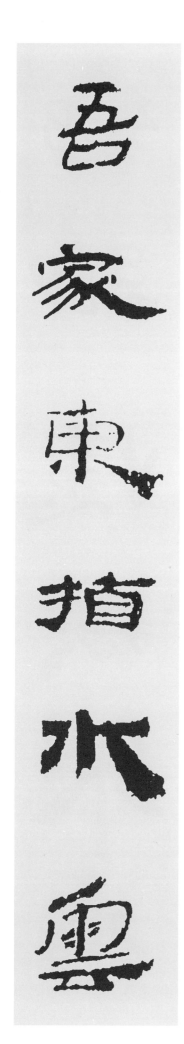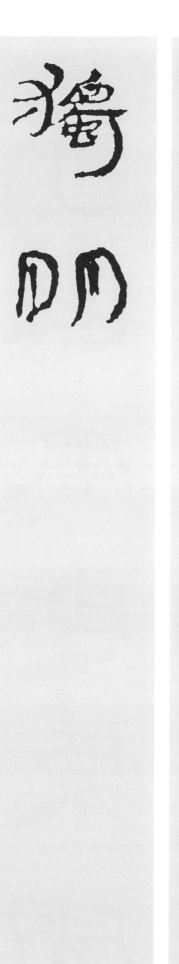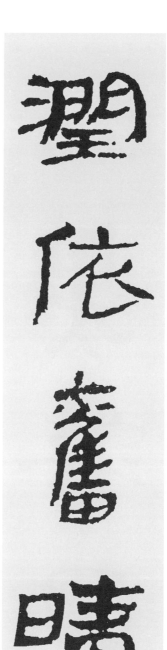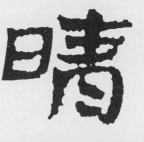

潤 윤택할 윤

依 의지할 의
舊 옛 구
晴 개일 청
空 빌 공
月 달 월
獨 홀로 독
明 밝을 명

57
秋日書懷
〈茶山 丁若鏞〉

吾 나 오
家 집 가
東 동녘 동
指 가리킬 지
水 물 수
雲 구름 운

鄉 시골 향

細 가늘 세
憶 기억할 억
秋 가을 추
來 올 래
樂 즐거울 락
事 일 사
長 길 장

風 바람 풍
度 지날 도
栗 밤 율
園 동산 원
朱 붉을 주
果 과일 과
落 떨어질 락

月 달 월
臨 임할 임
漁 고기잡을 어

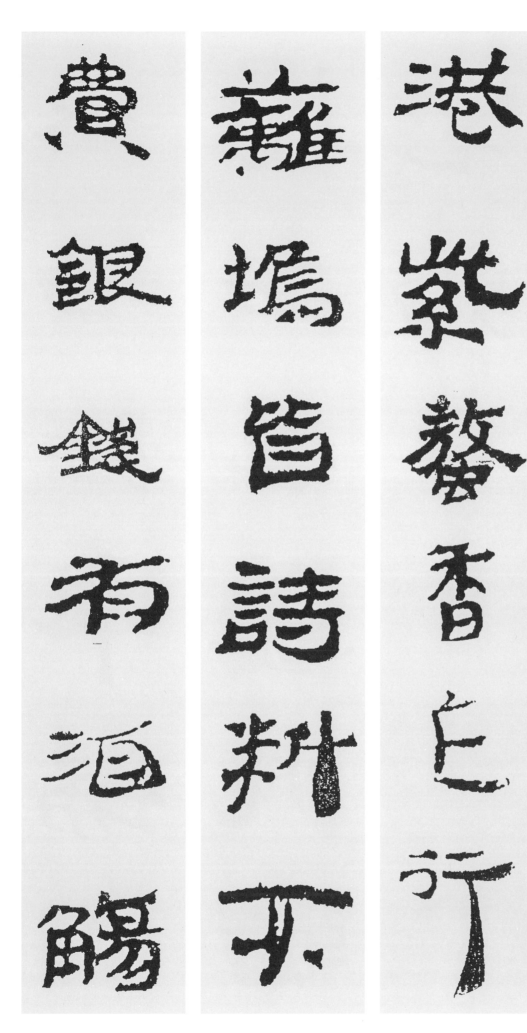

港 항구 항
紫 자주 자
螯 가재 오
香 향기 향

乍 잠깐 사
行 갈 행
籬 울타리 리
塢 언덕 오
皆 다 개
詩 글 시
料 재료 료

不 아니 불
費 비용 비
銀 은 은
錢 돈 전
有 있을 유
酒 술 주
觴 술잔 상

旅 나그네 려
泊 배댈 박
經 지날 경
年 해 년
歸 돌아갈 귀
未 아닐 미
得 얻을 득

每 매양 매
逢 만날 봉
書 글 서
札 편지 찰
暗 어두울 암
魂 넋 혼
傷 상처 상

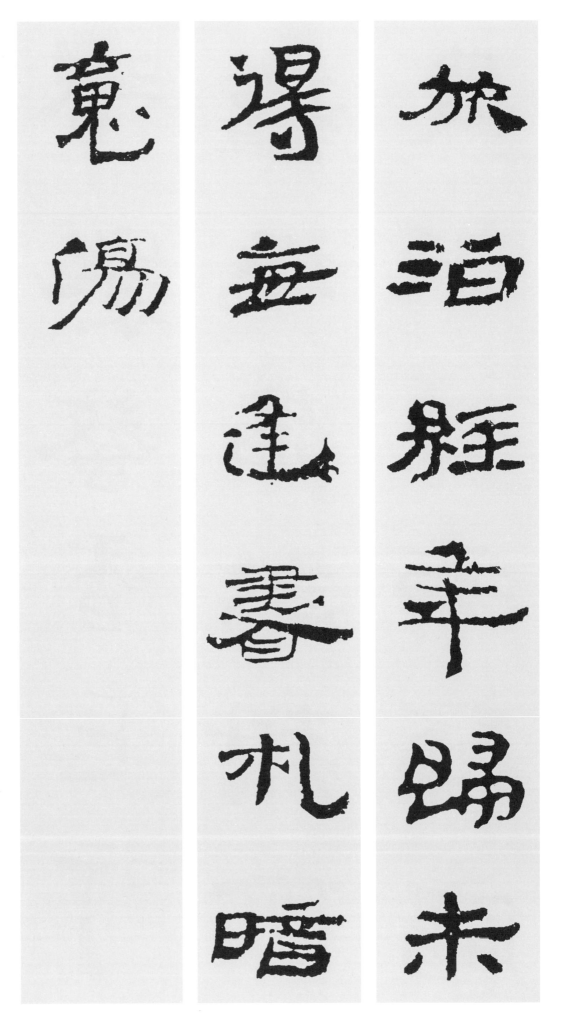

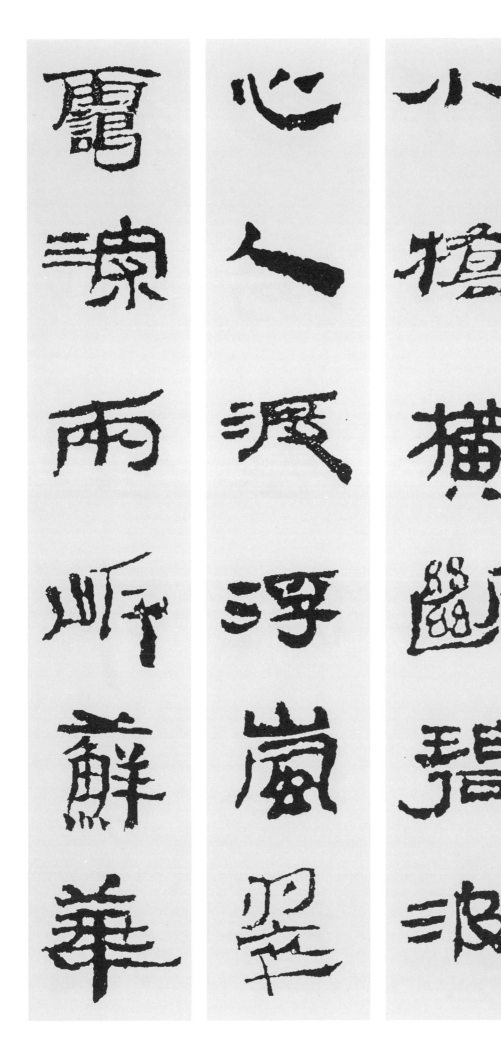

獨木橋
〈梅月堂 金時習〉

小 작을 소
橋 다리 교
橫 지날 횡
斷 끊을 단
碧 푸를 벽
波 물결 파
心 마음 심

人 사람 인
渡 건널 도
浮 뜰 부
嵐 아지랑이 람
翠 푸를 취
靄 안개 애
深 깊을 심

兩 둘 량
岸 언덕 안
蘚 이끼 선
花 꽃 화

經 지날 경
雨 비 우
潤 윤택할 윤

千 일천 천
峰 봉우리 봉
秋 가을 추
色 빛 색
倚 기댈 의
雲 구름 운
侵 침노할 침

溪 시내 계
聲 소리 성
打 칠 타
出 날 출
無 없을 무
生 날 생
話 말씀 화

松 소나무 송

經雨潤千峰秋

色倚雲侵溪聲

打出無生話松

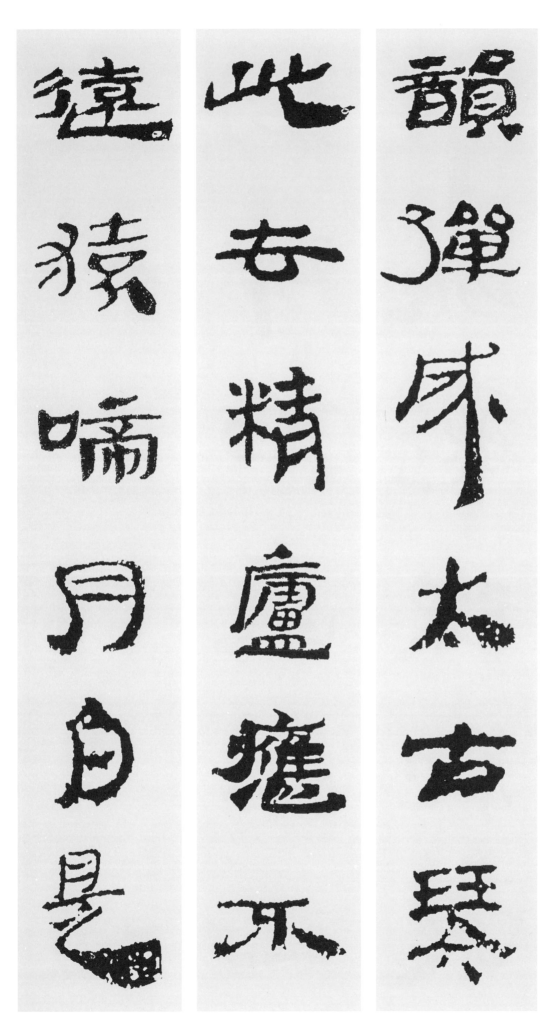

韻 소리 운
彈 퉁길 탄
成 이룰 성
太 클 태
古 옛 고
琴 거문고 금

此 이 차
去 갈 거
精 자세할 정
廬 오두막 려
知 알 지
不 아닐 불
遠 멀 원

猿 원숭이 원
啼 울 제
月 달 월
白 흰 백
是 이 시

東 동녘 동
林 수풀 림

59

次月汀千字韻
〈象村 申欽〉

問 물을 문
却 도리어 각
前 앞 전
途 길 도
又 또 우
一 한 일
千 일천 천

旅 나그네 려
愁 근심 수
欹 기울 의
枕 베개 침
夜 밤 야

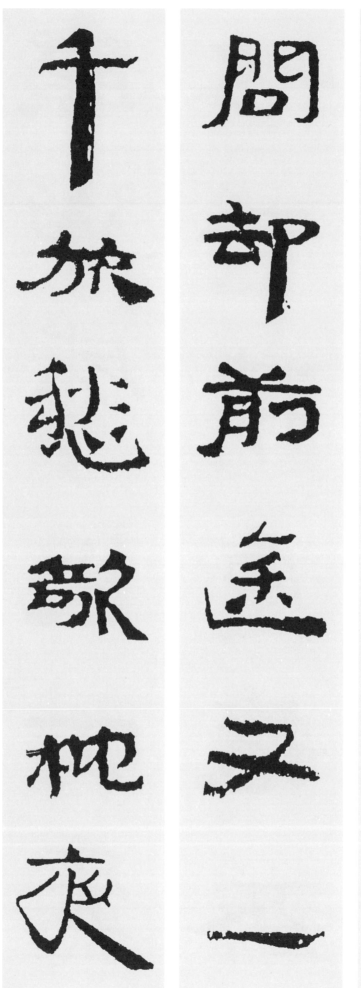
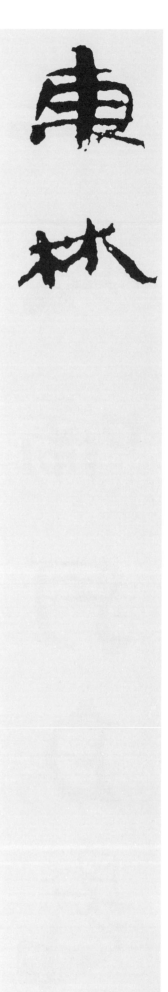

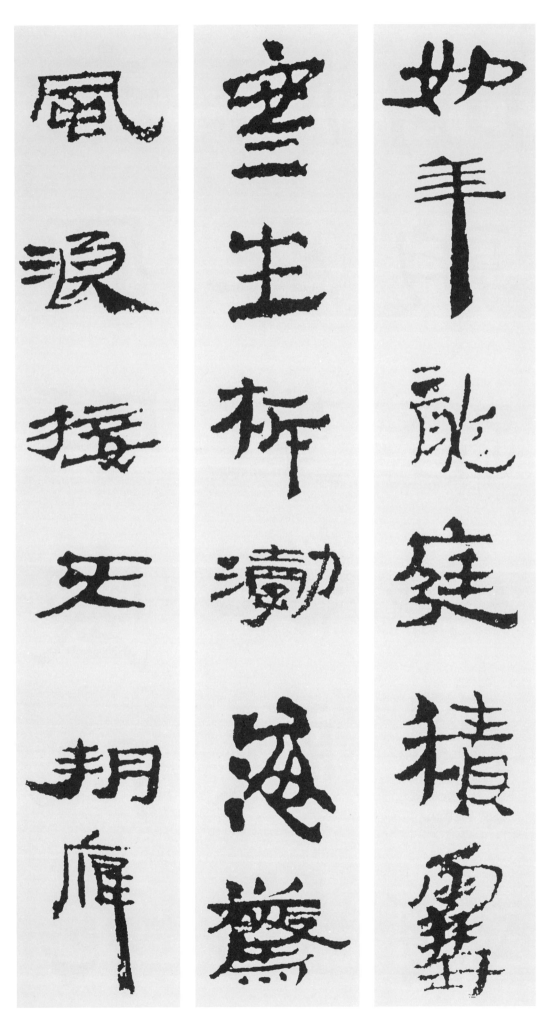

如 같을 여
年 해 년

龍 용 용
庭 뜰 정
積 쌓을 적
雪 눈 설
寒 찰 한
生 날 생
柝 목탁 탁

渤 바다이름 발
海 바다 해
驚 놀랄 경
風 바람 풍
浪 물결 랑
接 이을 접
天 하늘 천

朔 초하루 삭
鴈 기러기 안

未 아닐 미
回 돌 회
西 서녘 서
塞 변방 새
阻 험할 조

危 위태로울 위
樓 다락 루
空 빌 공
望 바랄 망
北 북녘 북
辰 별 신
懸 걸 현

明 밝을 명
朝 아침 조
踏 밟을 답
向 향할 향
關 관문 관
頭 머리 두

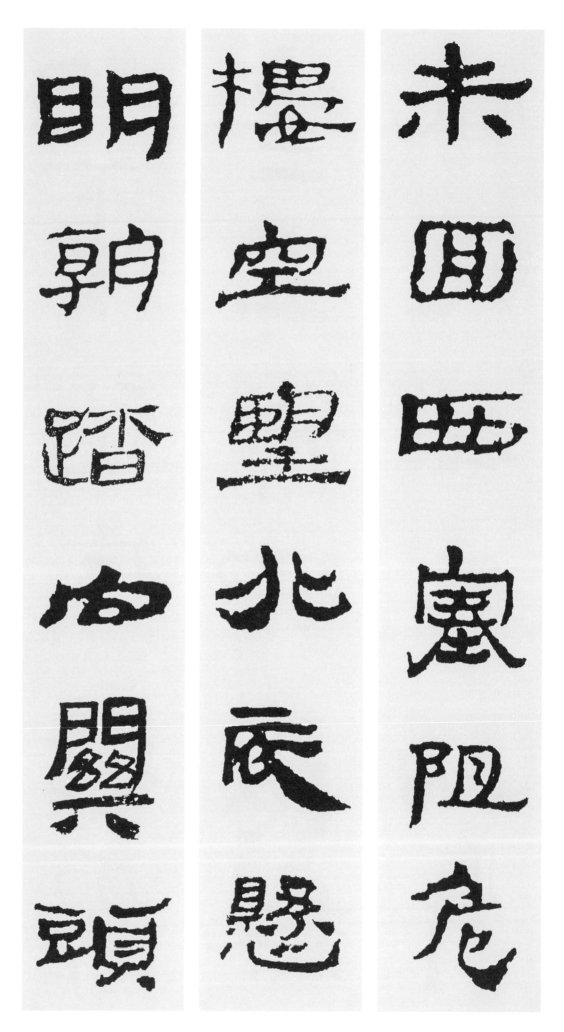

路 길로

鴨 오리압
水 물수
遼 멀료
山 뫼산
益 더할익
渺 멀묘
然 그럴연

60
次東皐雪後
次東坡韻
〈象村 申欽〉

蒼 푸를창
茫 망망할망
不 아니불
辨 분별할변
乾 하늘건
坤 땅곤

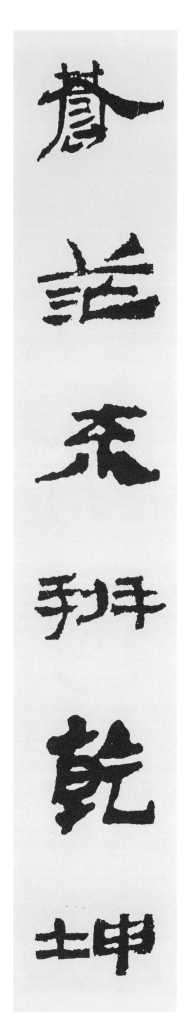

色 빛 색

料 헤아릴 료
峭 가파를 초
還 돌아올 환
添 적실 첨
歲 해 세
律 음률 률
嚴 엄할 엄

却 도리어 각
是 이 시
天 하늘 천
花 꽃 화
休 쉴 휴
道 길 도
絮 솜 서

秪 삼길 지
疑 의심 의
瓊 옥구슬 경

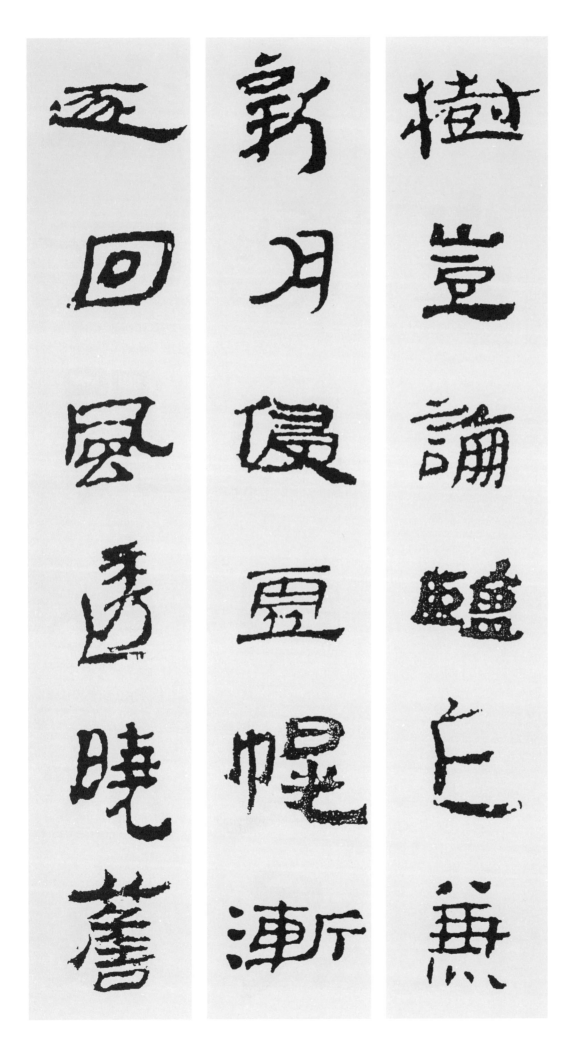

樹 나무 수
豈 어찌 기
論 논할 론
鹽 소금 염

乍 잠깐 사
兼 겸할 겸
新 새 신
月 달 월
侵 뚫을 침
虛 빌 허
幌 방장 황

漸 적실 점
逐 쫓을 축
回 돌 회
風 바람 풍
透 뚫을 투
曉 새벽 효
簷 추녀 첨

誰 누구 수
識 알 식
關 관문 관
河 물 하
未 아닐 미
歸 돌아갈 귀
客 손 객

愁 근심 수
腸 창자 장
割 나눌 할
盡 다할 진
海 바다 해
山 뫼 산
尖 뾰족할 첨

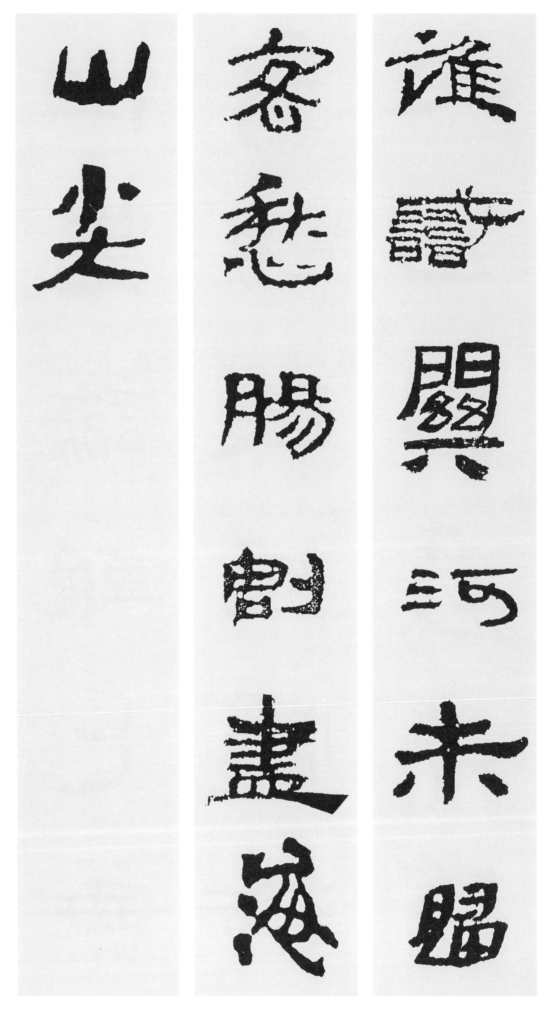

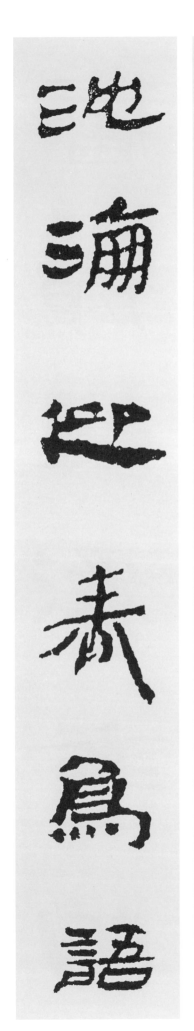
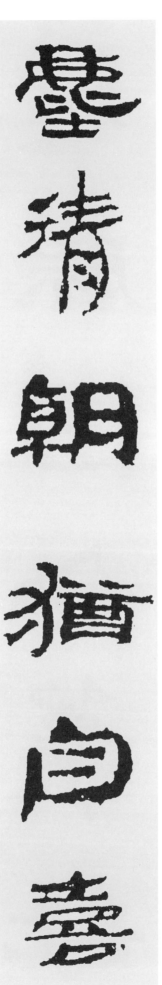
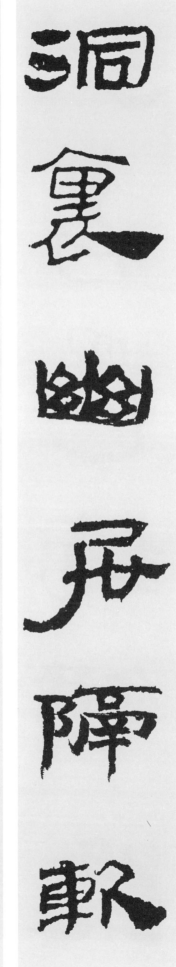

61

用王右丞韻
遣懷
〈象村 申欽〉

洞 고을 동
裏 속 리
幽 그윽할 유
居 거할 거
隔 떨어질 격
軟 연할 연
塵 티끌 진

淸 맑을 청
朝 아침 조
猶 오히려 유
自 스스로 자
喜 기쁠 희
沈 깊을 심
淪 빠질 륜

迎 맞을 영
春 봄 춘
鳥 새 조
語 말씀 어

當 마땅할 당
禪 고요 선
訣 비결 결

影 그림자 영
箔 발 박
山 뫼 산
光 빛 광
勝 이길 승
可 가할 가
人 사람 인

半 절반 반
世 세상 세
功 공 공
名 이름 명
還 돌아올 환
鑄 부어만들 주
錯 어긋날 착

幾 어느 기

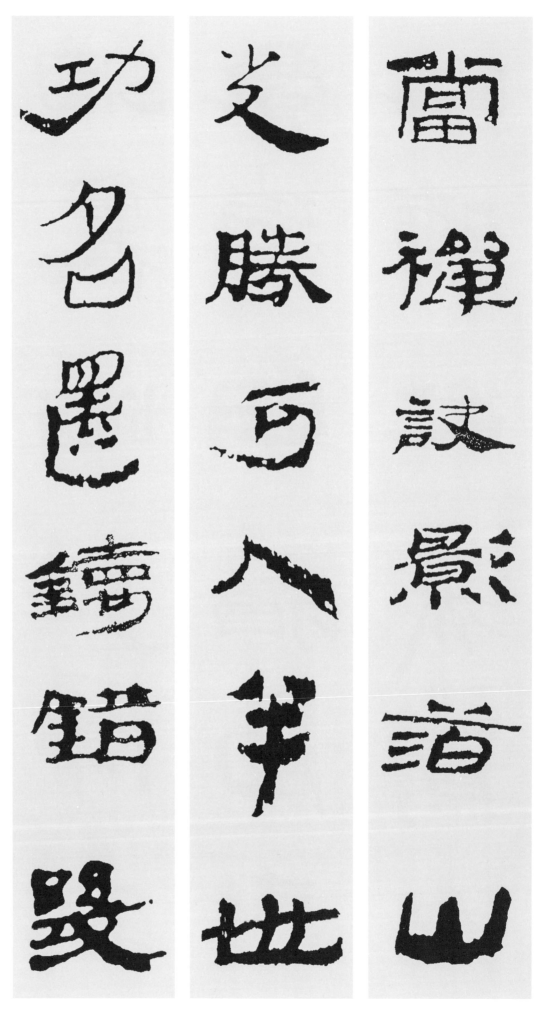

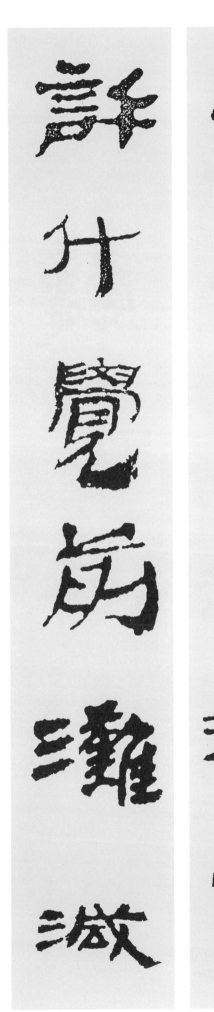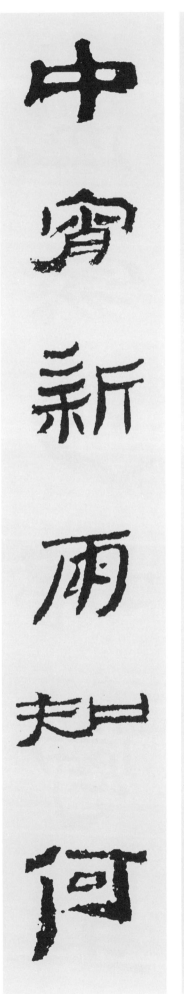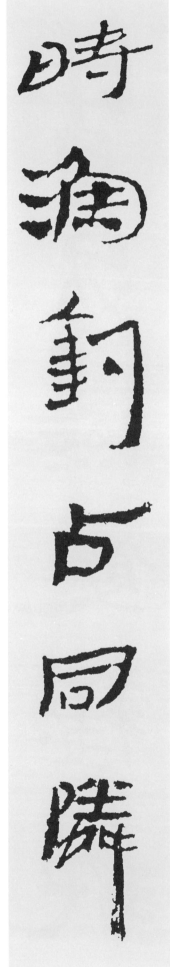

時 때 시
漁 고기잡을 어
釣 낚시 조
占 점할 점
同 같을 동
隣 이웃 린

中 가운데 중
宵 밤 소
新 새 신
雨 비 우
知 알 지
何 어찌 하
許 허락할 허

斗 말 두
覺 깨달을 각
前 앞 전
灘 여울 탄
減 줄 감

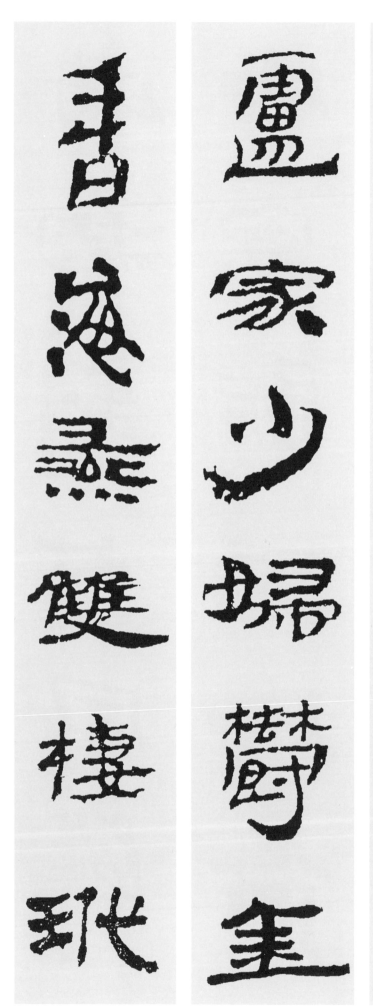
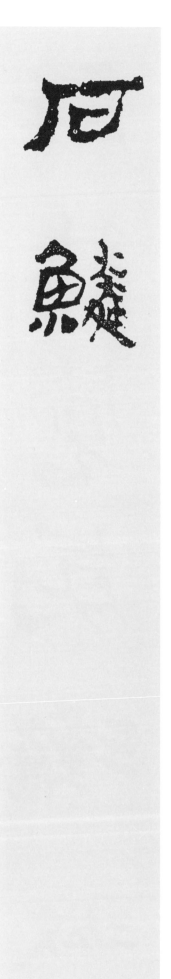

石 돌 석
鱗 비늘 린

62

古意
〈沈佺期〉

盧 검을 로
家 집 가
少 젊을 소
婦 아내 부
鬱 빽빽할 울
金 쇠 금
香 향기 향

海 바다 해
燕 제비 연
雙 둘 쌍
棲 쉴 서
玳 대모 대

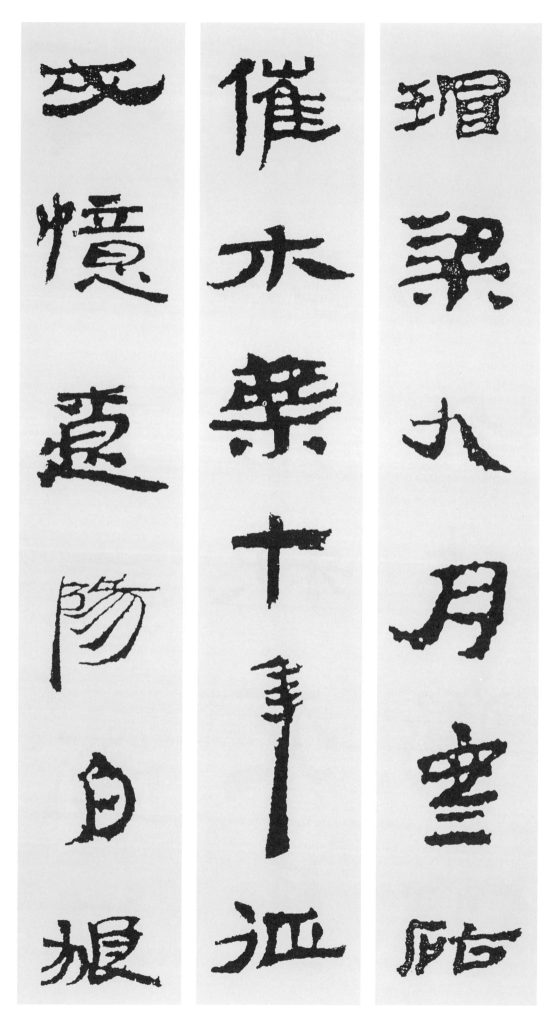

瑁 대모 모
梁 들보 량

九 아홉 구
月 달 월
寒 찰 한
砧 다듬이 침
催 재촉할 최
木 나무 목
葉 잎 엽

十 열 십
年 해 년
征 칠 정
戍 지킬 수
憶 기억 억
遼 멀 료
陽 볕 양

白 흰 백
狼 이리 랑

河 물 하
北 북녘 북
音 소리 음
書 글 서
斷 끊을 단

丹 붉을 단
鳳 봉황새 봉
城 성 성
南 남녘 남
秋 가을 추
夜 밤 야
長 길 장

誰 누구 수
爲 하 위
含 머금을 함
愁 근심 수
獨 홀로 독
不 아니 불

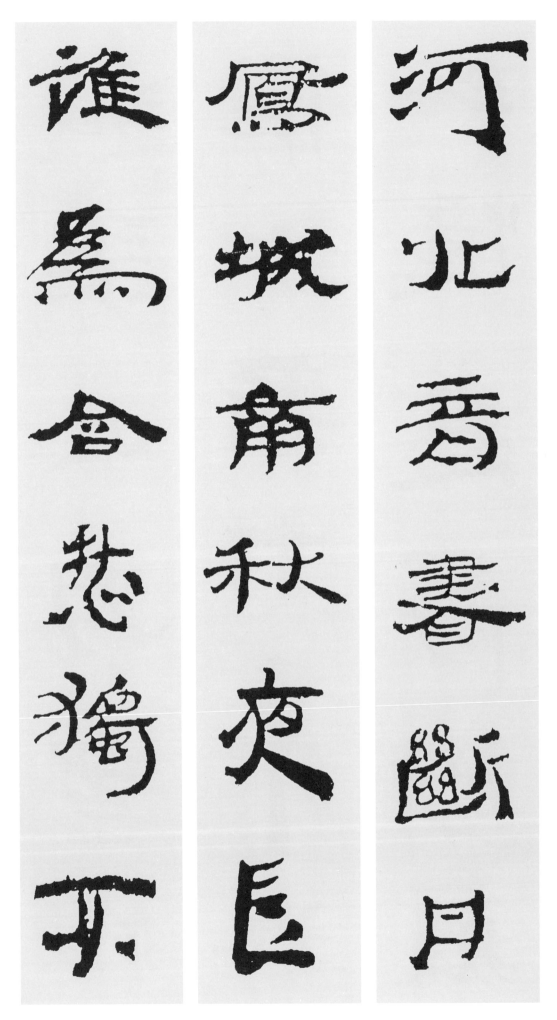

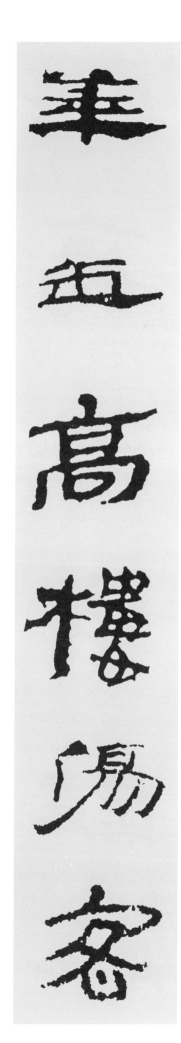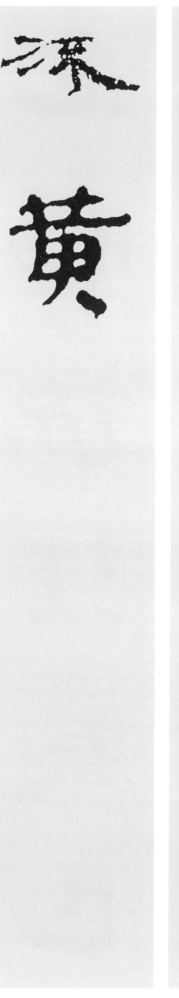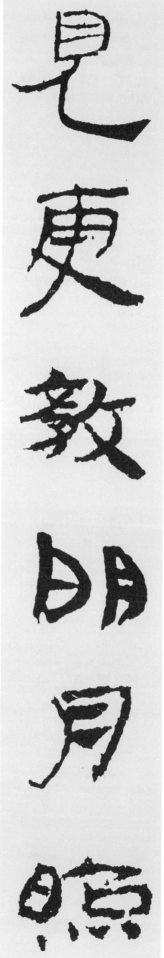

見 볼 견

更 다시 경
敎 가르칠 교
明 밝을 명
月 달 월
照 비칠 조
流 흐를 류
黃 누를 황

63
登樓
〈杜甫〉

花 꽃 화
近 가까울 근
高 높을 고
樓 다락 루
傷 상처 상
客 손 객

心 마음심

萬 일만만
方 모방
多 많을다
難 어려울난
此 이차
登 오를등
臨 임할임

錦 비단금
江 강강
春 봄춘
色 빛색
來 올래
天 하늘천
地 땅지

玉 구슬옥
壘 보루루
浮 뜰부

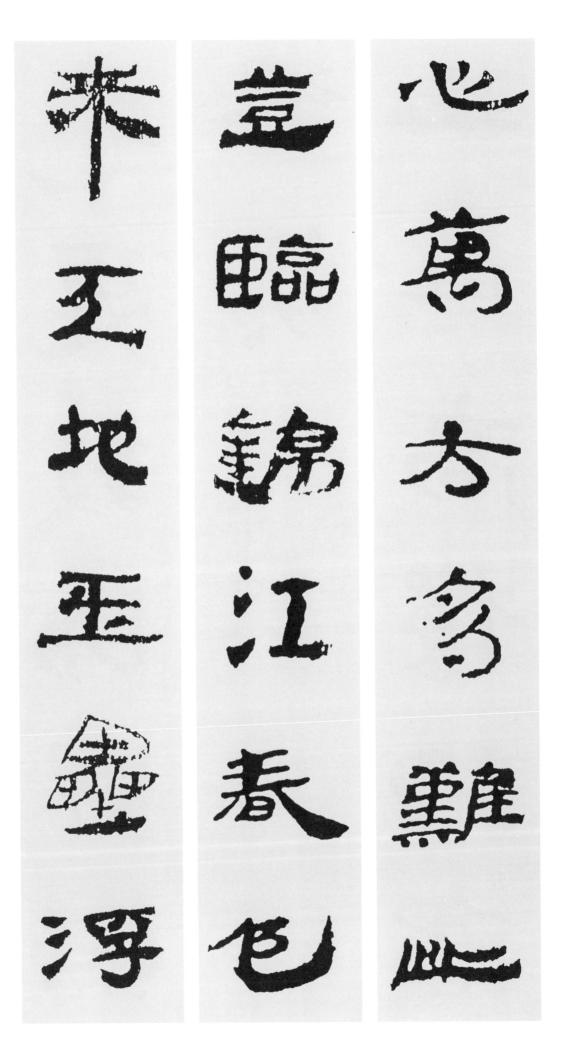

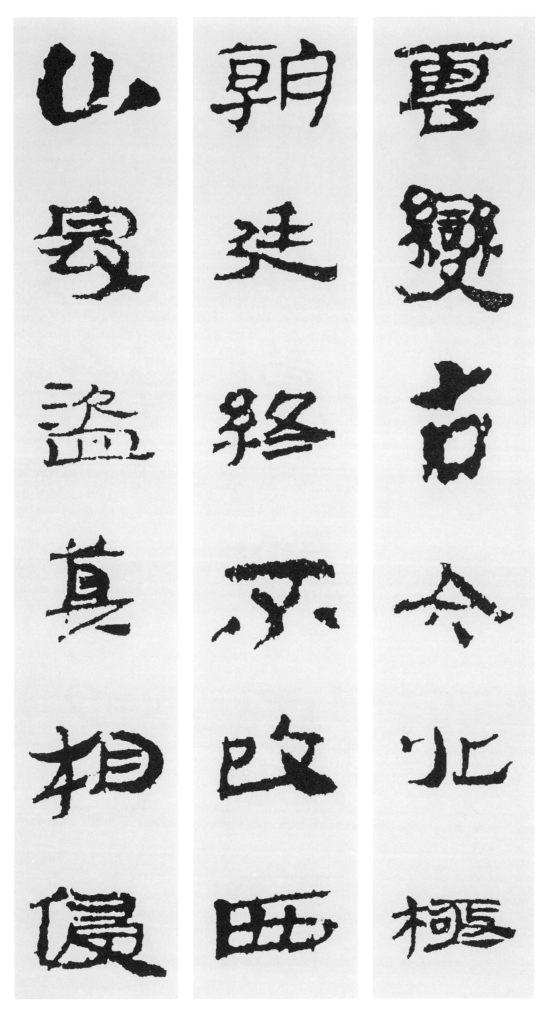

雲 구름 운
變 변할 변
古 옛 고
今 이제 금

北 북녘 북
極 끝 극
朝 조정 조
廷 조정 정
終 마칠 종
不 아니 불
改 고칠 개

西 서녘 서
山 뫼 산
寇 도둑 구
盜 도둑 도
莫 말 막
相 서로 상
侵 침입할 침

可 가히 가
憐 슬플 련
後 뒤 후
主 주인 주
還 돌아올 환
祠 사당 사
廟 사당 묘

日 해 일
暮 저물 모
聊 무료할 료
爲 하 위
梁 들보 량
甫 클 보
吟 읊을 음

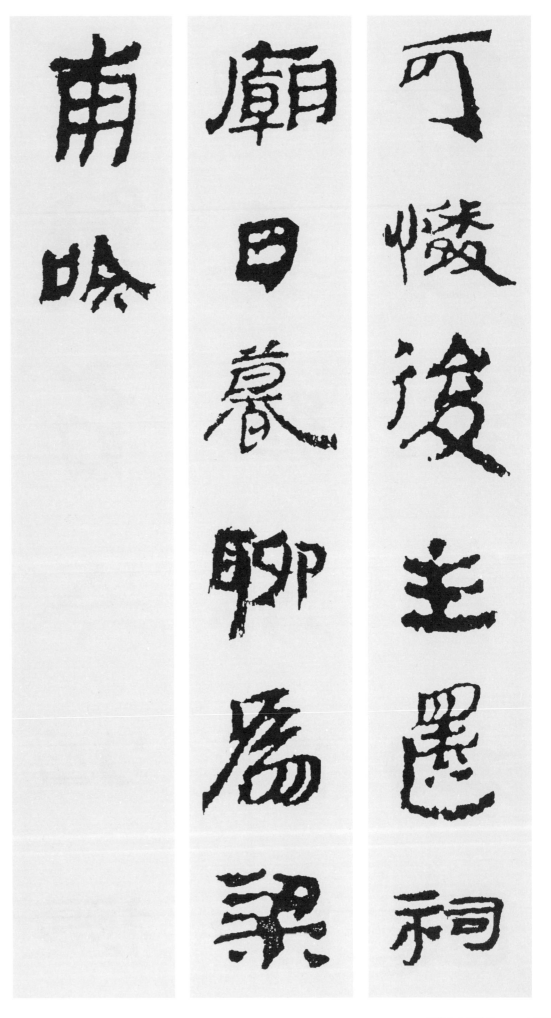

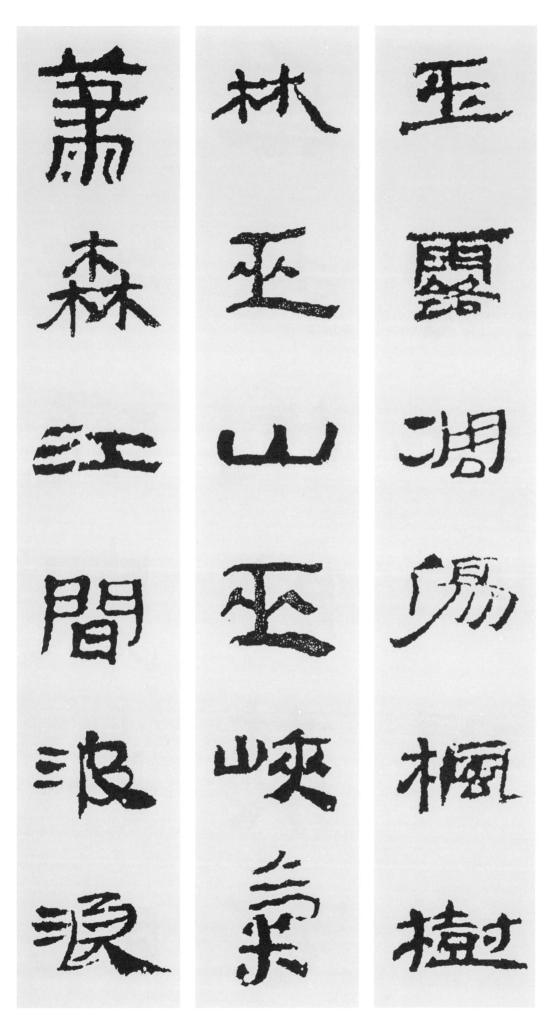

秋興
〈杜甫〉

玉 구슬 옥
露 이슬 로
凋 시들 조
傷 상처 상
楓 단풍나무 풍
樹 나무 수
林 수풀 림

巫 무당 무
山 뫼 산
巫 무당 무
峽 골짜기 협
氣 기운 기
蕭 쓸쓸할 소
森 빽빽할 삼

江 강 강
間 사이 간
波 물결 파
浪 물결 랑

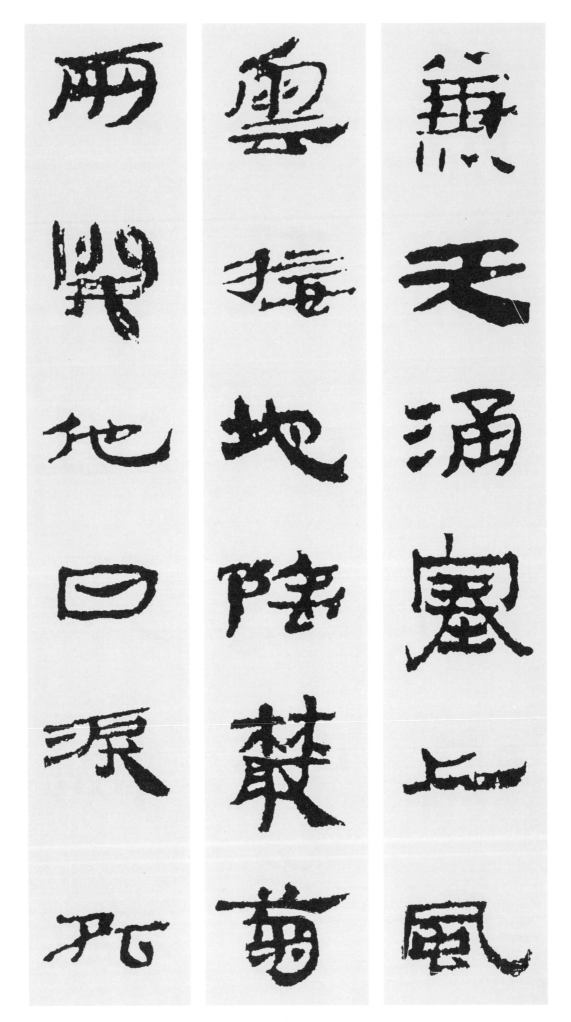

兼 겸할 겸
天 하늘 천
湧 물솟을 용

塞 변방 새
上 위 상
風 바람 풍
雲 구름 운
接 이을 접
地 땅 지
陰 그늘 음

叢 떨기 총
菊 국화 국
兩 둘 량
開 열 개
他 다를 타
日 날 일
淚 흐를 루

孤 외로울 고

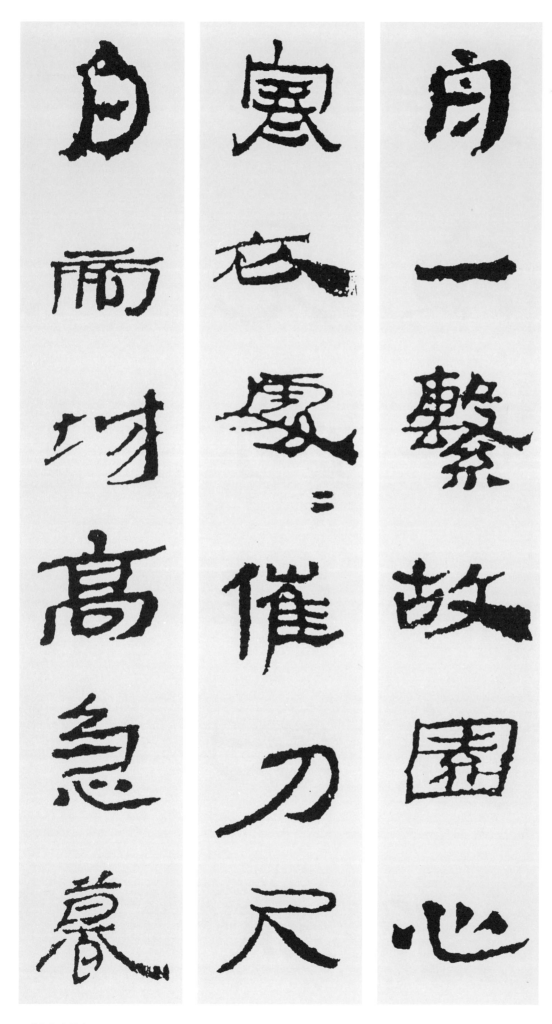

舟 배주
一 한일
繫 맬계
故 옛고
園 동산원
心 마음심

寒 찰한
衣 옷의
處 곳처
處 곳처
催 재촉할 최
刀 칼도
尺 자척

白 흰백
帝 임금제
城 성성
高 높을고
急 급할급
暮 저물모

砧 다듬이 침

65

無題
〈李商隱〉

相 서로 상
見 볼 견
時 때 시
難 어려울 난
別 이별 별
亦 또 역
難 어려울 난

東 동녘 동
風 바람 풍
無 없을 무
力 힘 력
百 일백 백

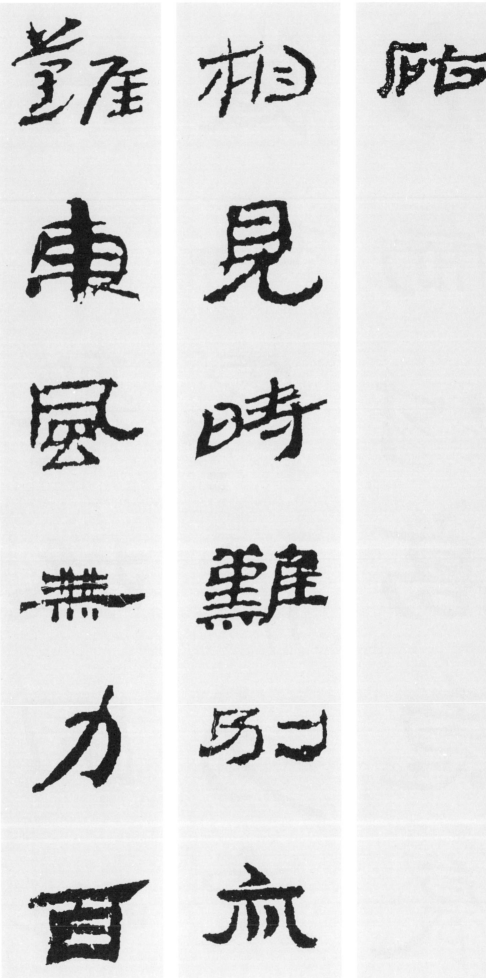

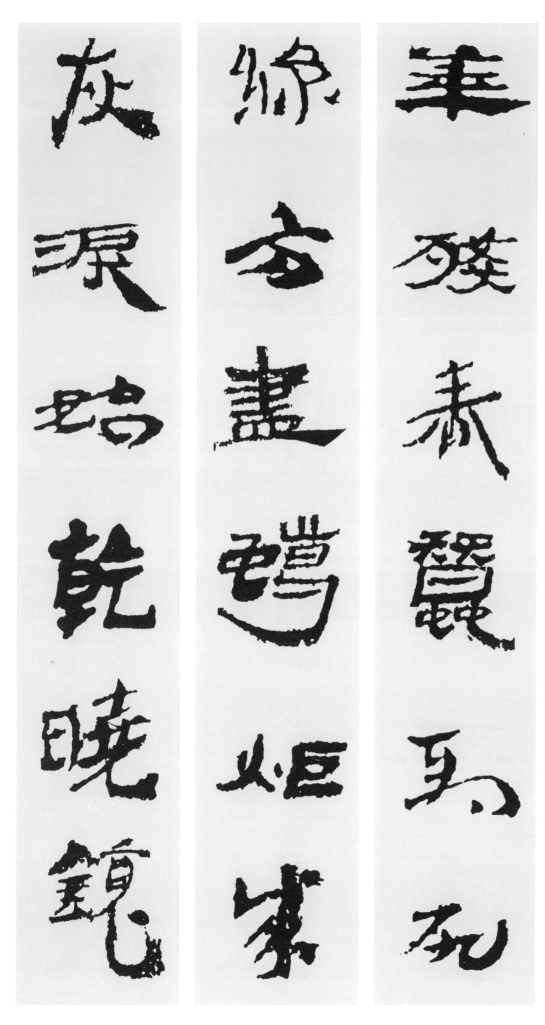

花 꽃 화
殘 남을 잔

春 봄 춘
蠶 누에 잠
到 이를 도
死 죽을 사
絲 실 사
方 바야흐로 방
盡 다할 진

蠟 초 랍
炬 횃불 거
成 이룰 성
灰 재 회
淚 흐를 루
始 처음 시
乾 마를 건

曉 새벽 효
鏡 거울 경

但 다만 단
愁 근심 수
雲 구름 운
鬢 구렛나루 빈
改 고칠 개

夜 밤 야
吟 읊을 음
應 응당 응
覺 깨달을 각
月 달 월
光 빛 광
寒 찰 한

蓬 쑥 봉
萊 쑥 래
此 이 차
去 갈 거
無 없을 무
多 많을 다

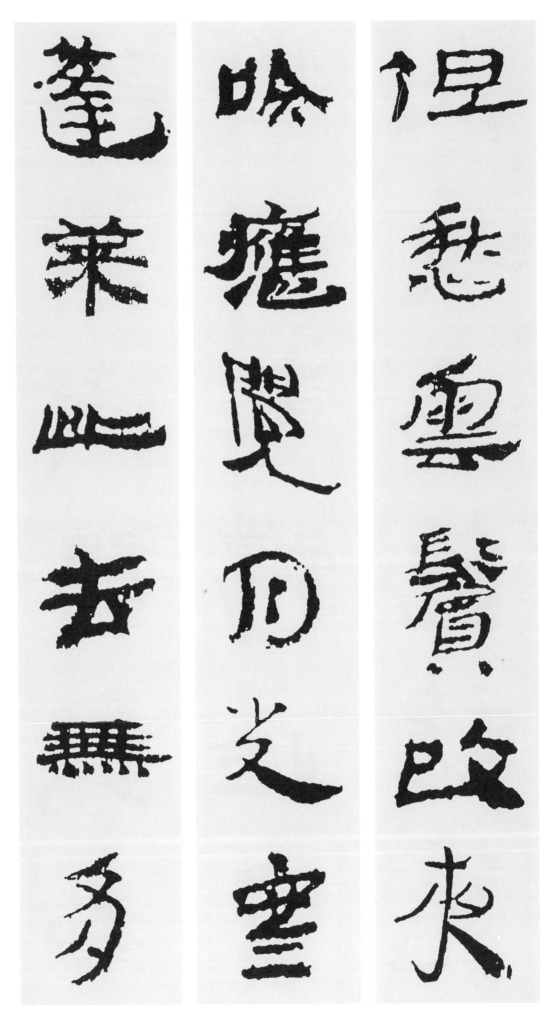

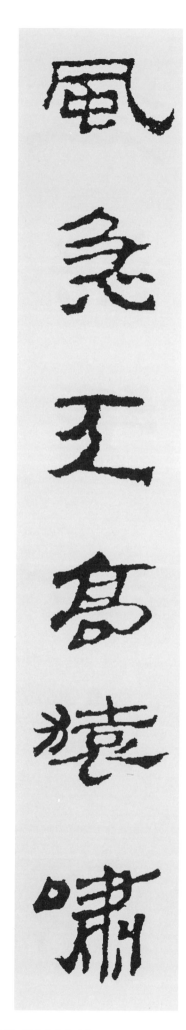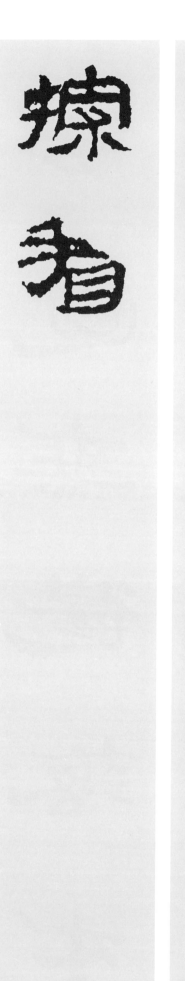

路 길 로

靑 푸를 청
鳥 새 조
殷 은근할 은
勤 부지런할 근
爲 하 위
探 찾을 탐
看 볼 간

66
登高
〈杜甫〉

風 바람 풍
急 급할 급
天 하늘 천
高 높을 고
猿 원숭이 원
嘯 울 소

哀 슬플 애

渚 물가 저
清 맑을 청
沙 모래 사
白 흰백
鳥 새 조
飛 날 비
廻 돌 회

無 없을 무
邊 가 변
落 떨어질 락
木 나무 목
蕭 쓸쓸할 소
蕭 쓸쓸할 소
下 아래 하

不 아닐 부
盡 다할 진
長 길 장
江 강 강

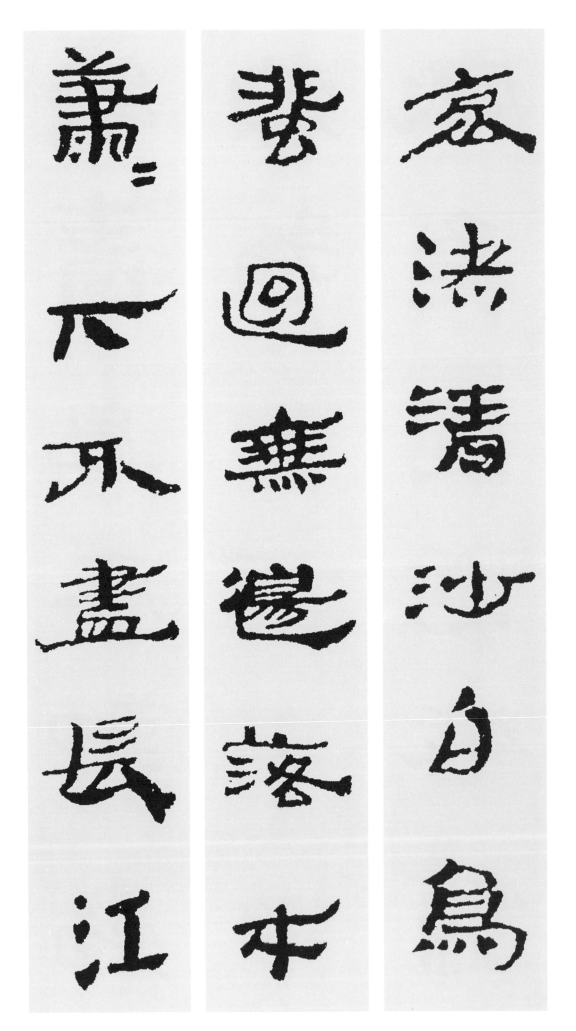

滾 물흐를 곤
滾 물흐를 곤
來 올 래

萬 일만 만
里 거리 리
悲 슬플 비
秋 가을 추
常 항상 상
作 지을 작
客 손 객

百 일백 백
年 해 년
多 많을 다
病 병 병
獨 홀로 독
登 오를 등
臺 누대 대

艱 고생 간
難 어려울 난

苦 쓸 고
恨 한 한
繁 번성할 번
霜 서리 상
鬢 구렛나루 빈

潦 물이름 료
倒 거꾸로 도
新 새 신
停 머무를 정
濁 흐릴 탁
酒 술 주
杯 술잔 배

67

香爐峯下新
卜山居草堂
初成偶題東
壁
〈白居易〉

日 해 일
高 높을 고
睡 졸 수
足 발 족
猶 오히려 유
慵 게으를 용

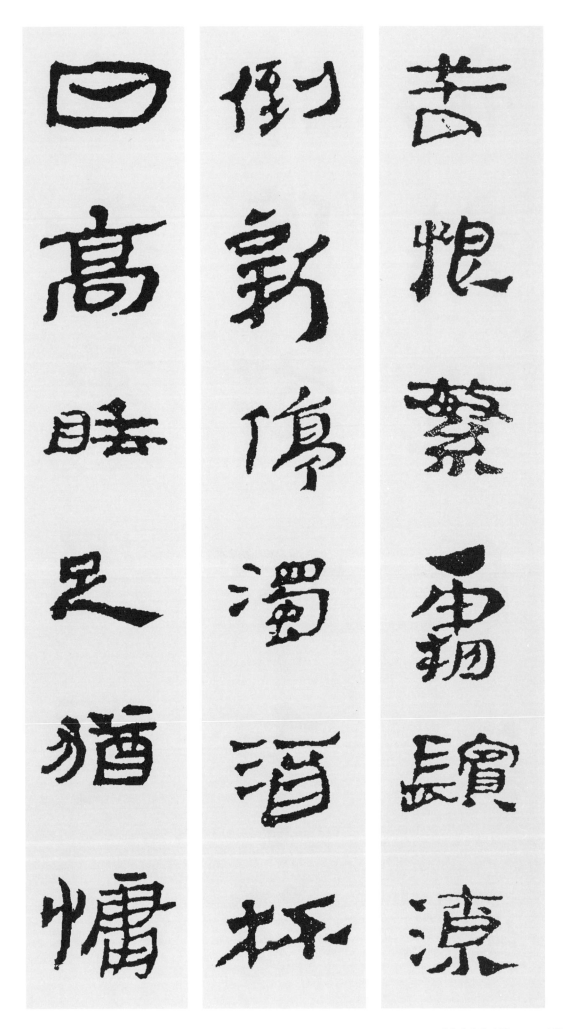

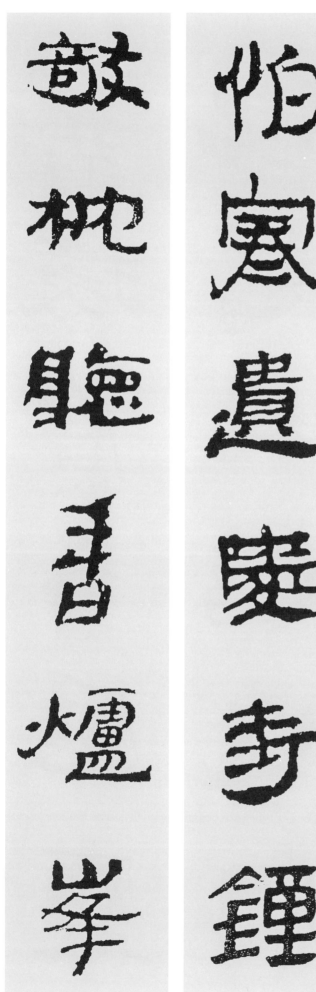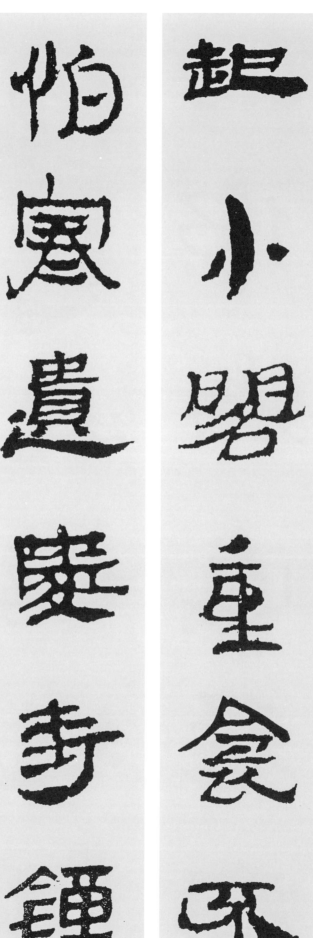

起 일어날 기

小 작을 소
閣 집 각
重 거듭 중
衾 이불 금
不 아니 불
怕 두려워할 파
寒 찰 한

遺 끼칠 유
愛 사랑 애
寺 절 사
鐘 쇠북 종
攲 기울어질 기
枕 베개 침
聽 들을 청

香 향기 향
爐 화로 로
峰 봉우리 봉

雪 눈 설
撥 들 발
簾 발 렴
看 볼 간

匡 바를 광
廬 오두막집 려
便 편할 편
是 이 시
逃 피할 도
名 이름 명
地 땅 지

司 맡을 사
馬 말 마
仍 인할 잉
爲 하 위
送 보낼 송
老 늙을 로
官 벼슬 관

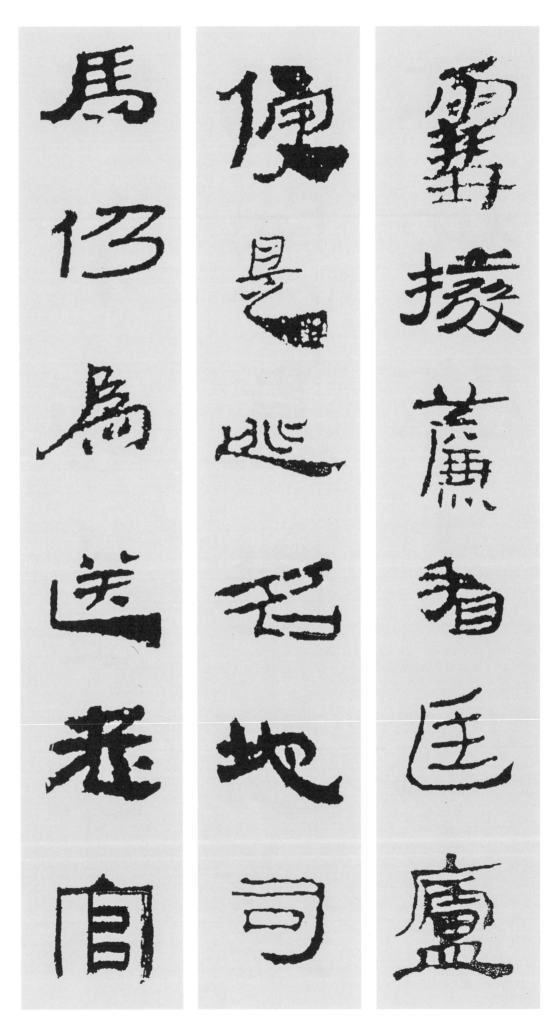

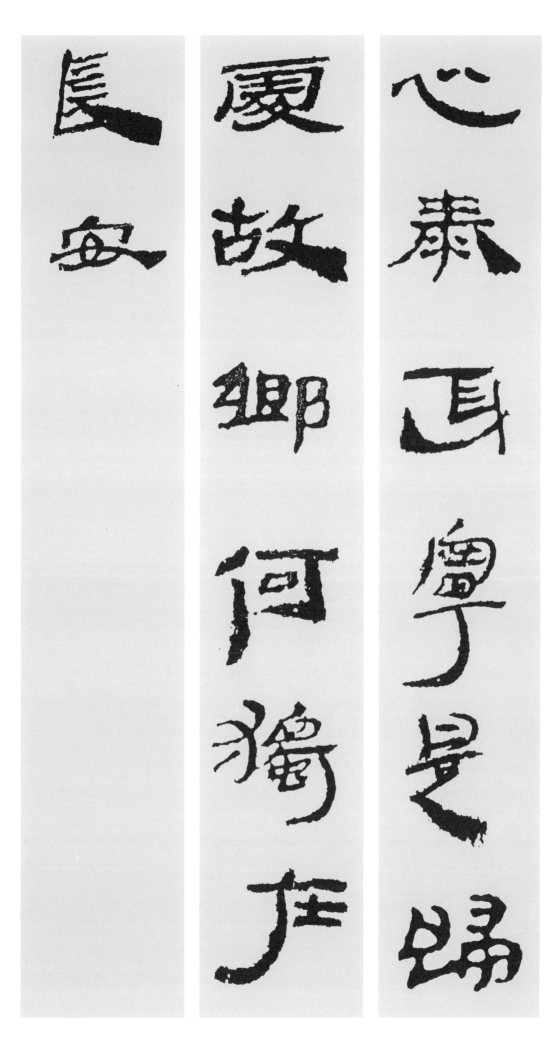

心 마음 심
泰 큰 태
身 몸 신
寧 편안할 녕
是 이 시
歸 돌아갈 귀
處 곳 처

故 옛 고
鄕 시골 향
何 어찌 하
獨 홀로 독
在 있을 재
長 길 장
安 편안할 안

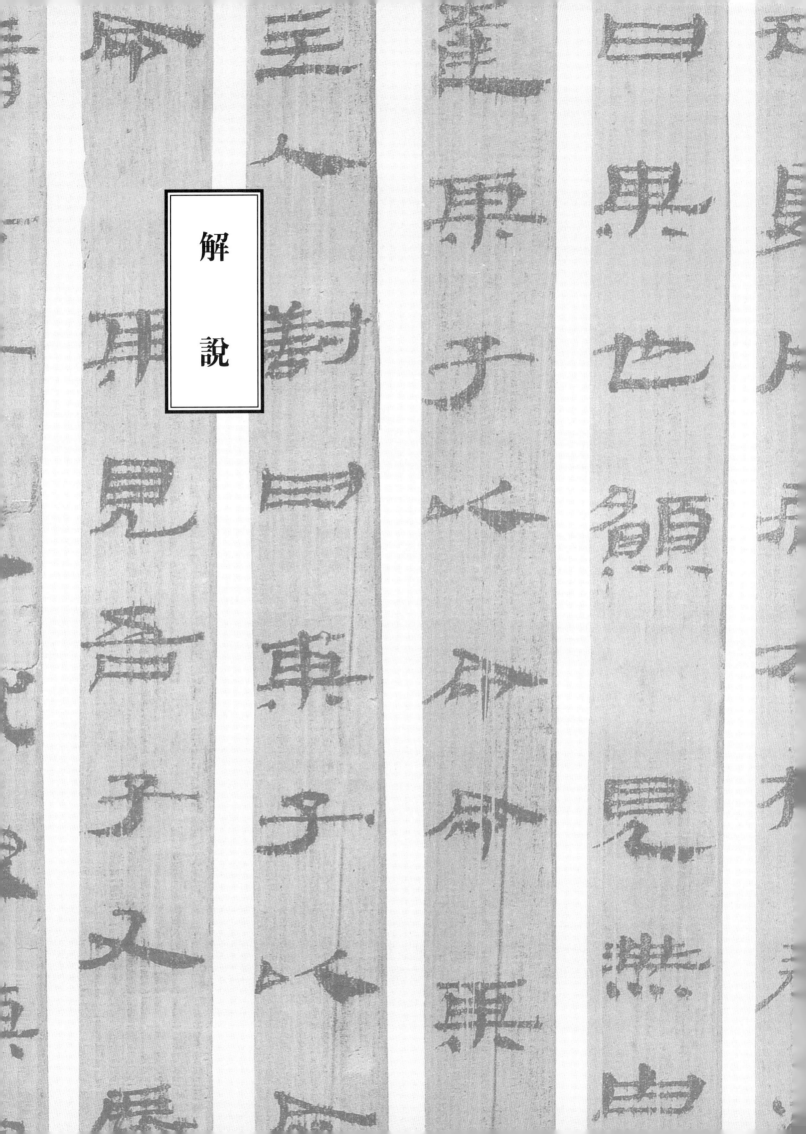

解説

p. 39~40

16. 回鄕偶書 〈賀知章〉

離別家鄕歲月多　옛 고향 떠나온지 긴 세월만 흘러
近來人事半消磨　근래 사람들은 반이나 없어졌네
唯有門前鏡湖水　오직 문 앞엔 거울같은 맑은 호수
春風不改舊時波　봄 바람에 옛날 물결 바뀌지 않고 그대로네

p. 41~42

17. 淸平調詞 〈李白〉

雲想衣裳花想容　구름같은 의상(衣裳) 꽃같은 얼굴이라
春風拂檻露華濃　봄바람 부는 난간에 이슬 짙어있네
若非群玉山頭見　만일 군옥산(群玉山)에서 보지 못한다면
會向瑤臺月下逢　요대(瑤臺)의 달 아래서 만나 볼 수 있으리

p. 43~44

18. 山中答俗人 〈李白〉

問余何事栖碧山　나에게 어찌하여 푸른 산에 사느냐 하니
咲而不答心自閒　웃으며 답하지 않으나 마음은 역시 한가롭다
桃花流水杳然去　복숭아꽃 물따라 흘러 아득히 떠나가니
別有天地非人間　천지 따로 있음 아니요, 인간 세상 아니네

p. 45~46

19. 春夜洛城聞笛 〈李白〉

誰家玉笛暗飛聲　뉘집의 옥저(玉笛)소리 어둠 속 들리는가
散入春風滿洛城　봄바람에 흘러들어 낙양성에 퍼져가네
此夜曲中聞折柳　이 밤 곡 중에서 절양류(折楊柳) 들리는데
何人不起故園情　어느 누가 고향생각 일어나지 않으리오

p. 47~48

20. 江南逢李龜年 〈杜甫〉

岐王宅裏尋常見　기왕(岐王) 댁에서 자부 뵈옵고
崔九堂前幾度聞　최구(崔九) 집 앞에서 자주 말씀 들었네
正是江南好風景　바로 강남땅 좋은 경치 속에서
落花時節又逢君　꽃지는 때에 다시 그대를 만났네

■ 五言律詩

韓生頗雅重　　　한(韓)선비는 올바르고 묵직한 선비이건만
近日亦狂歌　　　요즈음 시를 지으며 미친 듯 노래하네

p. 67~69

30. 泛菊 〈栗谷 李珥〉

爲愛霜中菊　　　서리 속의 국화를 사랑하기에
金英摘滿觴　　　노란 잎을 따서 술잔에 가득 띄웠네
淸香添酒味　　　맑은 향내는 술맛을 더하고
秀色潤詩腸　　　빼어난 빛은 시인의 창자를 적셔주네
元亮尋常採　　　도연명(陶淵明)이 무심히 잎을 따고
靈均造次嘗　　　굴원(屈原)이 잠시 꽃을 맛보았지만
何如情話處　　　어찌 정다운 이야기만 나누는 곳이
詩酒兩逢場　　　시와 술로 함께 즐기는 것 같으리

p. 70~72

31. 種菊月課 〈栗谷 李珥〉

香根移細雨　　　향기로운 뿌리 가랑비 속에 옮겨와
課僕倚筇遲　　　종더러 심으라 하곤 지팡이에 기대어 보네
豈爲金華艶　　　어찌 누런 꽃을 아름답게 여겼기 때문이랴
要看隱逸姿　　　숨어사는 선비의 자태를 보고자 함일세
未敷承露葉　　　잎은 피기도 전에 이슬을 받았고
新展傲霜枝　　　새로 뻗은 가지는 서리를 업신 여기네
百卉飄零後　　　모든 꽃들이 바람에 다 떨어진 뒤에
相諧歲暮期　　　우리 서로 추운 겨울 함께 지나고저

p. 72~74

32. 憶崔嘉運 〈玉峯 白光勳〉

門外草如積　　　문 밖에 풀은 낟가리처럼 우거졌고
鏡中顔已凋　　　거울 속 얼굴도 이미 시들었네
那堪秋氣夜　　　가을 기운의 밤을 어이 견디랴
復此雨聲朝　　　게다가 빗소리 들리는 이런 아침을
影在時相弔　　　그림자가 때로는 서로 위로하고
情來每獨謠　　　그리울 때마다 혼자 노래한다네
猶憐孤枕夢　　　외로운 배갯머리 꿈은 오히려 가련한데
不道海山遙　　　바다와 산이 멀어도 말하지 않으리

p. 74~76

33. 代嚴君次韻酬姜正言大晉 〈孤山 尹善道〉

寒碧領仙境	한벽루(寒碧樓)가 선경을 차지해
爲樓清且豪	장차 모습이 맑고도 호탕해
能令忘寵辱	사람으로 하여금 은총과 오욕을 잊게 하고
可以渾山毫	초목과도 더불어 잘 어울리네
長瀨聲容好	긴 여울은 소리와 모양이 좋고
群峯氣象高	뭇봉우리의 기상도 높아라
沈痾難濟勝	고질병이 다스리기 어렵지만
携賞豈言勞	이끌고 구경하는데 어찌 수고롭다고 하랴

p. 77~79

34. 甘露寺次韻 〈雷川 金富軾〉

俗客不到處	사람의 발길이 닿지 않는 곳
登臨意思清	눈길 따라 마음이 맑아 온다
山形秋更好	산은 가을이라 한결 아름답고
江色夜猶明	강물은 밤에도 맑게 비친다
白鳥高飛盡	백구는 멀리 날아가고
孤帆獨去輕	외로운 배는 바다 위 둥둥 떠간다
自慚蝸角上	아 부끄럽네 이 부질없는 세상에서
半世覓功名	반평생을 벼슬길에 헤맨 것이

p. 79~81

35. 普光寺 〈義谷 李邦直〉

此地眞仙境	이곳은 진실로 선경인데
何人創佛宮	어느 누가 절을 지었는가
扣門塵跡絶	문을 들어서니 티끌이 씻기어지고
入室道心通	방을 들어서니 도가 통하여지는 것 같네
曉落山含翠	날이 새니 산은 푸르름에 머금고
秋色雨褪紅	가을 빛에 비내려 붉은 꽃 다 졌네
想看千古事	천고(千古)의 시름 생각하는데
飛鳥過長空	새는 날라 먼 허공 지나가네

p. 81~83

36. 題堤川客館 〈四佳 徐居正〉

邑在江山勝	고을의 강산이 아름다우니
亭新景物稠	바라보는 경치도 조밀하구나
煙光浮地面	아지랭이는 지면에 떠 있고
嶽色出墻頭	산이 담 머리에 솟아 있네
老樹參天立	노송은 하늘을 찌를 듯이 솟아 있고
寒溪抱野流	시냇물은 들판을 돌아서 흐르네
客來留信宿	객이 와서 이 속에 이틀을 묵고 있으니
詩思轉悠悠	시상(詩想)이 아득히 떠오르고 있네

p. 84~86

37. 寄巴山兄 〈陽谷 蘇世讓〉

忽報平安字	문득 평안하다 소식 띄우니
聊寬夢想懸	꿈에서 그리던 마음이 풀어지네
孤雲飛嶺嶠	구름은 영(嶺) 너머로 떠가고
片月照湖天	한 조각 달은 호수를 비치네
兩地無千里	떨어진 거리가 천리도 못되는데
相望近六年	서로 바라보면서 육년을 지냈네
茅簷雨聲夜	처마에 빗방울 떨어지는 밤인데
長憶對床眠	임 생각하다가 잠이 들었네

p. 86~88

38. 過洛東江上流 〈白雲 李奎報〉

百轉靑山裏	구비돌아 푸른 산속
閒行過洛東	한가히 낙동강(洛東江)을 지난다
草深猶有露	풀은 깊은데 오히려 이슬은 남아 있고
松靜自無風	소나무 고요한데 스스로 바람도 없네
秋水鴨頭綠	가을 물가 오리머리 물살 파랗고
曉霞猩血紅	새벽길 노을 햇빛에 붉게 물들었네
誰知倦遊客	누가 알리오 이 나그네
四海一詩翁	온 누리 떠도는 늙은 시인인 것을

p. 88~90

39. 踰水落山腰 〈定齋 朴泰輔〉

溪路幾回轉	골짝을 몇번이나 돌고 돌았는가
中峯處處看	산봉우리가 곳곳마다 보이네
苔巖秋色淨	이끼 낀 바위에 가을 빛이 흐르고
松籟暮聲寒	솔바람 부는 저녁은 춥기도 하다
隱日行林好	해가 지는데 가는 숲길도 아름다운데
迷煙出谷難	안개 낀 산길을 어떻게 빠져 나갈까
逢人問前路	사람은 만나 앞 길을 물으니
遙指赤雲端	멀리 빨간 구름 끝을 가리킨다

p. 91~93

40. 石竹花 〈滎陽 鄭襲明〉

世愛牧丹紅	세상 사람 붉은 모란 좋아해
栽培滿院中	온 집안 가득 모두 가꾸네
誰知荒草野	누가 알리오 풀 거친 들에도
亦有好花叢	또한 좋은 꽃 떨기 있음을
色透村塘月	마을 못둑 달아래 그 빛깔 투명하여
香傳隴樹風	언덕 나무 바람에 그 향기 불어오네
地偏公子少	구석진 시골이라 찾는 귀인 없으니
嬌態屬田翁	아리따운 그 맵시 촌로에게 맡겨졌네

p. 93~95

41. 宿金浦郡店 〈梅泉 黃玹〉

斷橋碑作渡	다리 끊어져 비(碑)로 다리 만들고
殘邑樹爲城	고을 피폐해 나무로 성(城)만들었네
野屋春還白	들판의 집 봄되면 희게 바뀌고
江天夜更明	강과 하늘 밤되면 더욱 밝아라
月翻衝閘浪	달 번덕이면 갑문과 부딪쳐 물결일고
風轉拽篷聲	바람 바뀌면 배 끌려오는 소리나네
水際多微路	바다 끝 좁은 물길 많아서
挑燈更問程	등불 돋으며 앞길 다시 묻는다

p. 95~97

42. 和晋陵陸丞早春遊望 〈杜審言〉

獨有宦遊人	홀로이 나그네 신세되니
偏驚物候新	계절마다 온갖 풍경에 놀라네
雲霞出海曙	구름 노을은 새벽바다에서 나고
梅柳渡江春	매화 버들은 강 건너니 봄이로다
淑氣催黃鳥	화창한 날씨 꾀꼬리 울어 재촉하고
晴光轉綠蘋	따스한 햇빛 마름풀에 뒤척이네
忽聞歌古調	문득 옛 곡조 노래소리 들으니
歸思欲沾巾	돌아갈 생각에 눈물이 수건 적시네

p. 97~100

43. 幽州夜飮 〈張說〉

涼風吹夜雨	서늘한 바람 밤비 몰고 오니
蕭瑟動寒林	쓸쓸히 차가운 숲 움직이네
正有高堂宴	지금 고당(高堂)에 잔치 베푸니
能忘遲暮心	늙은 몸에 시름도 잊는구나
軍中宜劍舞	군중이라 마땅히 칼춤 추는데
塞上重笳音	변방에는 호드기 소리 심하네
不作邊城將	변성의 장수 되지 않고서야
誰知恩遇深	누가 은총 깊은 것 알리요

p. 100~102

44. 秋思 〈李白〉

燕支黃葉落	연지산(燕支山) 낙엽지는데
妾望自登臺	대에 올라 높은 곳 바라보네
海上碧雲斷	바다 위 푸른 구름 끊겼고
單于秋色來	북방에는 가을 빛 짙어질 것이라
胡兵沙塞合	오랑캐들 사막에 모여드니
漢使玉關回	한(漢)사신 옥문관(玉門關)에서 돌아오네
征客無歸日	우리 임 돌아올 기약 없으니
空悲蕙草催	쓸데없이 얼굴 쇠하여 가는 것이 슬프구나

p. 102~104

45. 觀獵 〈王維〉

風勁角弓鳴	센 바람에 활촉 울어대니
將軍獵渭城	장군은 위성(渭城)에서 사냥을 하네
草枯鷹眼疾	풀 말라 매눈은 무서운데
雪盡馬蹄輕	눈 녹아 말발굽 가벼웁네
忽過新豊市	문득 신풍시(新豊市) 지나가는데
還歸細柳營	어느 틈에 세류영(細柳營)에 돌아왔네
回看射鵰處	문득 매를 맞힌 곳 돌아보니
千里暮雲平	천리 길 저무는 구름 펼쳐있네

p. 105~107

46. 過香積寺 〈王維〉

不知香積寺	향적사 어디 있는지 알지 못했는데
數里入雲峰	먼길 구름 닿은 봉우리에 들어왔네
古木無人逕	고목만 있고 오솔길 조차 없는데
深山何處鐘	깊은 산 어느 곳에 종소리 울리네
泉聲咽危石	샘물소리 치솟은 산에 흐느끼는 듯하고
日色冷靑松	햇빛은 푸른 솔에 싸늘하게 번지네
薄暮空潭曲	저무는 때 인기척 없는 연못가에서
安禪制毒龍	좌선하고 온갖 번뇌 억누르리라

p. 107~109

47. 春夜喜雨 〈杜甫〉

好雨知時節	좋은 비 제시절을 알아
當春乃發生	봄이라 이에 생육의 일 시작했네
隨風潛入夜	바람따라 가만히 밤에 들어와
潤物細無聲	만물 윤택하게 적셔 소리도 없네
野逕雲俱黑	들길은 구름과 함께 어두운데
江船火獨明	강가 배 불빛은 밝기도 하다
曉看紅濕處	새벽녘 바라보니 붉게 젖은 저 곳
花重錦官城	꽃 속에 파 묻힌 금관성(錦官城)이라

p. 109~111

48. 旅夜書懷 〈杜甫〉

細草微風岸	가는 풀난 기슭 미풍이 일어나고
危檣獨夜舟	높은 돛대 홀로 밤 새는 배
星垂平野闊	별밭 온통 드리우니 벌은 넓은데
月湧大江流	큰 강에 불끈 솟아 흐르는 저 달
名豈文章著	글 잘한다고 어찌 이름 드러나리
官應老病休	늙으면 벼슬이야 응당 물러나는 것
飄飄何所似	떠도는 이 몸 무엇과 같을까
天地一沙鷗	하늘과 땅 사이 갈매기 하나

p. 112~114

49. 登岳陽樓 〈杜甫〉

昔聞洞庭水	옛부터 동정호(洞庭湖) 이름 들었는데
今上岳陽樓	이제사 악양루(岳陽樓)에 올랐네
吳楚東南坼	오(吳)와 초(楚)는 동과 남으로 갈리고
乾坤日夜浮	하늘과 땅 밤 낮으로 떠 있는듯
親朋無一字	친척이나 벗은 편지 한 장 없고
老病有孤舟	늙고 병들어 외로운 배 타고 떠도네
戎馬關山北	전쟁이 경계 너머 그치지 않으니
憑軒涕泗流	누각에 기대어 눈물 흘릴 뿐이라

p. 114~116

50. 江南旅情 〈祖詠〉

楚山不可極	초산(楚山)은 끝이 없어
歸路但蕭條	갈길은 단지 쓸쓸하네
海色晴看雨	바다는 개었는데 보이는 곳은 비 내리고
江聲夜聽潮	파도는 일렁이는데 밤 조수 들려온다
劍留南斗近	몸 머문 곳 남두(南斗) 부근이라
書寄北風遙	편지 부치자니 북녘 하늘이 멀구나
爲報空潭橘	강남땅 귤 보내고 싶으나
無媒寄洛橋	낙교(洛橋)에 보낼 사람이 없구나

p. 116~118

51. 送友人 〈李白〉

青山橫北郭	푸른 산은 북쪽 마을에 가로누워 있고
白水遶東城	흰 물살은 동쪽 성을 감아 흐른다
此地一爲別	여기서 한 번 이별하면
孤蓬萬里征	외로운 다북쑥처럼 만리를 떠돌테지
浮雲遊子意	떠가는 저 구름은 나그네 마음
落日故人情	지는 이 해는 오랜 벗의 정
揮手自茲去	손을 흔들며 이제 떠나가니
蕭蕭班馬鳴	쓸쓸하다 외로운 말의 울음 소리여

■ 七言律詩

p. 119~122

52. 酬楊贍秀才 〈孤雲 崔致遠〉

海槎雖定隔年回	바다에 떼 지은 배 한해 건너 돌아오고
衣錦還鄉愧不才	비단 옷 입고 고향갈러니 재주없어 부끄럽네
暫別蕪城當葉落	무성(蕪城)에서 잠시 이별할 때 낙엽지는데
遠尋蓬島趁花開	멀고 깊은 봉래섬에 꽃피는 철 따라왔네
谷鶯遙想高飛去	골짜기 꾀꼬리는 높이 날아가겠지만
遼豕寧慚再獻來	요동(遼東)의 흰 돼지를 다시 바치려니 부끄러워
好把壯心謀後會	굳센 마음 지니고서 훗날 다시 만나면
廣陵風月待啣盃	광릉(廣陵)의 풍월을 즐기며 술잔 함께 들어보세

p. 122~125

53. 登潤州慈和寺上房 〈孤雲 崔致遠〉

登臨暫隔路岐塵	올라와 보니 갈림길 잠시 멀어졌지만
吟想興亡恨益新	흥망을 생각하니 한은 더욱 새로워
畵角聲中朝暮浪	호각 소리속에 아침 저녁 물결 일렁이고
靑山影裏古今人	푸른산 그림자 속에 고국 인물 몇이던가
霜摧玉樹花無主	옥수(玉樹)에 서리나니 꽃은 임자도 없고
風暖金陵草自春	금릉(金陵)에 따뜻한 바람부니 풀은 절로 봄이라
賴有謝家餘境在	사시(謝氏) 집안 남은 경지 아직은 볼 수 있어
長敎詩客爽精神	시인의 정신 오래토록 즐겁게 해주네

p. 125~128

54. 金山寺 〈益齋 李齊賢〉

舊聞兜率莊嚴勝	도솔암(兜率菴) 장엄하다는 말 옛날에 들었는데
今見蓬萊氣像閒	봉래산(蓬萊山) 조용한 모습 지금 비로소 보았노라
千步回廊延漲海	천 걸음 되는 회랑이 바다를 내려다보고
百層飛閣擁浮山	백 길도 넘는 누각 뭇 봉우리 에워싸고 있네
忘機鷺宿鐘聲裏	세상을 잊은 듯한 해오라기 종소리에 잠들고
聽法龍蟠塔影間	설법(說法) 듣는 용은 탑 그림자 사이에 서리네
雄跨軒前漁唱晚	난간에 걸터앉아 고기잡이 노래 높이 부르니
練波如掃月如彎	질펀한 물결 잔잔한데 반달 떠오르는구나

p. 129~132

55. 瑜伽寺 〈金之岱〉

寺在煙霞無事中	절은 연기 노을 속 한가하게 있는데
亂山滴翠秋光濃	어지러운 산 푸르름 떨어져 가을빛 기운짙다
雲間絶磴六七里	구름 속 가파른 비탈길 육칠리요
天末遙岑千萬重	하늘 끝 먼산 봉우리는 천만겹이라
茶罷松簷掛微月	차 마시고 솔처마엔 조각달 걸렸고
講闌風榻搖殘鐘	강의하는 책상에는 쇠잔한 종소리 흔들려
溪流應咲玉腰客	흐르는 시냇물 귀인보며 응당 웃으리
欲洗未洗紅塵蹤	세상 티끌 씻고자 하나 씻지 못하는 것을

p. 132~135

56. 寄牛溪 〈龜峯 宋翼弼〉

安土誰知是太平	이 나라 태평한 것 누구나 알건만
白頭多病滯邊城	백발로 병 많아 시골에서 묻혀사네
胸中大計終歸繆	가슴에 큰 뜻 물거품처럼 사라지니
天下男兒不復生	천하의 사나이로 다시 태어나지 않으리
花欲開時方有色	꽃이 피고자 할 때 바야흐로 빛 띠고
水成潭處却無聲	물이 못 이루면 문득 소리없는 법
千山雨過琴書潤	산에 비 지나면 금서(琴書)는 숫아나고
依舊晴空月獨明	옛날처럼 맑은 하늘엔 달만 홀로 밝구나

p. 135~138

57. 秋日書懷 〈茶山 丁若鏞〉

吾家東指水雲鄉	내 집 동쪽에는 물 맑은 곳이 있어
細憶秋來樂事長	가을되면 즐거웠던 일 생각나네
風度栗園朱果落	밤나무 밭에 바람불면 붉은 열매 떨어지고
月臨漁港紫螯香	갯마을에 달이 뜨면 빨간 가재가 향그러웠지
乍行籬塢皆詩料	울타리 따라 걷노라면 모두가 시 지을거리
不費銀錢有酒觴	구태어 돈 들이지 않아도 술 마실 곳은 있었지
旅泊經年歸未得	나그네 생활 몇 해 되도록 돌아가지도 못하고
每逢書札暗魂傷	고향 편지 받을 때마다 혼자 가슴 아파라

p. 139~142

58. 獨木橋 〈梅月堂 金時習〉

小橋橫斷碧波心	적은 다리 푸른 물 위에 가로 놓였는데
人渡浮嵐翠靄深	사람이 건너자 무지개 뜨고 푸른 안개 짙어가네
兩岸蘇花經雨潤	양 언덕의 이끼꽃은 비를 지나 젖었는데
千峰秋色倚雲侵	천봉(千峰)의 가을 빛은 구름 들어와 가려졌네
溪聲打出無生話	시냇물 소리는 무생(無生)의 이야기 자아내고
松韻彈成太古琴	소나무 소리는 태고(太古)의 거문고 잘도 타네
此去精廬知不遠	이 걸음에 절은 응당 멀지 않음이니
猿啼月白是東林	원숭이 울고 달 밝은 곳 바로 동림(東林)이라오

p. 142~145

59. 次月汀千字韻 〈象村 申欽〉

問却前途又一千	말 물으니 앞길에 일천리나 남았는데
旅愁欹枕夜如年	베갯머리 객창 시름 하룻밤이 일년같네
龍庭積雪寒生柝	쌓인 눈에 용정(龍庭) 추위 목탁에서 퍼지고
渤海驚風浪接天	세찬 바람 발해(渤海)물결 하늘까지 치솟네
朔鴈未回西塞阻	머나먼 서쪽 변방 기러기 아니 돌아와
危樓空望北辰懸	저 하늘의 북극성을 누대에서 바라볼 뿐
明朝踏向關頭路	내일 아침 길 떠나 관문으로 향해갈 제
鴨水遼山益渺然	압록강과 요동(遼東)의 산 더욱 더 아득하리

p. 155~158

63. 登樓 〈杜甫〉

花近高樓傷客心	꽃은 높은 누각 근처 피었으나 나그네 맘 상하고
萬方多難此登臨	여기저기 다난한 때 이 누각에 올랐네
錦江春色來天地	금강(錦江)의 봄빛 온천지에 가득차고
玉壘浮雲變古今	옥루산(玉壘山) 뜬 구름 고금(古今)으로 변하네
北極朝廷終不改	북극 조정은 끝내 변함 없으니
西山寇盜莫相侵	서산의 도적들아 침략하지 말아라
可憐後主還祠廟	가련한 촉나라 후주 사당에 돌아오니
日暮聊爲梁甫吟	해질녘 양부음(梁甫吟) 읊으매 내 마음 때린다

p. 159~162

64. 秋興 〈杜甫〉

玉露凋傷楓樹林	찬이슬 내려 단풍 숲 물드는데
巫山巫峽氣蕭森	무산(巫山) 무협(巫峽)은 기운 쓸쓸하구나
江間波浪兼天湧	강물결 일어 하늘로 치솟고
塞上風雲接地陰	변방의 바람 구름 온 땅 검게 뒤덮네
叢菊兩開他日淚	또 국화 피어 다시 눈물이 흐르고
孤舟一繫故園心	외로운 배 메여있는 고향생각 이어지네
寒衣處處催刀尺	겨울 옷 곳곳에서 준비하고 있는지
白帝城高急暮砧	백제성(白帝城) 높이 다듬이 소리 급하다

p. 162~165

65. 無題 〈李商隱〉

相見時難別亦難	서로 보는 것 어려우나 헤어지는 것 또 쉽지 않아
東風無力百花殘	봄바람 힘없고 모든 꽃들 시들었네
春蠶到死絲方盡	봄날 누에 죽을 때까지 실을 뽑기 마련이고
蠟炬成灰淚始乾	촛불은 재 될 때까지 눈물 마르지 않으리
曉鏡但愁雲鬢改	새벽 거울 대하면 흰머리 변하는 것 근심스럽고
夜吟應覺月光寒	밤에 시 읊으면 달빛 찬 것 응당 느끼리
蓬萊此去無多路	봉래산(蓬萊山) 이곳에서 멀지 않은 길이니
靑鳥殷勤爲探看	파랑새 나를 위해 소식 전해 주었으면

p. 165~168

66. 登高 〈杜甫〉

風急天高猿嘯哀	바람 세고 하늘 높은데 원숭이 울음소리 애절하고
渚淸沙白鳥飛廻	강가 물 맑고 모래 흰데 새 맴돌며 난다
無邊落木蕭蕭下	끝없이 나무들에서 낙엽이 우수수 떨어지고
不盡長江滾滾來	그치지 않는 장강(長江)은 출렁출렁 밀려온다
萬里悲秋常作客	만리타향 슬픔에 찬 가을 언제나 나그네 되어
百年多病獨登臺	한평생 병든 몸 끌고 홀로 누대에 올랐네
艱難苦恨繁霜鬢	고생과 괴로움에 백발되 가노니
潦倒新停濁酒杯	요즘엔 노쇠해져 거친 술마저 끊은 몸

p. 168~171

67. 香爐峯下新卜山居 草堂初成偶題東壁 〈白居易〉

日高睡足猶慵起	해 높이 뜨고 잘 잤으나 일어나기 귀찮고
小閣重衾不怕寒	작은 집에 이불 겹쳐 추위도 두렵지 않네
遺愛寺鐘敲枕聽	유애사(遺愛寺) 종소리는 벼개 밑에서 돌고
香爐峰雪撥簾看	향로봉(香爐峰) 눈 경치는 발 들어 바라보네
匡廬便是逃名地	여기 여산은 명예 피해 숨기 좋은 곳이고
司馬仍爲送老官	사마(司馬) 벼슬은 노후 보내기에 알맞는 자리이다
心泰身寧是歸處	마음 편하고 몸 편해 내 돌아갈 곳이니
故鄕何獨在長安	고향이 장안(長安)이어야 하는 법 없지 않는가

索引

ㅊ

編著者 略歷

성명 : 裵 敬 奭
아호 : 연민(硏民) 1961년 釜山生

■ 수상
• 대한민국미술대전 우수상 수상
• 월간서예대전 우수상 수상
• 한국서도대전 우수상 수상
• 전국서도민전 은상 수상

■ 심사
• 대한민국미술대전 서예부문 심사
• 포항영일만서예대전 심사
• 운곡서예문인화대전 심사
• 김해미술대전 서예부문 심사
• 대한민국서예문인화대전 심사
• 부산서원연합회서예대전 심사
• 울산미술대전 서예부문 심사
• 월간서예대전 심사
• 탄허선사전국휘호대회 심사
• 청남전국휘호대회 심사
• 경기미술대전 서예부문 심사
• 부산미술대전 서예부문 심사
• 전국서도민전 심사
• 제물포서예문인화대전 심사
• 신사임당이율곡서예대전 심사

■ 전시출품
• 대한민국미술대전 초대작가전 출품
• 부산미술대전 초대작가전 출품
• 전국서도민전 초대작가전 출품
• 한 · 중 · 일 국제서예교류전 출품
• 국서련 영남지회 한 · 일교류전 출품
• 한국서화초청전 출품
• 부산전각가협회 회원전
• 개인전 및 그룹 회원전 100여회 출품

■ 현재 활동
• 대한민국미술대전 초대작가(한국미협)
• 부산미술대전 초대작가(부산미협)
• 한국서도대전 초대작가
• 전국서도민전 초대작가
• 청남휘호대회 초대작가
• 월간서예대전 초대작가
• 한국미협 초대작가 부산서화회 부회장 역임
• 한국미술협회 회원
• 부산미술협회 회원
• 부산전각가협회 회장 역임
• 한국서도예술협회 회장
• 문향묵연회, 익우회 회원
• 연민서예원 운영

■ 번역 출간 및 저서 활동
• 왕탁행초서 및 40여권 중국 원문 번역 출간
• 문인화 화제집 출간

■ 작품 주요 소장처
• 신촌세브란스 병원
• 부산개성고등학교
• 부산동아고등학교
• 중국 남경대학교
• 일본 시모노세끼고등학교
• 부산경남 본부세관

주소 : 부산광역시 중구 해관로 59-1
　　　(중앙동 4가 원빌딩 303호 서실)
Mobile. 010-9929-4721

月刊 **書藝文人畵** 法帖시리즈 26 한간집자한시선

漢簡集字漢詩選 (漢簡)

2023年 7月 5日 초판 발행

저 자 배 경 석

발행처 **書剳文人畵** 서예문인화

등록번호 제300-2001-138
주소 서울시 종로구 인사동길 12, 310호(대일빌딩)
전화 02-732-7091~3 (도서 주문처)
　　　 02-738-9880 (본사)
FAX 02-725-5153
홈페이지 www.makebook.net

값 20,000원

※ 잘못 만들어진 책은 바꾸어 드립니다.

※ 본 책의 내용을 무단으로 복사 또는 복제할 경우, 저작권법의 제재를 받습니다.